풍미 갤러리

풍미 갤러리

맛 을 담 은 그 림 속 사 람 이 야 기

문국진 · 이주헌 지음

이야기가있는집

　　　　　　　　　　사람에게 음식물은 단지
생리적 욕구를 만족시키는 생존 수단만이 아니라 사람들 간의 사
귐과 소통의 중요한 수단이다. 즉 음식을 나누면서 하는 대화는
일미동심一味同心의 공감을 불러일으켜 의사소통을 원활하게 함으
로써 서로를 쉽게 이해할 수 있도록 해준다. 그래서 상거래에서
상인들은 원활한 거래를 위해 접대라는 명목으로 음식을 나누면
서 상담하는 방법을 적극 활용한다.

　이렇게 음식의 나눔은 친밀감이 돈독해지는 사회성을 지니기
때문에 자연히 문화적인 의미도 끼여 있다. 프랑스 미식 문화가
인류 무형 문화유산으로 채택, 등록된 것은 그 음식이 세상에서
가장 맛이 있다거나 몸에 좋기 때문이 아니다. 프랑스인들이 "나
와 이웃이 인생에서 가장 기억될 만한 일을 같이 즐기는 전통이
담긴 음식"이라고 표현한 덕분에 인류 무형 문화유산으로 받아들
여진 것이다. 음식은 대중적 보편성과 사회성을 지니기 때문에 전
통과 역사, 그리고 종교 등을 등에 업고 꾸준히 이어져온 전통 음
식에는 분명 그 나라 문화에 대한 메시지가 담겨 있는 것이다.

　음식 문화는 미술의 중요한 주제가 된다. 식사의 정경을 표현하
는 것이 미술의 중심 소재가 되면서 음식은 예술로 승화되었다. 우

리가 살고 있는 이 지구는 무척 넓어서 실제로 모든 곳을 다 가보는 것은 쉬운 일이 아니다. 그렇기 때문에 고유의 음식 문화와 관련된 미술 작품을 통해 전통 음식의 유래와 각 음식이 지니는 특수한 배경, 그리고 문화성을 살펴보는 것은 상당한 의의가 있다.

음식은 대중적 보편성을 지닌 소재이기 때문에 이에 관여되는 분야도 다양하다. 특히 맛의 정체를 밝히는 데에는 과학적 분석을 요하게 되며, 맛의 진가를 논하는 데에는 아무래도 문화예술적인 평에 기댈 수밖에 없다. 그렇기 때문에 음식처럼 접근 방법이 다양한 분야는 별로 많지 않을 것으로 생각된다.

《풍미 갤러리》에서는 음식 문화의 예술성에 대한 것은 이주헌 미술평론가가 담당하였다. 이주헌 선생은 미술에 관한 여러 권의 책을 저술하였으며, 훌륭한 강연으로 국민의 예술문화 의식을 높이는 데 크게 기여하고 있다. 또 내가 '미술과 법의학의 접목'을 시도하는 소위 통섭과학에 대해 상의하였을 때 "전문지식의 대중화는 절대 필요하다"라고 말하며 책을 집필하는 데 결정적인 도움을 주었으며, 미술에 관한 많은 지식을 알려주었다. 또 음식물에 포함된 과학적·의학적 의의와 맛의 감각성에 대해서는 내가 그간 느끼고 생각해왔던 것들을 풀어보기로 했다. 그래서 이 책은 음

식 문화가 탄생시킨 예술과 맛의 과학적 실상을 화가들의 작품을 통해 확인하는 작업이 된 셈이다.

우리가 음식을 먹을 때 혀 뒤로 코와 연결된 작은 통로를 통해 냄새 물질이 휘발되어 느끼는 내음은 여러 가지 맛의 실체가 된다. 극히 미량의 냄새 물질이지만 아주 작은 통로를 통해 휘발되기 때문에 다양한 맛이 생생하게 나타난다. 그렇다고 음식의 맛이 단지 미각과 냄새로만 좌우되는 것은 아니다. 맛은 음식을 섭취할 때 느끼는 감각의 총합으로 이루어지는데 그중 냄새는 극히 미량으로도 맛에 영향을 미치며, 이러한 감각에 의한 감지 외에도 환경과 분위기, 취향, 심성과 감정 등도 맛을 좌우하는 요소가 된다. 그래서 단순히 '맛'이라는 용어 대신 '풍미風味, flavor'라는 용어를 쓰자는 것이다. 따라서 이 책에 나오는 맛이라는 단어에는 풍미의 의미가 포함되어 있다는 것을 숙지하고 읽으면 좋을 것이다.

불로 익힌 요리의 출현은 우리의 식생활 양식을 크게 개선하여 몸과 마음이 건전하고도 여유로운 문화생활을 누릴 수 있는 토대가 되었다. 따라서 음식의 맛을 개선하는 요리법의 출현은 인류역사상 가장 중요한 문화 발전의 전환점이 되었으며, 음식의 맛이야말로 조리에 의해 탄생되는 예술이라는 것을 재삼 강조하게 된다.

또한 음식은 사람들 사이에서만이 아니라 산 사람과 죽은 사람을 잇는 중요한 매개로 활용된다. 즉 빈소를 찾은 조문객들이 고인을 그리며 그의 영정 앞에서 숙연하게 조의를 표한 후 식사하는 것은 고인과의 공식共食을 의미하는 것이다. 이는 동서고금을 막론한 관습이 되어 지금은 장례에서 빼놓을 수 없는 하나의 절차가 되었다. 예부터 전해 내려오는 인류 문화인 제사에는 반드시 술이 따르게 된다. 따라서 음주가 정신문화에 미치는 양의성兩意性과 죽음과 관계되는 식문화, 그리고 그 식문화의 발생 과정과 의의에 대해 예술과 접목되는 과학 또는 의학의 암시적 의미를 분석, 설명하기 위해 노력했다.

　　글은 사람의 생각을 도와준다. 읽다가 내용에 공감할 때에는 자기도 모르게 감탄의 힘이 솟구치는 것을 느끼게 된다. 아무쪼록 이 책에 담긴 내용들이 독자의 공감을 얻을 수 있기를 간절히 바라는 마음이다.

여의도 지상재知床齋에서

유포柳浦 문 국 진

차례

Part 1
미술평론가의 풍미 지식 갤러리
맛의 예술을 탄생시킨
음식물 정물화

Part 2

법의학자의 풍미 감각 갤러리

욕망과 죽음의 코드로 보는
음식물 정물화

Part 1

미술평론가의 풍미 지식 갤러리

맛의 예술을 탄생시킨
음식물 정물화

Knowledge Flavor Gallery

풍미 지식 갤러리 1

삶과 죽음의 경계

제아무리 예쁘게 장식되고 아름답게 꾸며진
음식물이라 할지라도
그것을 깊이 들여다보는 순간,
우리는 죽음과 일대일로 마주하게 된다.

음식물 정물화,
인간의 욕망을 들여다보다

장르의 측면에서 음식물 그림의 기본은 정물화다. 풍속화에 음식물이 등장하는 경우가 적지 않고 심지어는 풍경화에도 점경 형태로 음식물이 들어가곤 한다. 인물화를 그릴 때 보조적인 소품으로 음식물이 포함되는 경우도 있으니 음식물은 웬만한 장르에는 다 등장하는 단골 소재라고 할 수 있다. 하지만 음식물이 화면의 주인공이 되어 그 자체로 부각되는 경우는 정물화가 유일하다.

사물을 접사해 그리는 정물화는 물질에 대한 인간의 욕망을 가장 잘 반영하는 그림이다. 음식물 정물화 역시 예외가 아니다. 식욕과 관련되어 있으니 사실 따지고 말고 할 것이 없다. 그런 점에서 음식물 정물화를 감상하는 것은 우리의 욕망을 진지하게 들여

다보는 행위라고 할 수 있다. 즉 음식물 정물화는 우리의 욕망에 대한 중요한 진실들을 명료히 전해주는 그림인 것이다.

죽음으로 드러낸
삶에 대한 욕망

　음식물 정물화에서 우리가 만나게 되는 욕망의 가장 기본적인 형태는 생존 욕구다. 인간은 먹지 않고 살 수 없다. 그러니 음식물을 향한 우리의 욕망은 살고자 하는 욕망에 다름 아니다. 우리가 음식물을 그리고, 그것을 보고 즐기는 것은 그만큼 살고자 하는 욕망이 강하기 때문이다. 하지만 아이러니하게도 이 욕망에 따라 그려진 음식물 정물화가 우리에게 전해주는 가장 선명한 인상은 죽음이다.

　음식물 정물화를 넘어 '정물화静物畵'라는 말 자체가 실은 죽음의 관념을 반영하고 있다. 영어로는 'still life정지된 삶'이다. 같은 게르만어계를 쓰는 네덜란드와 독일에서는 각각 'stilleven', 'stilleben'이라고 쓴다. '움직이지 않는 생명'이라는 뜻이니 죽은 사물이라는 의미다. 이 이름은 17세기 중반 네덜란드에서 처음으로 사용했다. 라틴어계에서는 'natura morta'이탈리아어, 'nature morte'프랑스어 등으로 쓰는데, '죽은 자연'이라는 뜻이다. 조어 자체는 'stilleven'보다 한 세기쯤 뒤에 이루어졌다. 이처럼 정물화는

생명이 없는 사물, 움직이지 않는 사물을 모아놓고 그린 그림을 총칭한다.

음식물 정물화는 정물화 가운데에서도 죽음을 가장 노골적으로 드러내는 그림이다. 원래부터 무생물이었던 사물을 보여주는 다른 정물화와 달리 본디 생명이 있던 생물을 죽은 사물의 형태로 보여주기 때문이다.

형형색색의 예쁜 과일도 나무로부터 분리된 것이다. 삶의 근거가 제거된 것이다. 테이블에 올린 곡식이나 채소도 마찬가지다. 고기들은 더 말할 게 없다. 살아 있던 동물을 죽여 부위별로 자르고 해체한 것이다. 그걸로 만든 음식은 이를테면 생명체를 자르거나 썰고 빻고 찧고 굽고 삶고 끓이고 튀겨 만든 것이다. 한마디로 죽여서 지옥을 경험하게 한 것이다. 그러니 제아무리 예쁘게 장식되고 아름답게 꾸며진 음식물이라 할지라도 그것을 깊이 들여다보는 순간, 우리는 죽음과 일대일로 마주하게 된다. 아름다운 만큼 무서운 그림이다.

감각의 행복과
죽음에 대한 각성

기독교 문화가 지배하던 유럽에서 죽음은 원죄의 산물이었다. 죽은 자는 반드시 최후의 심판 자리에 서야 했다. 그런 시각에서

보자면 죽음에 대해 말하는 음식물 정물화야말로 인간의 조건을 환기시키는 매우 종교적이고 철학적인 그림이다. 아직 완전한 형태의 정물화는 아니지만, 피테르 아르트센Pieter Aertsen, 1508~1575의 〈푸 줏간〉 같은 그림이 그런 기능을 잘 나타낸 그림이다.

지금 푸줏간에는 이런저런 부위의 고깃덩어리들과 돼지 족발, 소시지, 곱창, 가죽이 벗겨진 소머리, 방금 잡은 가금류, 생선 등 다양한 식육이 널려 있다. 얼핏 행복의 표정이요, 낙원의 징표다. 하지만 이렇게 고기가 되어 푸줏간에 내걸린 동물들은 그 핏빛으로 존재의 사멸, 곧 죽음을 선명히 드러낸다. 이는 이 동물들뿐만 아니라 인간도 피할 수 없는 운명이다. 바로 이런 선명한 지표로부터 옛 유럽의 신학자들과 도덕론자들은 음식물 정물화의 도덕적 기능을 찾았다. 17세기 암스테르담의 한 상점 달력에는 이런 글귀가 적혀 있었다.

"크나큰 즐거움으로 돼지나 송아지를 잡는 자여, 주의 날이 오면 그의 심판대 앞에 네가 어떻게 서 있을지를 생각하라."

음식물이 주는 즐거움의 배면에는 늘 죽음이 존재한다. 죽음을 의식하는 자는 인생을 허투루 낭비할 수 없다. 그러므로 이런 그림은 늘 존재의 근원에 대해 심오한 사색을 하게 하고, 행동과 실천을 요구한다. 물론 종교적 · 철학적 함의가 깔려 있음에도 불구하고 음식물 정물화는 우리가 음식을 마주하고 섭취할 때 느끼게 되는 즐거움, 곧 감각의 행복을 자꾸 상기시킨다. 풍성하고 먹음직스런 음식 앞에서 누가 기쁨을 느끼지 않을까.

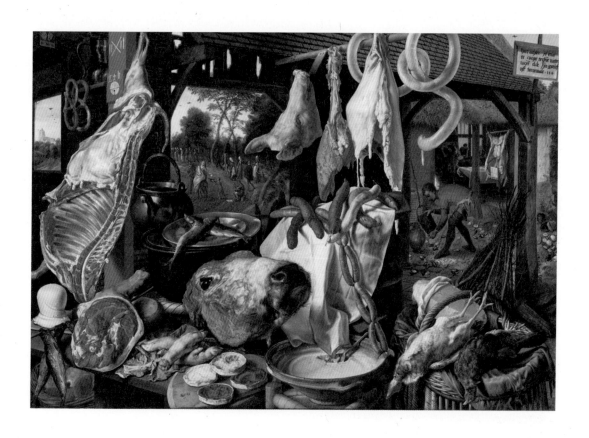

피테르 아르트센, 〈푸줏간〉
1551, 캔버스에 유채, 124×160cm, 웁살라 대학 컬렉션

안니발레 카라치, 〈푸줏간〉
1580년대, 캔버스에 유채, 185×266cm, 옥스퍼드 크라이스트 처치 회화 갤러리

고기가 육체의 죽음을 떠올리게 한다 해도 데이트할 때 스테이크 같은 고기를 먹으면 연인 사이의 정서적 친밀감이 더 높아진다고 한다. 더군다나 음식물 정물화는 음식 일반이 우리의 감각을 자극하는 방향으로 발달한 것처럼 시각을 비롯한 오감을 활성화시키는 힘이 있다. 그런 점에서 음식물 정물화는 감각의 행복과 죽음에 대한 각성 사이를 끝없이 오가는 그네라고 할 수 있다.

그럼 이번에는 잘 차려져 보는 이에게 행복감을 가져다주는 그림을 하나 만나보자. 16세기 말에서 17세기 초에 걸쳐 활약한 독일 화가 게오르크 플레겔Georg Flegel, 1566~1638의 〈큰 식탁 디스플레이〉이다. 오늘날의 시각으로 보면 풍성하기는 하되 그리 다양하게 차려진 식탁으로 보이지는 않는다. 그러나 이처럼 갖가지 먹을거리를 식탁에 올릴 수 있는 사람이라면 당시 매우 부자였음에 틀림없다. 아직 시장경제가 고도로 발달하지 못한 탓에 자급자족이 중요했던 시절임을 고려하면 이 식탁을 차리기 위해 투입된 에너지는 오늘날에 비교해 몇 배, 몇십 배에 달했을 것이다. 요즘이야 달달한 과자와 사탕이 흔하지만, 이 무렵에는 쉽게 먹을 수 없었다.

그럼에도 불구하고 이 식탁에는 음식들이 차고 넘친다. 식탁에만 음식이 있는 게 아니라 뒤에 찬장을 놓고 천을 얹은 뒤 그 위에도 음식을 늘어놓았다. 사용된 접시와 그릇도 매우 비싼 것들이다. 식탁의 주인이 느꼈을 자부심과 그와 함께 식사를 할 사람들이 느꼈을 만족감과 행복감이 선명히 다가오는 그림이다.

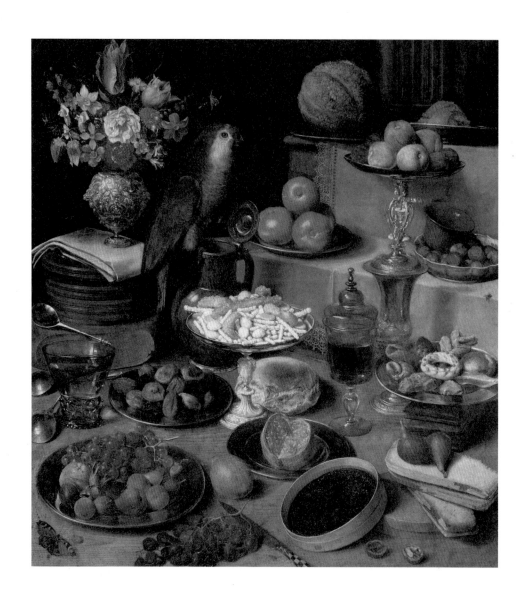

게오르크 플레겔, 〈큰 식탁 디스플레이〉

제작 연도 미상, 동판에 유채, 78×67cm, 뮌헨 알테 피나코테크

음식물 정물화의 진화,
물질에 대한 인간의 욕망

　서양미술사에서 음식물 정물화가 독립적인 장르로 그려진 것은
17세기 무렵이다. 정물화 일반이 장르로서 독립한 시기와 같다.
사실 정물화에서 음식물 소재가 차지하는 비중이 매우 크다. 뿐
만 아니라 과거로 올라갈수록 음식물 정물화가 정물화의 맏형 노
릇을 했기 때문에 장르로서 정물화의 형성과 음식물 정물화의 형
성에 시기적으로 차이가 있을 수 없었다.

　직전인 16~17세기 초에는 시장이나 정육점의 먹을거리 혹은
부엌의 음식물을 사람이나 풍경과 병치해 아직 독립된 정물화
로 보기 어려운 그림들이 그려졌다. 17세기에 들어 상차림 그림
breakfast-pieces, 사냥감 그림, 주방 정물 등 분명한 정물화적 특성을 보
이는 그림으로 진화했다. 그 과정을 보면 처음에는 먹을거리와 사
람이 같이 그려져도 사람이 부각되고 정물이 부수적이었다가 점
점 먹을거리가 사람을 압도하는 형태로 나아갔다. 그리고 종국에
는 사람은 사라지고 음식물만 그려지는 온전한 정물화가 되었다.

　18세기에는 17세기에 정착된 음식물 정물화가 보다 세련된 형
태로 제작되는 양상이 나타났다. 종교적이고 우의적인 뉘앙스가
약화되고, 보란 듯 과시적으로 배치되고 그려지던 음식물 정물화
에서 일상의 음식 차림을 조형적으로 아름답게 표현하는 그림으
로 변해갔다. 뒤에서 소개하겠지만, 프랑스 화가 샤르댕의 그림

을 보면 음식물뿐만 아니라 조리와 관련된 다양한 주방 기구들이 적극적으로 그려지기도 했다.

19세기에는 화면 구성과 조형의 다양한 가능성을 실험하는 정물화가 그려졌다. 특히 인상파가 나온 이후 이 같은 경향이 심화되었는데, 그들은 주제를 어떻게 잘 드러내느냐보다 색채 효과 등 조형 효과를 어떻게 잘 드러내느냐에 보다 많은 관심을 기울였다. 자연히 대상이 된 정물을 볼 때 음식물 본연의 특성보다는 색채와 형태 등의 시각적 특성을 중요하게 고려했다. 폴 세잔Paul Cézanne, 1839~1906 같은 경우 과일을 비롯한 음식물을 다양하게 배치하고 재구성해 구도와 구성 측면에서 매우 복잡 미묘한 단계까지 나아갔다폴 세잔, 〈사과와 오렌지가 있는 정물〉.

20세기는 다양한 전위미술이 나타난 때였고 무엇보다 추상미술이 압도한 시기였다. 추상은 모든 재현 미술의 대척점에 선 미술이니 음식물 정물화 역시 추상의 그늘 아래에서는 크게 빛을 보기 어려웠다. 그러나 팝아트의 등장과 더불어 음식물, 특히 인스턴트식품이나 패스트푸드 같은 음식물이 대량생산과 소비문화의 일부로 조명되는 그림이 빈번히 제작되었다. 또한 포토리얼리즘photorealism 혹은 하이퍼리얼리즘hyperrealism의 등장과 함께 사진보다 더 사실적인 음식물 정물화가 그려져 물질에 대한 인간의 욕망을 새롭게 조명하는 기회가 되었다.

폴 세잔, 〈사과와 오렌지가 있는 정물〉
1895∼1900년경, 캔버스에 유채, 74×93cm, 파리 오르세 미술관

푸줏간을 가득 채우는
실존의 그림자

음식물 그림은 본질적으로 죽음을 반영하는 그림이다. 음식물 정물화 이야기에서 예로 든 아르트센의 〈푸줏간〉이 시사하듯, 도축된 가축에 대해 우리는 양가적인 의식을 지니고 있다. 우리가 선호하는 맛있는 고기라는 긍정적인 의식과 살생을 당한 뒤 '난도질'까지 당한 주검이라는 부정적인 의식이 그것이다. 이런 모순된 의식이 병존하는 것은 전적으로 우리 자신의 실존적 조건에서 비롯된 것이다. 다른 생명의 희생을 통해서만 존재할 수 있는 우리의 실존이 이 모든 모순의 출발점인 것이다. 그러므로 도축된 고기를 주제로 한 그림은 원천적으로 우리의 실존을 파헤치는 동시에 우리의 모순에 대해 말하는 그림이라 할 수 있다.

네가 죽는다는 사실을
기억하라

　도축된 고기로부터 우리 자신을 보게 하는 대표적인 그림 중 하나가 렘브란트Rembrandt Harmensz van Rijn, 1606~1669의 〈도살된 황소〉이다. 이 그림은 매우 감동적이다. 일단 보는 사람에게 강렬한 인상을 전한다. 전율을 느끼는 사람도 있을 것이다. 물론 죽은 소를 껍질을 벗겨 거꾸로 매달아놓은 그림이 뭐가 그리 감동적이냐며 의아해하는 사람도 있을 것이다.

　렘브란트의 〈도살된 황소〉는 소의 육신, 소의 뼈와 살을 마치 실물처럼 매우 박진감 넘치게 표현한 그림이다. 물감을 두텁게 바르는 임파스토impasto 기법으로 그려 소가 지닌 물질감과 육질감이 생생히 살아난다. 물론 물감을 두텁게 발랐다는 사실만으로 소의 근골이 제대로 느껴지는 것은 아니다. 렘브란트 특유의 자신감 넘치는 데생과 효과적인 명암 표현, 그것에 기초한 탁월한 질감 묘사가 더해져 소의 살이 되고 뼈가 된 것이다. 실물을 보는 듯한 생동감, 그리고 주검을 이토록 생생히 재현해내는 게 어떻게 가능했을까 싶은 놀라움에 관객은 진한 감동과 전율을 느끼게 된다.

　소의 이미지는 참혹하고도 장엄하게 다가온다. 참혹하다는 것은 생생하게 주검을 표현해 우리로 하여금 죽음을 직면한 듯 느끼게 한다는 점에서 그렇다는 것이다. 그리고 장엄하다는 것은

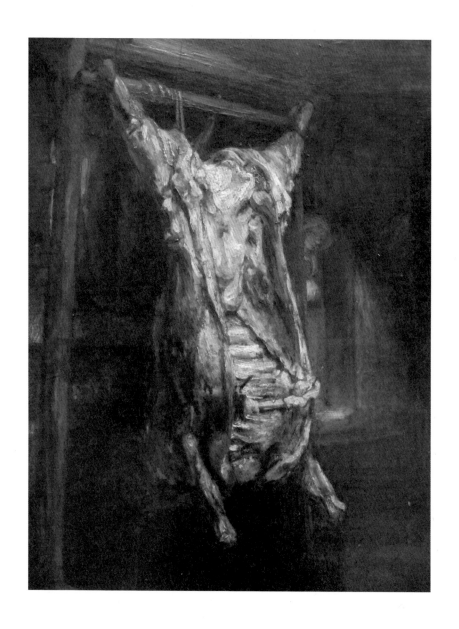

렘브란트, 〈도살된 황소〉
1655, 나무에 유채, 94×69cm, 파리 루브르 박물관

그 이미지를 미적으로 승화시켜 미술의 진정한 힘이 무엇인지 보여주고 있기 때문에 그렇다는 말이다. 아름답다는 것은 꼭 보기 좋고 예쁜 것만을 의미하지 않는다. 존재의 본질을 정직하고 정확하게 묘사했다면 거기에 어떤 참혹함과 추함이 있다 하더라도 아름답게 느껴진다. 이른바 '진실의 아름다움'이다. 렘브란트의 그림은 진실의 아름다움으로 충만하다.

렘브란트뿐만 아니라 그 무렵 네덜란드의 많은 화가가 도살된 소를 즐겨 그렸는데, 주제의 연원을 따지자면 성경의 '돌아온 탕자 이야기'로 이어진다. 렘브란트는 탕자의 주제로 유명한 걸작을 남긴 바 있다〈돌아온 탕자〉, 1668~1669년 제작, 러시아 에르미타슈 미술관 소장. 누가복음 15장 22~24절에 따르면, 부자 아버지로부터 유산을 미리 받은 탕자는 재산을 탕진하고 오갈 데가 없어지자 아버지에게 돌아갔다. 머슴으로라도 써달라고 참회하며 말하니 아버지는 아들이 돌아온 기쁨에 종들에게 이렇게 말한다.

"제일 좋은 옷을 내어다가 입히고, 손에 가락지를 끼우고, 발에 신을 신겨라. 그리고 살진 송아지를 끌어다가 잡아라. 우리가 먹고 즐기자. 내 아들은 죽었다가 다시 살아났으며, 내가 잃었다가 다시 얻었노라."

이 주제의 일환으로 도축된 송아지 혹은 소가 그려지면서 그것이 점차 '클로즈업'되어 확대되었다. 아버지가 소를 잡으라고 한 것은 순수한 기쁨의 표현이었지만, 한편으로 또 다른 죽음을 낳는 계기가 되었다. 그 주검으로부터 '메멘토 모리Memento mori, 네가 죽는

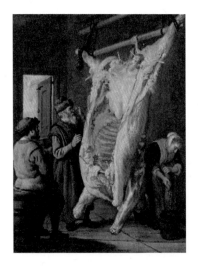

다는 사실을 기억하라'라는 말에 매력을 느낀 화가들이 주제를 크게 부각시켜 그리게 되었다.

렘브란트의 제자로 여겨지는 얀 빅토르스Jan Victors, 1619~1676의 〈도축 소 검사〉는 이런 전통 위에서 스승의 구성을 그대로 차용해 그린 그림이다. 갈라진 소의 배가 보이는 방향이 다를 뿐 기본적인 배치가 매우 비슷하다. 거기에 빅토르스는 사람 둘을 더 첨가하고 화면을 전체적으로 밝게 구성했다. 이로써 렘브란트의 그림이 주는 비극적인 이미지보다 풍속화적인 일상사의 이미지가 더 강하게 느껴진다. 물론 그럼에도 불구하고 이 그림 역시 '살아 있는 모든 것은 죽는다'는 평범한 진리를 본질로 되새기게 한다.

잔혹함도
아름다움이 될 수 있다

도살된 가축의 이미지에서 실존의 좌표를 찾는 그림 가운데 가장 처절한 인상을 전하는 것은 아무래도 표현주의자 샤임 수틴 Chaïm Soutine, 1894~1943의 작품일 것이다. 리투아니아 출신의 유대인인 수틴은 1911년에 파리로 갔다. 그 후 무절제한 생활로 오랫동안 위장질환에 시달렸고 결국 위궤양 수술을 받은 후 죽었다.

화가 자신이 늘 고통을 의식하고 살아서였을까? 그의 도살된 가축들에게서는 비명 같은 것이 들려온다. 수틴이 도살된 가축을 그리게 된 직접적인 계기는 루브르 박물관에서 렘브란트의 〈도살된 황소〉를 보고 큰 감명을 받았기 때문이다. 그는 자신의 대표작들이 될 이 주제의 작품을 1925년에서 1929년 사이에 열 점이 넘게 그렸다.

주검의 강렬함을 제대로 표현하고 싶었던 수틴은 가축의 사체를 작업실에 가져다놓고 그렸다. 그런데 몇 주가 지나자 사체가 부패하는 냄새가 주위에 진동하는 바람에 이웃들이 경찰에 신고하는 일까지 벌어졌다. 경찰이 당도했을 때 그는 "예술은 위생보다 더 중요하다"며 일장 연설을 늘어놓았다고 한다. 그런가 하면 수틴의 작업실에 찾아간 샤갈이 복도에 피가 흐르는 것을 보고는 기겁을 하며 "수틴이 살해당했다!"고 소리치며 뛰쳐나갔다는 일화도 있다. 수틴이 얼마나 열정적으로 주검 그림에 매달렸는지를

알게 해주는 에피소드다.

수틴이 그린 이 주제의 그림들 가운데 렘브란트의 그림에 가장 가깝게 느껴지는 것이 〈가죽이 벗겨진 황소〉이다. 푸른색 배경에 검붉은 황소의 사체가 거꾸로 매달려 있다. 때리듯이 휘몰아친 거친 터치와 짓이겨진 물감, 충돌하는 색채로 삶을 향한 황소의 강렬한 투쟁이 느껴진다. 더불어 그런 생명의 열정을 무자비하게 제압하는 죽음의 절대적인 힘도 느껴진다. 존재는 투쟁 속에 있고 그 투쟁의 결과는 죽음이다. 비극이지만 존재에게 주어진 숙명이다. 어떤 존재도 이 운명을 거부할 수 없다. 이런 생각이 드는 순간, 이 그림으로부터 비장한 장송곡이 흘러나오는 듯한 환청에 사로잡히게 된다.

수틴은 열심히 그린 것만큼이나 자기 작품을 파괴한 것으로 유명하다. 그는 자신의 예술적 성취에 대해 항상 만족을 느끼지 못했다. 그래서 옛날에 판 작품들을 다시 사들이거나 새 그림과 바꿔준 뒤 파괴해버리곤 했다. 뿐만 아니라 새로 제작한 작품도 마음에 들지 않으면 즉시 달려들어 갈가리 찢어버렸다. 유명한 미술품 수집가 반즈가 1923년에 백 점이 넘는 그의 그림을 구입함으로써 그 위대함을 세상에 알렸을 때에도 수틴은 이 수집가가 가져갈 작품의 상당수를 파괴해버릴 계획에 골몰해 있었다. 수틴의 성격을 고려하면 그의 그림이 왜 그렇게 파괴적인 느낌으로 그려졌는지 이해가 된다. 그리고 그가 왜 그리 죽음에 집착했는지도 이해할 수 있다. 그의 그림 속 죽음은 애써 만든 피조물을

33

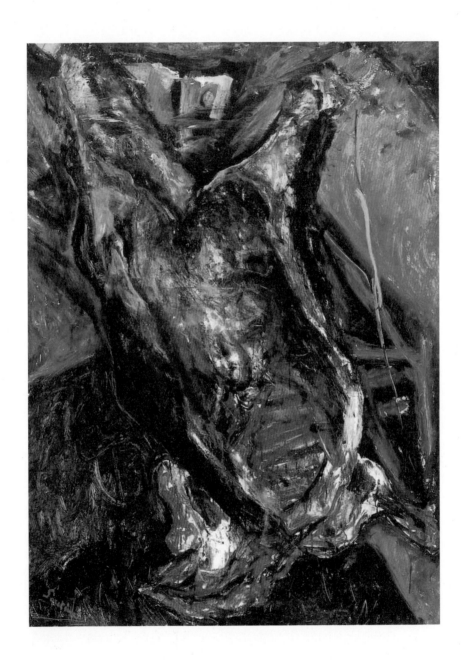

샤임 수틴, 〈가죽이 벗겨진 황소〉
1925, 캔버스에 유채, 140×82cm, 뉴욕 주 버팔로 올브라이트 녹스 아트 갤러리

파괴하는 창조주의 내침이라는 생각이 든다. 열심히 만들어도 늘 아쉽고 부족하기 때문에 파괴해버릴 수밖에 없는 피조물, 그게 우리 인간인 것이다.

사악한 힘에 대한
증오와 거부

수틴의 처절함에 익숙해졌다 하더라도 프랜시스 베이컨Francis Bacon, 1909~1992의 그림을 보면 또다시 움찔하게 된다. 베이컨 역시 렘브란트로부터 비롯된 도축 소 그림의 전통을 이어받은 화가다. 그의 〈도축 소에 둘러싸인 교황〉이나 〈회화 1946〉에서 우리는 그 흔적을 볼 수 있다. 물론 그의 그림에서는 렘브란트뿐만 아니라 수틴의 냄새도 난다.

베이컨의 그림이 수틴의 그림과 차이가 있다면, 그것은 베이컨 이 수틴보다 상황을 더 극적으로 묘사했다는 점이다. 수틴은 대상에 깊이 몰입해 대상 자체만을 부각시킨 반면, 베이컨은 대상을 둘러싼 공간에 대해서도 치밀한 구성을 시도해 마치 연극 무대처럼 묘사했다. 그 폐쇄된 공간은 인간이 처한 억압적인 상황에 대해 많은 것을 말해준다.

〈회화 1946〉의 공간은 투시원근법적인 구성으로 시선을 대상에게 집중시킨다. 대상은 한가운데를 가른 소의 사체와 우산을

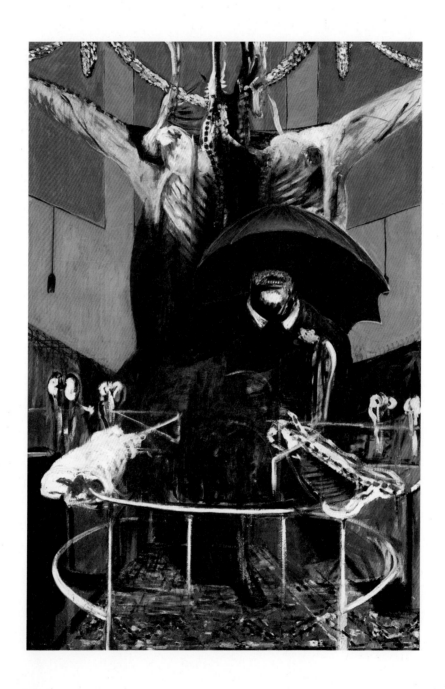

프랜시스 베이컨, 〈회화 1946〉
1946, 캔버스에 유채와 템페라, 198×132cm, 뉴욕근대미술관

쓴 남자로 이루어져 있다. 소의 사체는 분명히 렘브란트의 영향을 받은 것이다. 남자는 입만 보이는데 이가 무섭게 나 있다. 검은 우산의 그림자에 얼굴이 반쯤 가려져 있고 옷마저도 검어서 그 존재가 무자비한 권력처럼 느껴진다. 그리고 뒤에 내걸린 소의 사체는 권력의 위세를 드러내는 듯하다.

이 존재의 이미지가 독재자 무솔리니로부터 왔다는 이야기도 있다. 어쨌거나 베이컨은 강압적이고 폭력적이며 사악한 힘에 대한 증오심과 거부감을 이런 형식으로 묘사했다. 그림의 힘이 강력한 이유는 바로 죽음을 무기로 휘두르고 있기 때문이다. 사악한 힘과 죽음의 합작은 2차 세계대전 같은 재앙을 우리에게 가져다줄 수 있다. 도살은 꼭 동물에게만 해당되는 것은 아니다. 2차 세계대전 당시 가스실에서 죽어간 유대인들의 주검은 인간이 인간을 도살할 수 있다는 사실을 생생히 보여주었다.

렘브란트가 도살된 소를 그리면서 본 것은 어쩌면 독가스가 뿌려지고 핵폭탄이 터지는 미래의 세계였을지 모른다. 그의 주제가 여러 미술가들에게 영감을 주고 자극을 주어 면면히 이어져온 것은 우리의 실존과 밀접한 관련이 있기 때문이다. 우리가 음식 앞에서 경건해야 하는 이유다.

품격 있는 식탁을 위한
죽음의 연회

인류가 사냥을 시작한 것은 현생인류로 진화하기 전부터라고 한다. 우리의 본성을 돌아보면 지극히 당연한 이야기다. 우리의 조상들은 먹고살기 위해 아주 오래 전부터 다양한 동물을 사냥했다. 그들은 과일과 채소를 채집할 뿐만 아니라 부지런히 산과 들로 다니며 동물을 잡았다. 케냐 서부 지역에서 출토된 증거로 볼 때 인류가 사냥을 시작한 것은 적어도 200만 년 전부터다. 이처럼 사냥은 오랫동안 인류의 생존을 위한 필수적인 활동이었다.

사냥,
귀족들의 특권

　다른 지역과 마찬가지로 옛 유럽에서도 사람들은 단백질을 얻기 위해 사냥을 했다. 누구나 사냥할 수 있었고 주변의 산과 들은 모두를 위한 사냥터였다. 중세 독일의 법은 모든 자유인에게 사냥을 허용했다. 그러나 제후들이 땅에 대해 주권을 주장하고 주인이 없는 땅이나 공유지에 대한 권리를 강하게 요구하면서 사냥은 제후들만의 배타적인 권리가 되어버렸다. 제후들은 이 특권을 오로지 귀족과 중신, 측근에게만 개방했다. 이런 제한에 대한 법적 완성이 이뤄진 것은 독일의 경우 1500년 무렵이다.

　사냥에 대한 엄격한 규제는 농민들의 불만과 사회적 갈등으로 이어졌다. 이전까지 유럽의 농민들은 집에서 기르는 가축은 물론 야생동물로부터도 적극적으로 단백질을 섭취했다. 그러나 이제 그 권리를 완전히 상실하게 되면서 육류 소비에 큰 애로를 겪게 된 것이다. 뿐만 아니라 농부들은 일 년에도 여러 차례 사냥을 나온 영주 일행을 위해 온갖 뒷바라지를 다 해야 했다. 아무런 대가 없이 잠자리와 음식을 제공하는 한편, 개도 빌려줘야 했다. 사냥 나온 일행이 동물을 잡는다고 이리저리 헤집고 다니며 밭을 망가뜨려도 보상을 받는 일은 생각조차 할 수 없었다. 농민이 남몰래 숲에 들어가 사냥을 하다 들키면 강제 노역에 처해지는 등 가혹한 처벌을 받아야 했다. 이런 억압과 불평등에 얼마나 한이 맺혔

는지 독일 농민전쟁1524~1525 당시 농민들의 주된 요구사항 가운데 하나가 '사냥과 고기잡이의 자유'였다.

삶의 질을 급속히 개선한 산업화와 근대화의 물결이 밀려오면서 과거에는 생존을 위한 활동이었던 사냥이 마침내 여가 생활과 스포츠 활동으로 확고히 자리 잡게 되었다. 오늘날 사냥은 더 이상 귀족들만의 오락이 아니다. 현대에는 특별히 사냥을 할 수 있는 신분과 계급이 따로 있지 않다. 사냥은 모두에게 개방된 여가 생활과 스포츠가 되었다. 다만 생태계 보호 등의 이유로 나라마다 사냥할 시기와 장소, 자격을 법으로 결정하고 엄격하게 통제할 뿐이다. 이제 사람들은 동물성 단백질의 대부분을 사냥물이 아닌 사육된 가축으로부터 얻는다. 그걸로 충분하다. 사냥은 본능과 향수를 자극하는 과거의 추억 같은 것이 되어버렸다.

식탁 위의 쾌락, 야생동물 요리

서양미술사에서 사냥물이 정물화의 중요한 주제로 부상한 것은 17세기 무렵이다. 18세기에도 사냥물 정물화는 인기리에 그려졌다. 이 시기는 사냥이 귀족들의 특권적인 오락으로 확고히 자리를 잡은 때다. 그 이전인 중세로 거슬러 올라가면 그때에는 누구나 사냥을 할 수 있었고, 현대로 넘어오면 사냥은 신분이 아니라

관심과 취미가 있는 사람들의 여가 활동으로 전환된다. 그러므로 서양미술사에서 사냥감을 주제로 한 그림의 대부분은 사냥이 선택받은 소수의 특권으로 받아들여지던 시기에 그것을 미학적으로 인증해주는 역할을 한 것이라 할 수 있다.

아드리안 반 위트레흐트_{Adriaen Van Utrecht, 1599~1652}의 〈정물 : 사냥감, 채소, 과일, 앵무새〉는 자연에서 얻은 먹을거리를 보란 듯이 늘어놓은 그림으로, 사냥물이 자리를 함께함으로써 먹을거리의 품위가 한결 높아졌다. 물론 그렇다 하더라도 토끼와 새 같은 작은 짐승들이 사냥물의 대종인 까닭에 그리 대단한 사냥의 영광을 보여주는 것은 아니다. 하지만 어찌되었건 야생 짐승, 특히 다양한 날짐승을 먹게 되었다는 점에서 이 집의 오늘 저녁식사는 나름의 격을 갖추게 되었다_{옛 유럽의 귀족들은 날짐승을 선호했는데, 맛 때문이 아니라 새가 하늘을 나는 짐승인 까닭에 모든 동물들 가운데 가장 높은 위치를 차지하기 때문이었다.}

가축을 재료로 한 육식 요리에만 익숙한 현대인들에게 그림에 나오는 야생동물은 그다지 매력적인 먹을거리로 다가오지 않는다. 하지만 사냥이 특권이던 시절에 가장 훌륭한 먹을거리는 야생에서 사냥한 짐승이었다. 식문화 저술가 하이드룬 메르클레는 《식탁 위의 쾌락》에 이렇게 썼다.

"야생동물의 뚜렷한 희귀성은 사냥에 중요한 의미를 부여했다. 만약 그런 동물들이 쉽게 구할 수 있는 것들이었다면 사냥은 그 의미와 매력을 잃었을 뿐만 아니라 그 노획물도 귀하고 탐을 낼 만한 것이라는 명성을 얻지 못했을 것이다. 야생동물의 고기

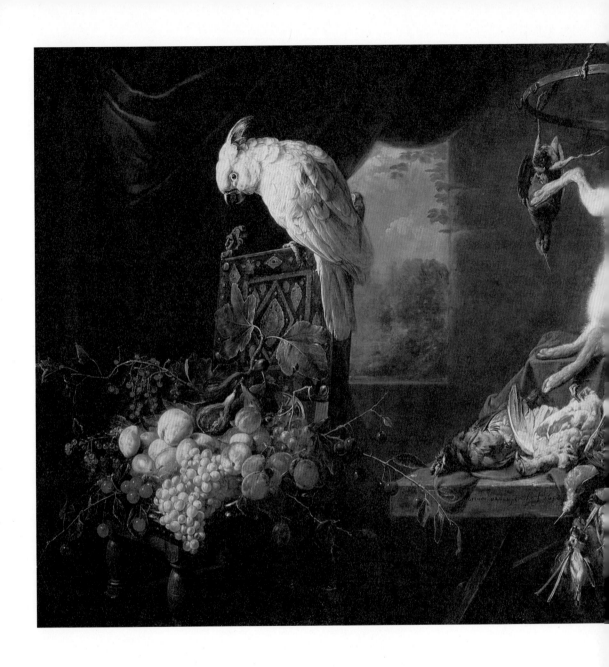

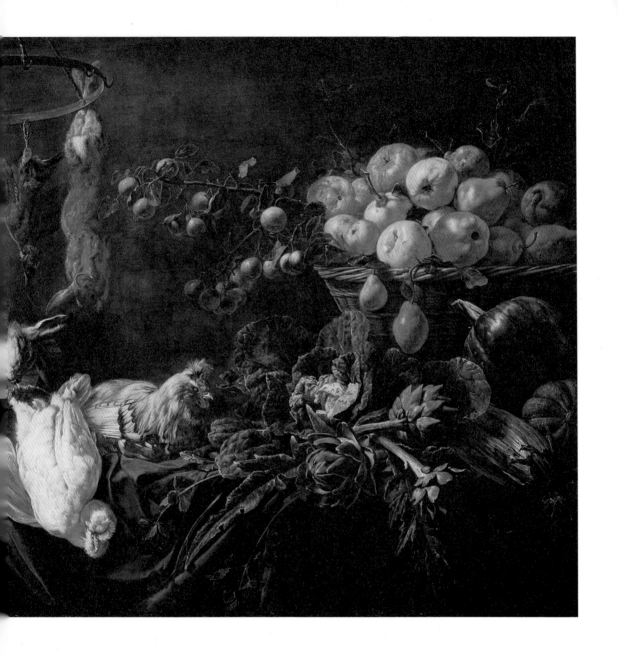

아드리안 반 위트레흐트, 〈정물 : 사냥감, 채소, 과일, 앵무새〉
1650, 캔버스에 유채, 116.8×249.1cm, 폴 게티 미술관

는 지금도 여전히 희귀하고 특별한 음식이다. 그래서 계절에 따라 노루, 사슴, 꿩, 메추라기, 그리고 야생 오리가 최고 레스토랑의 메뉴에서 고정된 자리를 차지하고 있다."

유럽의 고급 레스토랑에서 우리가 야생동물 요리를 접하게 된다면 귀족의 사치를 체험해볼 수 있는 흔치 않은 기회라 하겠다.

그림에서 살아 있는 동물은 닭과 앵무새, 두 마리뿐이다. 야생에서 자유를 구가하던 것들은 다 죽어서 '게임 크라운'에 걸려 있거나 선반에 쌓여 있고, 자유를 포기하는 대신 인간의 손에 길들여진 것들은 저렇듯 살아 있다. 물론 살아 있다 하더라도 둘의 운명은 앞으로 또 달라질 것이다. 닭은 먹을거리로 기르는 가축이다. 앵무새는 보고 즐기려고 기르는 애완동물이다. 사냥물이 식탁에서 다 사라지면 다음은 닭의 차례가 된다. 그러나 앵무새는 그럴 가능성이 없다. 주검들 곁에서 조용히 숨죽이고 있는 닭과 달리 앵무새는 여유롭게 홰에 올라앉아 체리, 무화과, 포도, 복숭아, 배 등 맛있는 과일들에 눈독을 들이고 있다. 같은 조류로 태어나도 이처럼 주어진 운명은 다르다.

장르의 측면에서 보면 이런 종류의 사냥물 그림은 다음에 설명할 부엌 그림과 겹치는 면이 있다. 사냥물이 요리가 되기 위해 부엌에 다른 먹을거리들과 함께 놓이면 자연스레 장르가 겹치게 되는 것이다. 다비드 테니에르스David de Jonge Teniers, 1610~1690가 그린 〈부엌 장면〉을 보면, 그림 왼편으로 백조와 야생 날짐승들, 그리고 토끼가 있다. 부엌이 매우 큰 것으로 보아 매우 지체 높은 사람의

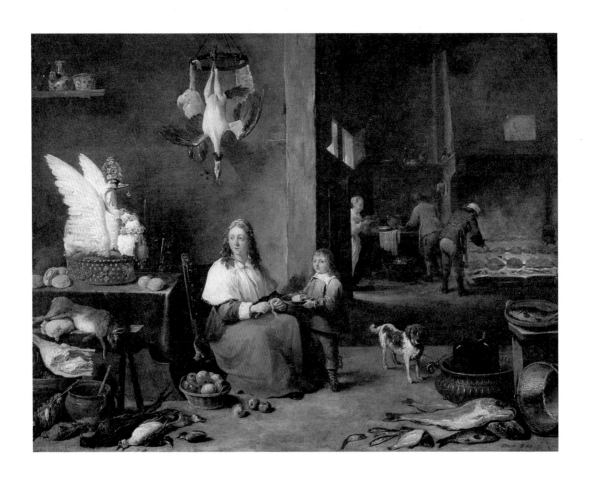

다비드 테니에르스, 〈부엌 장면〉
1644, 동판에 유채, 75×77.8cm, 헤이그 마우리츠하위스 미술관

집에 딸린 부엌 같다. 화면 뒤쪽에서 여러 종류의 가금류 수십 마리를 꼬챙이에 꽂아 굽고 있는데, 곧 연회가 열릴 것임을 알 수 있다. 백조가 파이 위에 올라앉아 멋들어지게 왕관을 쓰고 있는 데에서 오늘 연회가 열릴 것이라는 사실이 다시 확인된다.

　백조 요리는 먹기 위한 게 아니라 연회 테이블을 장식하기 위한 것이다. 백조는 기름기가 많아 식재료로 삼기에는 부적합했다. 물론 17세기 유럽 사람들은 그럼에도 곧잘 이 희귀한 짐승을 구워 식탁에 내놓았다. 그럴 때에는 그림에서 보듯 통구이로 만든 뒤 다시 가죽을 씌우거나 깃털을 입혀 식탁의 멋진 장식물로 삼았다. 멧돼지 머리나 곰의 머리도 요리 장식물로 쓰이곤 했다.

사냥복에 담긴 특권과 권세

　사냥물을 획득하려면 당연히 사냥에 나서야 하니 사냥물 그림만큼 사냥복 차림의 귀족 초상 또한 빈번히 그려졌다. 이런 초상화 역시 사냥이 지닌 특권과 권세를 자연스레 드러내주었다. 스페인 바로크 미술의 거장 디에고 벨라스케스Diego Velázquez, 1599~1660가 그린 〈사냥복을 입은 왕자 발타사르 카를로스〉도 그중 하나다.

　그림의 주인공은 스페인 국왕 펠리페 4세의 왕세자 발타사르 카를로스다. 비록 어린아이지만 왕위를 계승할 왕세자이니 위엄

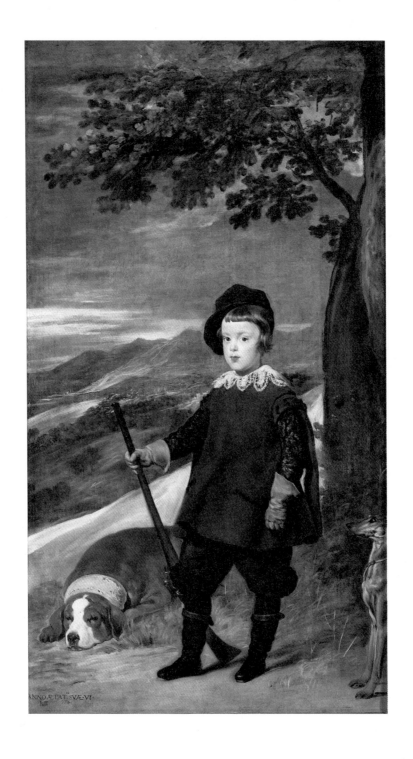

디에고 벨라스케스, 〈사냥복을 입은 왕자 발타사르 카를로스〉
1635~1636, 캔버스에 유채, 191×103cm, 마드리드 프라도 미술관

과 권위를 드러내는 위세 초상으로 그려졌다. 당당하게 서 있는 사냥꾼인 그의 손에는 총이 쥐어져 있고 좌우로 충성스러운 개들이 포진해 있다. 미래 권력자로서 드높은 권위가 엿보인다. 그러나 안타깝게도 발타사르 카를로스 왕자는 17세의 어린 나이에 천연두에 걸려 세상을 떠났다. 비록 그에게는 동물을 마음껏 사냥할 권세는 있었지만 '죽음의 사냥'으로부터 자신을 지킬 힘은 없었던 것이다. 이 그림이 드러내는 영광이 무색하게 그는 태어나면서부터 주어진 최고의 특권들을 일찍 포기해야 했다.

한편 프랑스 화가 알렉상드르 프랑수아 데포르트Alexandre François Desportes, 1661~1743는 다른 귀족이 아니라 자기 자신을 사냥꾼의 모습으로 그렸다. 화가의 영광은 위대한 작품을 창조하는 것이지 귀족 흉내를 내는 것은 아니겠으나 신분제가 공고하던 시절 화가는 자신의 야망과 성공을 이런 식의 연출로 표현했다.

데포르트는 동물 그림에 능했는데 바로 그 장점으로 자연스레 사냥 주제를 많이 표현하게 되었다. 특히 왕의 사냥에 항상 동참해 왕이 잡은 짐승들을 현장에서 스케치했다. 그림들을 보고 왕이 마음에 드는 것을 고르면 그는 그것을 토대로 유화를 완성했다. 이렇게 그려진 그림들 가운데에는 왕궁의 주방을 배경으로 과일이나 화려한 왕의 식기들과 함께 사냥물을 그려 넣은 부엌 정물화가 다수 있다. 데포르트의 멋진 자화상에서 개와 사냥감 등 동물 그림이 유독 생생해 보이는 것은 그가 진정 사냥꾼과 화가의 눈을 모두 겸비했기 때문일 것이다.

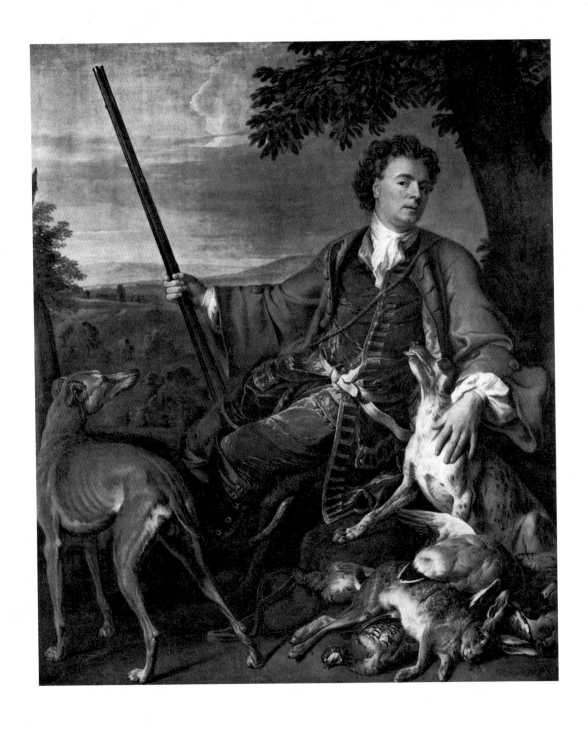

알렉상드르 프랑수아 데포르트, 〈사냥복 차림의 자화상〉
1699, 캔버스에 유채, 197×163cm, 파리 루브르 박물관

수확,
인류가 누리는 최상의 기쁨

열심히 땅을 갈고 농사를 짓는 이유는 가을에 풍성한 소득을 얻기 위해서다. 가을걷이는 일 년의 수고를 보상받는 소중한 마무리 행사다. 풍년이 들면 힘겹고 아쉽고 야속했던 기억들은 다 사라지고, 넉넉하고 여유로운 마음이 너른 들판처럼 펼쳐진다. 인류가 여유라는 정신적 상태를 본격적으로 누리기 시작한 것은 농사를 지어 추수를 하게 되면서부터였을 것이다. 추수의 경험을 하기 전, 수렵과 채집이 식량 공급 수단의 전부였을 때에는 삶이 매우 각박하게 느껴졌으리라. 특히 겨울철이 되어 먹을거리가 바닥날 때에는 산다는 게 그저 치열한 생존 투쟁 외에 그 무엇도 아니었을 것이다.

1만 2천 년 전 인류가 처음 농사를 짓기 시작한 이래 추수는 인

류가 누리는 최상의 기쁨 가운데 하나였다. 오늘날에는 농사를 짓는 사람의 숫자가 매우 제한적이고 대부분 농업과 상관없는 일을 하는 탓에 예전만큼 추수의 기쁨이 사회 전체를 사로잡지는 못하고 있다. 그래도 추수를 하는 농민의 이미지는 여전히 우리에게 풍요와 평화의 상징으로 남아 있다. 인간이 문명을 이루고 인간다운 삶을 살 수 있는 가장 기본적인 토대를 농업이 제공해 주었기 때문이다. 물론 먹는 즐거움과 요리의 미학이 오늘날처럼 고도로 발달할 수 있었던 것도 모두 농업의 역사가 선사한 선물이다.

붓끝에서 살아난
농부들의 행복한 순간

추수를 주제로 인상적인 걸작을 남긴 화가들은 대부분 농민화가였다. 브뢰헬과 밀레가 대표적인데, 두 사람 모두 농민이어서가 아니라 농부와 농사일을 주제로 한 그림을 많이 그려서 농민화가로 불렸다.

피테르 브뢰헬Pieter Brueghel the Elder, 1525~1569은 16세기 네덜란드 플랑드르 미술의 최고 거장 가운데 한 사람이다. 브뢰헬은 당대의 미술 선진국 이탈리아를 여행했지만 그 무렵의 다른 네덜란드 플랑드르 화가들처럼 이탈리아 미술의 고전적이고 이상적인 표현에

그다지 큰 매력을 느끼지 못했다. 그는 주체성이 강했고 자신의 문화를 사랑했다. 그래서 꼼꼼하면서도 서민적인 저지低地 제국의 전통을 좇아 '신토불이' 식의 농민 그림을 그렸다.

브뢰헬의 〈추수하는 사람들〉은 원래 계절을 주제로 한 연작의 하나로 그려진 그림이다. 안트베르펜의 한 상인이 교외에 있는 자신의 집에 걸어두려고 연작으로 의뢰했다. 이 연작 가운데 현재 남아 있는 것은 모두 다섯 점으로, 그 가운데 세 작품이 빈 미술사 박물관에 소장되어 있다. 다른 하나는 프라하 로브코비츠 컬렉션에, 그리고 지금 우리가 감상하는 〈추수하는 사람들〉은 뉴욕 메트로폴리탄 박물관에 소장되어 있다. 〈추수하는 사람들〉은 추수 무렵 농촌의 일상을 있는 그대로 생생히 묘사한 작품이다. 사진으로 보는 것보다 더 진하게 농민들의 호흡과 체취가 느껴지는데, 붓끝이 살아 있다는 말은 바로 이 그림을 두고 하는 말일 것이다.

제목은 〈추수하는 사람들〉이지만 그림의 중심이 된 농민들은 지금 나무 밑에 모여 음식을 나누고 있다. 그들 주위에서 열심히 일을 하는 사람들은 아마도 식사를 다 마친 사람들일 것이다. 금 강산도 식후경이라고, 잘 먹어야 일을 잘할 수 있다. 지금 배를 채우는 사람들은 밥을 먹어 배가 부르고 또 추수의 즐거움이 더 해져 배가 부르다. 몸도 마음도 모두 배부른 행복한 순간이다.

물론 배가 불러도 일할 때에는 또 뼈가 부서지도록 일을 해야 한다. 그게 농사일이다. 농촌의 일이란 게 어느 한 가지인들 쉬운

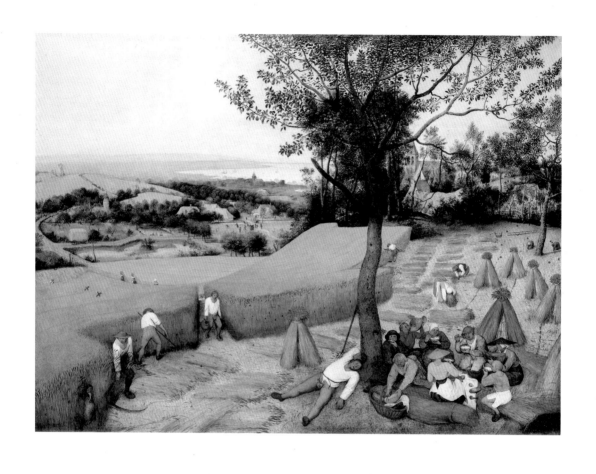

피테르 브뢰헬, 〈추수하는 사람들〉
1565, 나무에 유채, 118.1×160.7cm, 뉴욕 메트로폴리탄 박물관

게 없다. 허리를 굽혀 곡식의 단을 매는 농민들은 그동안 보충한 에너지를 바닥까지 싹싹 다 소비할 태세다. 낫질을 하는 사람이나 양손에 항아리 같은 것을 들고 오는 남자도 고된 노동을 하기는 마찬가지다. 저 멀리 뻗어나가는 풍경, 특히 항구 주변의 평화로운 풍경이 이 노동의 무게와 대비되지만, 그래도 그 풍경이 밉지 않은 것은 추수가 가져올 넉넉함과 너그러움을 미리 보여주기 때문이다. 앞으로 한동안은 농부들의 밥상이 넉넉할 터이니 이들은 진정 복 받은 사람들이다.

숭고의 미덕으로 승화된
노동의 순간

　장 프랑수아 밀레Jean-François Millet, 1814~1875의 〈이삭줍기〉는 풍요와 궁핍을 동시에 보여주는 독특한 작품이다. 세 여인이 추수가 끝난 들판에서 이삭을 줍고 있다. 먼 배경에 보이는 커다란 곡식단은 가을걷이의 풍요를 넉넉히 전한다. 반면 이삭을 줍는 여인들은 그 풍요의 풍경으로부터 소외되어 지금 헤어날 수 없는 가난을 줍고 있다. 이 무렵 프랑스에서는 가장 가난하고 어려운 사람들만이 당국의 허가를 받아 이삭을 주울 수 있었다고 한다. 그러니 이 이삭줍기나마 감지덕지해 대지에 머리를 조아린 여인들은 가을걷이의 풍요로부터 비껴난 사람들이다. 그럼에도 여인들은

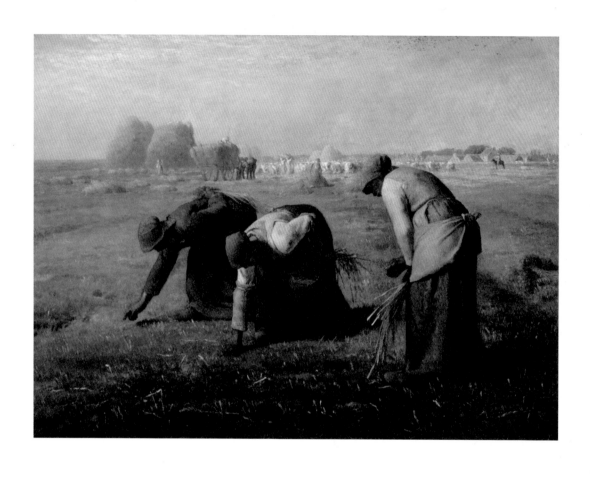

장 프랑수아 밀레, 〈이삭줍기〉
1857, 캔버스에 유채, 83.6×111cm, 파리 오르세 미술관

운명을 비관하지 않고 지평선 아래로 허리를 숙여 묵묵히 이삭을 줍는다. 삶에 충실한 모습이 볼수록 감동적이다.

비록 남의 밭에서 이삭을 줍고 있지만 여인들이 인간으로서 존엄을 결코 잃지 않는 이유는 스스로의 노동으로 삶을 부양하고 있기 때문이다. 어떤 노동이든 노동하는 인간은 존엄하다. 인간이 비루해지고 천박해지는 것은 노동하기 때문이 아니라 노동을 하지 않기 때문이다. 그런 면에서 거지나 일확천금을 꿈꾸는 사람들은 모두 인간으로서 존엄을 잃은 자들이다. 밀레의 이삭 줍는 여인들로부터 교회의 성가와 같은 거룩한 '노동의 송가'가 울려 나오는 것은 그들의 노동이 숭고의 미학으로 승화되는 것을 볼 수 있기 때문이다.

이삭을 수확해 간 여인들은 당분간 아이들과 따뜻한 식사를 할 수 있을 것이다. 허리가 끊어질 듯 아파도 밝게 웃을 아이들의 얼굴을 떠올리며 여인들은 부지런히 이삭을 줍는다. 이삭을 주울 때처럼 음식을 하거나 군불을 땔 때, 빨래를 하거나 청소를 할 때 여성들은 빈번히 허리를 구부린다. 이렇게 허리에 부담을 주어 얻는 고통 가운데 정점에 있는 것이 산고다. 유사 이래 인류는 여성의 허리 고통에 의지해 태어나고 부양받아왔다. 음식을 대할 때마다 우리가 감사해야 하는 이유의 바탕에는 이 같은 어머니의 고통이 있다.

자연이 주는
달콤한 풍요로움

　이삭을 줍는 여인들처럼은 아니더라도 수확의 현장에서 나름 대로 노동의 고통을 경험하는 아이들이 있다. 엘리자베스 포브스 Elizabeth Forbes, 1859~1912의 〈블랙베리 따기〉에 등장하는 소녀들이다. 엄마를 따라 나와 햇볕을 받으며 일하는 아이들은 엄마와 아빠가 얼마나 고생해서 자신들을 부양했는지 이제 몸으로 느낀다. 이런 그림을 보노라면 아이들을 가슴에 품고 보호하는 것만이 부모의 애정은 아니라는 사실을 깨닫는다. 그저 편히 지내도록 보호해준 다고 아이가 부모의 은혜를 깨닫는 건 아니다. 부모를 도울 때 비로소 아이들은 집안일이 얼마나 힘든지 이해하고 부모에게 더 큰 고마움을 느낀다.

　엄마를 도와 블랙베리를 따는 두 딸은 지금 따가운 햇볕일랑 아랑곳하지 않고 열심히 일한다. 이렇게 블랙베리가 쌓일수록 모녀의 사랑도 더욱 도타워질 것이다. 모녀는 지금 블랙베리만 수확하는 게 아니라 서로에 대해 훨씬 깊어진 유대감과 애착도 수확하고 있다. 그 유대감과 애착은 모녀를 둘러싼 자연이 모녀에게 베푸는 넉넉한 사랑의 연장선상에 있는 것이라 하겠다.

　스페인 화가 프란시스코 데 고야Francisco José de Goya y Lucientes, 1746~1828는 어둡고 음울한 그림을 그린 사람으로 유명하다. 하지만 그가 젊은 시절에 그린 그림들, 특히 태피스트리tapestry의 카툰밑그림으로 그린

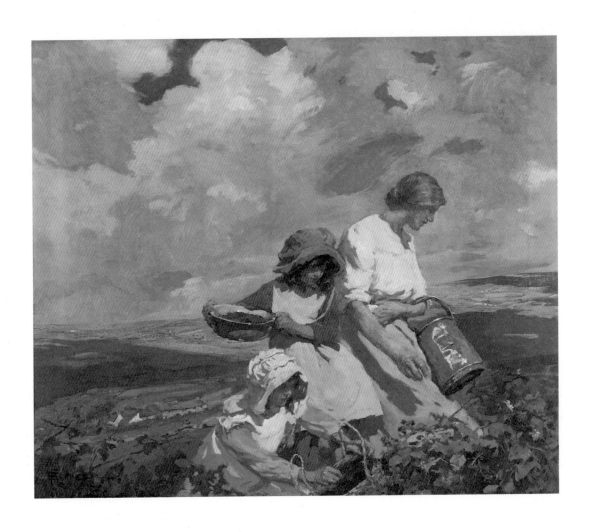

엘리자베스 포브스, 〈블랙베리 따기〉
1912년경, 캔버스에 유채, 83.9×99.8cm, 리버풀 워커 아트 갤러리

그림들은 매우 밝고 화사한 느낌을 준다. 〈포도 추수〉는 그가 계절 연작으로 그린 태피스트리 카툰 가운데 하나다. 제목의 '추수'라는 단어가 시사하듯 가을을 주제로 한 그림이다. 가을이 가져다주는 풍성한 결실의 표정이 밝고 유쾌한 붓놀림과 리드미컬하고 풍부한 색채로 잘 드러난다.

화면 오른쪽에 앉아 있는 남자는 귀족이다. 황금빛 옷이 귀족이 누리는 풍요를 잘 대변해준다. 그는 지금 포도 한 송이를 들어 곁에 앉은 여인에게 건넨다. 뒤돌아선 아이가 그 포도가 먹고 싶어 손을 뻗는다. 저 포도는 분명 귀족 곁에 있는 바구니에서 나왔을 것이다. 그들 뒤에 서 있는 여인의 광주리에도 포도가 하나 가득 쌓여 있다. 물론 두 사람의 포도는 뒤로 보이는 포도밭에서 수확한 것이다. 여러 명의 농부가 지금 밭에서 열심히 포도를 따고 있다.

수확의 기쁨으로 충만한 등장인물들의 마음을 그대로 대변하는 것이 바로 후광 같은 가을빛이다. 잘 익은 과일처럼 무르익은 가을빛이 주인공들을 따사롭게 품어 안는다. 지금 그들이 느끼는 세상은 더없이 달콤하고 풍요롭다. 그들은 이 행복과 안락이 영원하기를 바랄 것이다. 하지만 세상에 영원한 것은 없다. 오늘의 이 밝음과 행복을 즐길 수 있을 만큼 충실히 즐기는 것, 그것이 영원을 맛보는 가장 현실적인 방법이다. 이런 기쁨은 우리가 음식을 먹을 때 느끼는 기쁨과 비슷하다. 지금 맛있게 음식을 먹고 있다면 다음 식사에서 먹을 음식의 맛이 어떨지 생각할 필

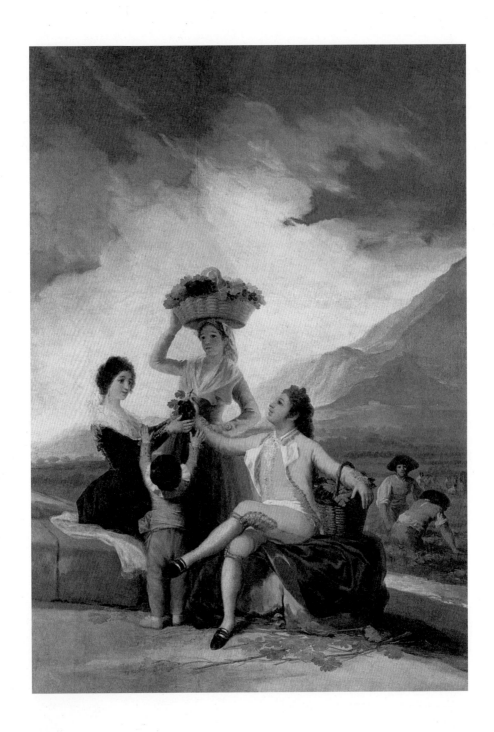

프란시스코 데 고야, 〈포도 추수〉
1787, 캔버스에 유채, 275×190cm, 마드리드 프라도 미술관

요가 없고 생각할 겨를도 없다. 그저 지금을 즐기는 데 집중한다. 가을걷이의 풍성한 수확은 우리로 하여금 현실과 일상에 집중할 수 있게 한다. 수확의 계절이 좋은 것은 이처럼 삶에 집중하고 그것을 충만히 누리도록 하기 때문이다.

부엌,
풍성한 이야기가 시작되는 곳

부엌 그림은 정물화의 발달과 함께 16~17세기에 집중적으로 그려졌다. 정물화가 정물에만 집중하는 독립적인 주제로 확고히 뿌리내리기 전에 시장, 푸줏간, 사냥감, 상차림 등의 주제로 정물, 풍속 혹은 인물이 혼합되어 그려지곤 했는데, 부엌 그림도 그런 그림의 하나라 할 수 있다.

시장과 같은
중세 유럽의 부엌

16~17세기의 부엌 그림은 부엌이라는 실내 공간을 배경으로

갖가지 식재료를 쌓아놓은 장면을 주로 묘사했다. 이 그림이 때로 시장 그림과 큰 차이가 없어 보이는 것은 시장 그림에 나오는 먹을거리들이 그대로 등장하는 경우가 많기 때문이다. 차이점을 찾자면 배경이 시장 그림에서는 개방된 공간인 반면, 부엌 그림에서는 폐쇄된 공간이라는 점이다. 시장 그림에서는 거리 풍경이 넓게 펼쳐져 보이곤 한다. 부엌 그림의 경우 부엌이라는 실내를 배경으로 하고 있지만, 오늘날의 부엌과 그 모습이 달라 관객의 입장에서는 시장 그림과 혼동할 수 있다.

더구나 이 무렵 그려진 부엌 그림은 대부분 당대 중산층, 상류층 혹은 그 이상의 가정을 배경으로 하고 있어 부엌이 크고 '육해공'을 망라한 먹을거리들이 마치 시장에 쌓아놓은 물건들처럼 수북해 혼동을 더한다. 당시에는 오늘날처럼 필요한 것만 사다가 냉장고에 넣어놓고 먹는 게 아니라 먹을거리의 상당수를 자신의 밭 등에서 스스로 조달하는 자급자족 경제였다. 부잣집에서는 광이든 부엌이든 수확한 먹을거리를 가득 쌓아놓고 생활했고, 또 그것이 그림으로 그려질 경우 주인의 위세를 과시하기 위해서라도 많은 양을 늘어놓아 다소 과장되게 표현하였다. 이것이 시장 그림과 혼동하게 되는 또 다른 이유다.

중세 유럽의 부엌에는 요즘 같은 형태의 취사 화기火器가 없었다. 음식을 조리하는 데에만 사용되는 열효율이 높은 키친 스토브는 18세기가 되어야 나타나고, 큰 부잣집이나 빵집이 아니면 오븐도 없었다. 오븐을 사용해야 하는 음식은 마을에 설치된 공

동 오븐을 이용하는 게 보편적이었다. 일반적인 가정에서는 거실 겸 부엌으로 사용하는 공간의 구획된 바닥에서 장작이나 숯을 피워 조리를 했다. 이때 주로 사용한 용기가 스튜 냄비. 공중에 내거는 스튜 냄비는 걸쭉한 수프인 포타주나 스튜를 만들기에 좋았고, 당시 서민들이 흔히 먹는 음식이 이런 포타주나 스튜였다.

이 방식의 문제점은 화기가 개방된 '바닥 화로' 형태라 연기가 실내를 채운다는 것이다. 우리나라 부뚜막 아궁이처럼 불이 발생하는 주위를 폐쇄해 불을 모으고 고래를 통해 굴뚝으로 연기를 빼내는 방식이 아니니 실내 바닥에서 그냥 모닥불을 피웠다고 보면 좋을 것이다. 당연히 사람들은 실내를 채우는 연기로 불편을 겪었다. 연기가 솟는 쪽에 구멍을 만들기도 했지만 연기를 완전히 해소할 수는 없었다. 굴뚝을 설치하게 되면서 바닥 화로는 벽 한쪽에 붙게 되었고, 그것을 활용해 벽돌과 모르타르로 부뚜막처럼 생긴 단을 만들어 단 밑 빈 공간에 장작을 쌓아놓고 단 위에서 불을 때는 집들이 생겨났다. 바닥 화로가 '단 화로'가 된 것이다.

풍요 속에 숨겨진
나사로 이야기

중세 말에 이르러서는 부엌이 거실에서 별도의 공간으로 분리되기 시작했다. 이로써 난방에 문제가 생긴 거실은 벽난로를 들

여 추위를 해결했다. 따로 분리된 부엌, 특히 상류층의 집 부엌은 자연스레 하인들의 공간으로 선명히 구분되었다. 16~17세기에 보게 되는 부엌 그림에서 하녀나 하인들이 크게 클로즈업되어 등장하고, 내실 분위기보다는 시장 점포 같은, 혹은 서민의 일터 같은 분위기가 풍기는 것은 이런 변화 탓이다.

네덜란드 화가 요아힘 유터발Joachim Wtewael, 1556~1638의 〈부엌 장면〉은 분리된 크고 넓은 부엌의 모습을 잘 보여준다. 육류, 어류, 농산물이 풍성한 것으로 보아 매우 부유한 집의 부엌이다. 기본적인 주제는 성경에 나오는 부자와 나사로의 이야기에 기초한 것으로 보인다. 그림 오른편 뒤쪽으로 식당 장면이 나오고 그 식당 앞에서 다리에 붕대를 한 걸인이 먹을 것을 구하는 모습을 볼 수 있다. 한 하녀가 그를 막고 개들이 주위를 둘러싸고 있다. 누가복음 16장 19~25절에 이런 말씀이 기록되어 있다.

"한 부자가 있어 자색 옷과 고운 베옷을 입고 날마다 호화로이 열락하는데, 나사로라 이름하는 한 거지가 헌데투성이로 그의 대문 앞에 버려진 채 부자의 상에서 떨어지는 것으로 배불리려 하매 심지어 개들이 와서 그 헌데를 핥더라. 이에 그 거지가 죽어 천사들에게 받들려 아브라함의 품에 들어가고 부자도 죽어 장사되매 그가 음부陰府, 저승에서 고통 중에 눈을 들어 멀리 아브라함과 그의 품에 있는 나사로를 보고 불러 이르되, '아버지 아브라함이여, 나를 긍휼히 여기사 나사로를 보내 그 손가락 끝에 물을 찍어 내 혀를 서늘하게 하소서. 내가 이 불꽃 가운데서 괴로워하나이

요아힘 유터발, 〈부엌 장면〉
1605, 캔버스에 유채, 65×98cm, 베를린 국립 미술관

다'라고 말했다. 이에 아브라함이 '너는 살았을 때 좋은 것을 받았고, 나사로는 고난을 받았으니 이것을 기억하라. 이제 그는 여기서 위로를 받고 너는 괴로움을 받느니라'라고 했다."

비록 부를 경계한 성경 구절에 기초한 작품이지만 화가는 그림 전체에 풍요와 관능의 즐거움을 더했다. 그림 중심 가까이, 가장 돋보이는 위치에 있는 하녀가 꼬치에 가금류를 꿰는 모습이나 남근을 상징하는 물고기와 당근의 이미지, 나아가 화면 오른쪽에서 시시덕거리는 하인과 하녀의 짓거리 모두 성적 암시가 뚜렷하다. 물질적·감각적 쾌락을 향한 경계와 함께 호기심과 욕망도 동시에 드러나는 장면이 아닐 수 없다. 모순으로 읽힐 수 있지만, 바로 이런 표정이 근대의 여명이라 할 수 있다. 부엌의 구조를 보면 오늘날의 싱크대 대신 테이블들이 놓여 있고, 화덕은 벽에 붙은 바닥 화로 형태다. 아예 단도 없이 바닥에서 불을 때고 있고 위에는 스튜 냄비들이 걸려 있다.

유터발과 동시대를 살았던 피테르 판 리야크Pieter Cornelisz Van Rijck, 1567~1637도 유터발의 주제를 그대로 재현한 〈부자와 나사로의 일화가 있는 부엌〉을 그렸다. 판 리야크 또한 나사로 주제를 그림 오른쪽 배경에 작게 그려 넣었다. 부자와 그의 아내가 잘 차려진 식탁에 앉아 있고 거지 나사로는 문 밖에서 애처로운 표정으로 그들을 바라본다. 개들이 그의 다리를 핥는 것도 성경에 나온 그대로다.

전면에 부각된 주제는 물질적 풍요다. 조밀하게 놓여 있는 먹

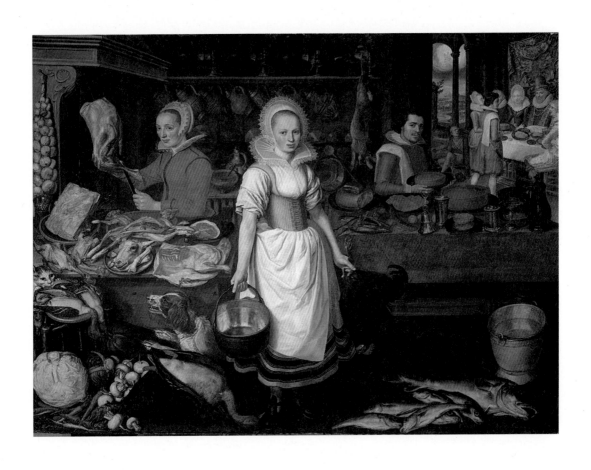

피테르 판 리야크, 〈부자와 나사로의 일화가 있는 부엌〉
1610년경, 캔버스에 유채, 198×272cm, 암스테르담 국립 미술관

을거리들과 촘촘히 벽을 장식한 그릇들로 그림은 매우 붐빈다. 이 집이 얼마나 부자인지를 잘 보여주는 구성이다. 이 그림 역시 부유함과 나사로 에피소드를 대비해 사람들에게 경각심을 주려고 한다. 하지만 부엌 소재를 그리면서 워낙 섬세하게 붓을 놀린 탓에 관객은 물질의 감각적 호소에 자기도 모르게 빠져들게 된다. 오히려 부와 풍요에 대한 부러움을 불러일으킨다. 그림 왼편 하단에서는 먹을거리를 훔치려는 고양이와 이를 막으려는 개 사이의 신경전이 벌어지고 있는데, 우리의 숨겨진 동물적 욕망을 풍자하는 듯 그림에 살짝 유머를 더한다.

일상의 작고 소소한 단편, 서민의 부엌

유터발과 판 리야크의 작품들보다 10년가량 뒤에 제작된 벨라스케스의 〈계란을 부치는 노파〉는 성경 이야기도 담고 있지 않고, 부엌 자체도 화려하기는커녕 매우 소박하다. 가난한 일상을 살아가는 서민의 생생한 현실이 담겨 있는 정직한 풍속화다. 이 무렵 유럽의 서민들은 대부분 노파와 같은 삶을 살았을 것이다. 앞의 그림들에 비해 사실적인 시선이 인상 깊게 다가오는데, 빛과 그림자의 강렬한 대비가 마치 오늘날의 사진을 보는 것처럼 핍진하다. 그만큼 다큐멘터리 같은 현장감이 있다.

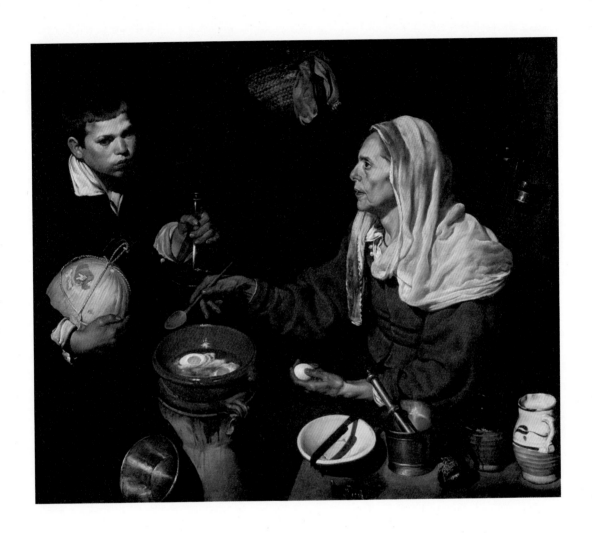

디에고 벨라스케스, 〈계란을 부치는 노파〉
1618, 캔버스에 유채, 119×105cm, 스코틀랜드 국립 미술관

노파는 쉽게 옮겨가며 쓸 수 있는 작은 화로를 이용해 계란 프라이를 만들고 있다. 기름진 육류는 언감생심 생각할 수도 없다. 식기들이 놓인 테이블이나 노파 뒤로 바짝 붙은 기둥에서 부엌 공간이 상당히 비좁다는 사실을 확인할 수 있다. 한 손에 멜론을, 다른 손에 유리 플라스크를 든 소년은 노파가 빨리 계란 프라이를 완성하기를 기다리는 것 같다. 두 사람은 조손 관계인 듯싶은데, 그렇게 본다면 가난하고 고단한 일상이지만 따뜻한 사랑으로 손자를 먹이려는 할머니의 사랑이 은근하게 다가오는 그림이 아닐 수 없다.

벨라스케스는 "장엄한 주제로 둘째가는 화가가 되느니 일상을 소재로 첫째가는 화가가 되고 싶다"고 말한 적이 있다. 확실히 일상을 해부하고 생동하게 표현하는 그의 눈과 붓은 당대의 누구보다 뛰어났음을 알 수 있다. 그의 그런 성취를 통해 이제 화가들은 부엌 등 일상의 장면을 그릴 때 더 이상 성경이나 기타 교훈적인 이야기에 기대지 않고 있는 그대로의 사실을 그릴 준비가 되어 있음을 확인할 수 있다.

17세기 네덜란드 화가 요하네스 베르메르Johannes Vermeer, 1632~1675가 그린 〈우유를 따르는 여인〉 또한 부엌에서 벌어지는 부엌 하녀의 평범한 일상을 아무런 교훈적인 내용 없이 있는 그대로 보여주는 그림이다. 유럽에서 부엌 하녀는 아직 그 집의 요리사는 아니지만 요리사를 보조하며 부엌일을 돕는 하녀를 말한다. 이 그림에서 부엌 하녀는 지금 우유를 따르는 일에 여념이 없다. 오로지 흘

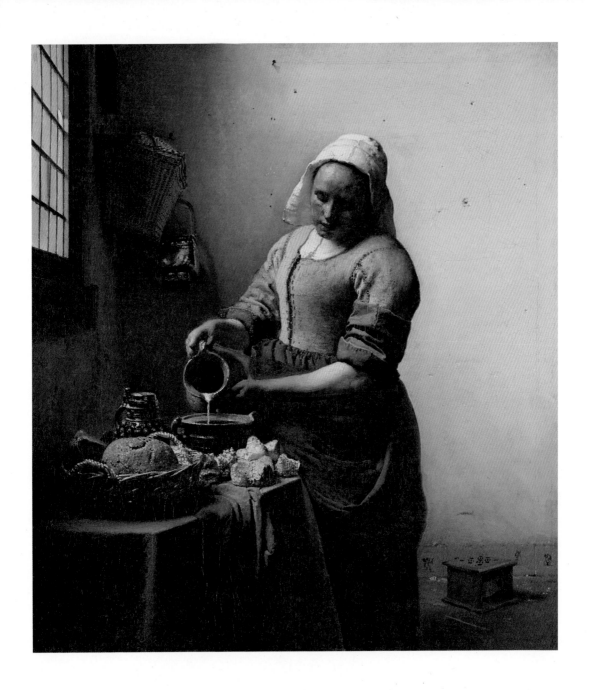

요하네스 베르메르, 〈우유를 따르는 여인〉
1567~1568년경, 캔버스에 유채, 45.5×41cm, 암스테르담 국립 미술관

러내리는 우유만 움직일 뿐, 일에 집중하고 있는 그녀는 거의 움직임이 없다.

공간은 부엌의 한 코너이고 창문 아래에 부엌 테이블이 자리해 있다. 테이블 위에는 여러 종류의 빵이 놓여 있는데, 특별한 장식이 없는 공간이지만 이 먹을거리들로 공간이 왠지 넉넉해 보인다. 여인 뒤편의 바닥에 놓인 '발 난로'는 궂은 노동에 대한 따뜻한 배려라 할 수 있다.

이 그림에서 매우 독특하고 매력적인 조형 요소는 빛이다. 빛으로 여인의 몸은 뚜렷한 실재감을 띠고 다른 세부 묘사들도 생생하게 부각된다. 심지어 벽에 생긴 구멍과 못 그림자까지 명료하게 드러나 보인다. 비록 일상의 작고 소소한 단편을 그린 그림이지만, 보는 사람은 우유 따르기에 집중하는 여인을 따라 저도 모르게 깊은 명상에 잠기게 된다. 부엌 안의 찰나의 순간이 영원으로 이어지는 사유의 시간이 되고 있다.

Knowledge Flavor Gallery

풍미 지식 갤러리 2

식탁 위 희로애락

모든 일상의 구속으로부터 벗어나
좋아하는 사람들과 어우러져 밥을 먹는 일은
결국 삶을 나누는 것이고
삶의 진정한 의미를 나누는 것이다.

일상의 여유,
야외에서의 식사

역사적으로 보면 일반 시민 계층이 여가를 즐기기 시작한 것은 그리 오래된 일이 아니다. 서양의 경우 19세기 중반 이후에야 중간 계급의 여가 생활이 중요해지기 시작했다. 산업화로 절대빈곤이 사라지고 시민혁명으로 신분제 질서가 무너지면서 비로소 여가 생활의 보편화 현상이 나타난 것이다.

여가 생활이 가능하기 위해서는 노동 시간과 수면, 식사 등의 생리적 필수 시간을 제외하고 충분한 자유 시간이 주어져야 한다. 19세기 중반 서유럽에서는 중간 계급의 시민들이 그런 여분의 시간을 확보하기 시작했고, 화가들 역시 이 무렵부터 여가 활동과 스포츠 활동을 주제로 한 작품을 제작하기 시작했다. 화가들은

야외 나들이 풍경에서부터 야외 무도회, 뱃놀이, 사이클링, 테니스, 승마 등 다양한 여가 활동의 풍경을 캔버스에 수놓았다. 자연히 야외에서 식사를 하는 일이 늘어났고 그 식사 풍경 또한 중요한 작품 소재로 그려지게 되었다.

물론 과거에도 농민들이 들판에서 새참을 먹거나 귀족들이 전원에서 식사를 즐기는 풍경이 간간이 그려지곤 했다. 그러나 그것을 근대적인 여가 활동의 일환이라고 보기는 어렵다. 노동 중에 이동하는 시간을 줄이기 위해 밭에서 밥을 먹는 것과 딱히 노동할 일이 없는 극소수의 혜택 받은 계급이 하인들의 도움을 받아 야외에서 격식을 차려 식사를 하는 것은 일과 여가를 구분하고 계획적으로 여가를 즐기는 근대적 여가 생활의 개념과는 거리가 멀기 때문이다.

즐길 수 있을 때
즐겨라!

피크닉이든 뱃놀이든 여가를 즐기면서 먹는 밥은 바쁜 일상에서 때를 챙기느라 먹는 밥과는 아무래도 맛과 의미가 다르다. 모든 일상의 구속으로부터 벗어나 좋아하는 사람들과 어우러져 밥을 먹는 일은 결국 삶을 나누는 것이고 삶의 진정한 의미를 나누는 것이다. 우리가 살아가는 목적이 단지 재물을 늘리고 사회적

지위를 높이는 데 있다면 삶은 얼마나 팍팍할까? 개방된 야외에서 사랑하는 사람들과 나누는 정은 음식 위에 뿌려진 드레싱이나 양념과 같이 일상의 고단함을 부드럽게 삼켜 넘기게 한다. 우리가 노동하고 생산하고 창조하는 것은 결국 나뿐만 아니라 가족, 친구, 나아가 사회 공동체와 더불어 보다 의미 있고 풍요로운 삶을 즐기기 위한 것이다. 그런 면에서 여가 활동의 일환으로 야외에서 먹는 음식은 어쩌면 우리 인생의 가장 궁극적인 목적을 나타내는 상징물 같은 것이다.

인상파 화가 피에르 오귀스트 르누아르Pierre-Auguste Renoir, 1841~1919가 그린 〈뱃놀이하는 사람들의 점심〉은 삶의 행복한 표정을 매우 발랄하게 그려낸 작품이다. 이 그림은 뱃놀이 나온 일행이 보트 타기를 멈추고 강변 식당 발코니에서 즐겁게 먹고 마시며 대화를 나누는 장면을 표현한 것이다. 날씨는 맑고 강가의 오찬 자리에는 여유와 한가로움이 넘쳐흐른다. 온갖 근심 걱정일랑 이 즐거움 속에 다 녹여버리고 한번 유쾌하게 웃어나 보자는 속삭임이 그림으로부터 울려 나온다. 인생과 젊음은 유한한 것, 즐길 수 있을 때 즐겨야 하는 것 아니겠는가?

이렇듯 충만한 행복의 표정은 르누아르 특유의 빠른 붓놀림과 밝고 화사한 색채를 통해 적극 부각되고 있다. 남자들의 모자 형태가 다 다르다는 사실에서 르누아르가 얼마나 계산된 리듬으로 이를 표현하려 했는지 알 수 있다. 맨 왼쪽에 강아지를 데리고 노는 여인은 알린 샤리고로, 르누아르를 위해 자주 모델을 섰던 여

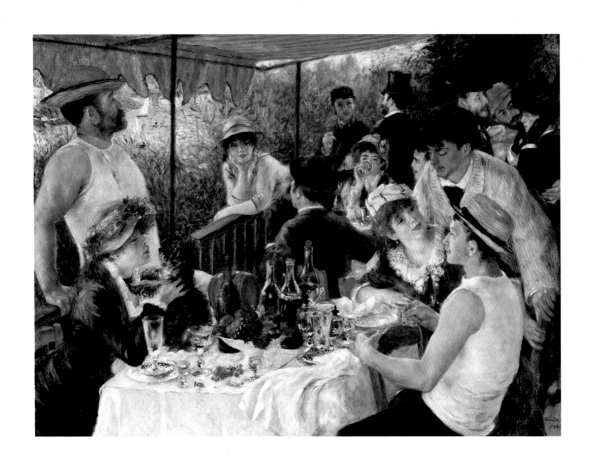

피에르 오귀스트 르누아르, 〈뱃놀이하는 사람들의 점심〉
1880~1881, 캔버스에 유채, 129.5×172.7cm, 워싱턴 필립스 컬렉션

인이다. 알린은 이 그림이 완성되고 얼마 되지 않아 르누아르의 아내가 된다. 자신의 사랑마저 어울려 있으니 화가는 이 젊은 날의 야외 오찬 풍경을 영원한 행복의 이미지로 낚아 올리지 않을 수 없었을 것이다.

그림 속 배경이 되는 발코니는 파리 근교 지역인 샤투의 센 강변에 있는 메종 푸르네즈의 발코니다. 메종 푸르네즈는 뱃놀이를 원하는 사람들에게 배를 빌려주는 렌털 하우스로 호텔과 식당을 겸했다. 한창 배를 타던 사람들이 맛있는 음식을 먹고 필요에 따라서는 잠을 자고 갈 수 있도록 유관 업종을 함께 운영했다는 점에서 이 무렵 본격적으로 활성화된 여가의 단면을 잘 보여주는 시설이다.

가난 속에서도
풍미를 만끽하다

르누아르와 함께 인상파를 이끌었던 인상파의 거두 클로드 모네Claude Monet, 1840~1926 또한 멋진 야외 식사 장면을 그림으로 남겼다. 〈풀밭 위의 점심식사〉가 그 작품이다. 이 그림은 선배 화가 에두아르 마네가 그린 〈풀밭 위의 점심식사〉에 대한 오마주이자 그 선배에 필적하고 싶은, 혹은 그를 넘어서고 싶은 모네의 의지를 담은 작품이라고 할 수 있다. 안타깝게도 미완성작으로 남았는데,

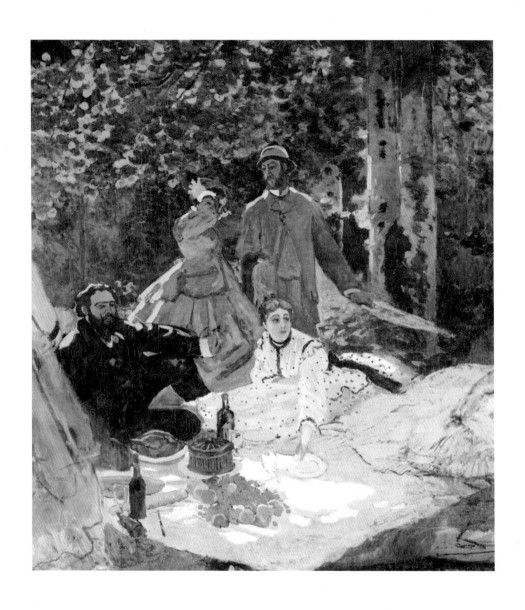

클로드 모네, 〈풀밭 위의 점심식사〉
1865~1866, 캔버스에 유채, 248×217cm(부분), 파리 오르세 미술관

그것도 세 쪽으로 나뉘어 그중 두 쪽만 전해진다.

이 작품이 이처럼 잘리고 일부가 망실된 상태가 된 것은 모네의 가난 때문이다. 당시 집세를 낼 돈이 없었던 모네는 이 그림을 집주인에게 담보로 내주었고, 집주인은 돈을 갚을 때까지 그림을 지하실에 처박아놓았다. 모네가 돈을 마련해 집주인에게 건네고 보니 그림은 이미 곰팡이가 슨 상태였다. 모네는 되찾은 그림을 모두 세 조각으로 나눠 보관했는데, 그 가운데 하나가 결국 망실되고 말았다. 화가의 가난하고 궁핍했던 젊은 날을 증언해주는 작품인 셈이다.

화가는 그렇게 가난했지만 그림의 주제는 밝고 찬란하기만 하다. 피크닉을 나온 사람들이 과일, 케이크, 닭고기, 와인 등 펼쳐놓은 음식들 주위에서 화사한 빛을 받으며 한때의 여유를 즐기고 있다. 이렇게 맑은 숲속의 공기를 들이마시며 맛있는 음식까지 먹고 있노라면 그래도 인생이란 살 만한 것이라는 생각을 하지 않을 수 없다. 들로 바다로 나가 그림을 그린 인상파 화가로서, 가난해도 주위의 친구들과 어울려 근대의 여가를 즐길 줄 알았던 모네는 이처럼 야외에서 음식과 친구와 시대가 주는 즐거움을 만끽했다.

풍요로움의 축복을
받은 사람들

프랑스 출신으로 영국에서 활동한 제임스 티소James Tissot, 1836~1902
는 모네의 주제를 보다 세련되게 표현했다. 그의 〈피크닉〉은 노란
색을 바탕으로 한 화사한 가을빛이 돋보이는 작품이다. 화면 전
경에 케이크, 차, 과일 등이 깔끔하게 차려져 있고 그 주위로 젊
은 남녀가 앉아 있거나 누워 있다. 뒤로는 차를 마시며 담소를 나
누는 노인과 나무에 기대어 쉬는 젊은이, 그리고 서로 밀어를 속
삭이는 듯한 남녀가 보인다. 이들을 아우르는 단풍의 중심은 가
지를 길게 늘어뜨린 밤나무다. 후경의 숲도 어느덧 점점 누르스
름해지고 있어 사라져가는 가을에 대한 짙은 페이소스를 느낄 수
있다. 한때를 이렇게 여유롭게 즐기는 이들은 물질적으로 풍요로
운 근대의 축복을 받은 사람들이다.

흥미로운 것은 젊은 남자들이 죄다 둥그런 띠무늬의 모자를 쓰
고 있는 것인데, 그것은 크리켓을 할 때 쓰는 모자다. 가만히 보
면 편을 구분하기 위해 사람에 따라 색조를 달리한 게 눈에 띈다.
그러니까 남자들은 한동안 크리켓을 즐기다가 이제 여인들과 더
불어 휴식을 취하며 다과를 즐긴다. 우아하게 차려입은 이 무리
로부터 음식이 단순히 주린 배를 채우기 위한 게 아니라 여유와
휴식을 위한 것이라는 사실을 알 수 있다. 화가의 멋진 구성과 색
채는 그 울림을 증폭시켜 퍼뜨리기 위한 장치다.

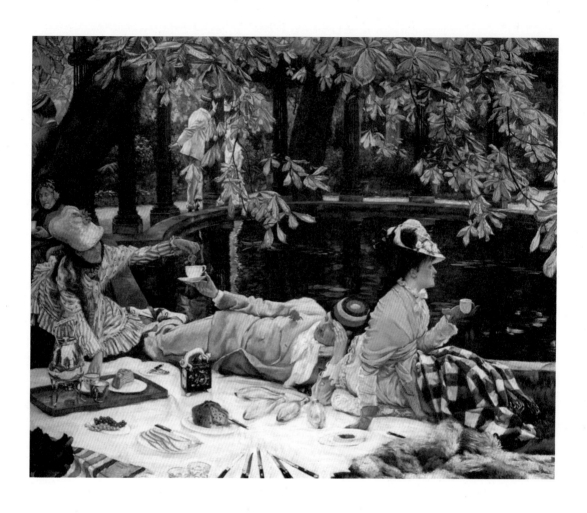

제임스 티소, 〈피크닉〉
1876년경, 캔버스에 유채, 76.2×99.4cm, 런던 테이트 브리튼 갤러리

정원에서의 피크닉,
일상의 여유

　근대가 가져다준 중산층의 여유는 이렇듯 19세기 화가들의 화폭에 야외를 배경으로 한 음식물이라는 매력적인 이미지를 무수히 수놓았다. 이런 그림을 보면서 사람들은 더욱 여유로운 여가생활을 꿈꾸게 되었고 야외에서 음식을 나눌 기회는 점점 더 늘어날 수밖에 없었다. 하지만 사람들이 실외에서 음식을 먹는 즐거움을 꼭 피크닉이나 기타 야외 활동에 나서야만 제대로 누릴 수 있는 것은 아니다. 경제가 성장하면서 집에서도 피크닉을 나온 듯 여유롭게 일상의 한때를 즐기는 사람들이 늘어났고, 정원 한 켠 혹은 테라스에 야외 식탁을 갖춰놓고는 시시때때로 음식, 공기, 사람, 풍경을 함께 즐겼다. 벽 안에서 먹느냐, 벽 밖에서 먹느냐가 그토록 사람의 기분을 달라지게 했다.

　모네가 1873년에 그린 〈점심〉은 정원 한쪽에 야외 식탁을 마련한 부유한 마나님이 누군가를 초대해 막 점심을 끝낸 모습이다. 나뭇가지에 걸린 여성용 모자와 벤치 위에 놓인 파라솔과 가방이 나른한 오후의 졸린 표정을 대신한다. 식탁에는 식사를 끝내고 마신 차와 와인의 흔적이 엿보이고 달콤한 과일도 자리를 차지하고 있다. 식탁 옆에 붙어 있는, 차와 다과를 나르는 티 트롤리tea trolley가 여유로움의 정점을 찍는다.

　운치 있는 야외 식탁에서 음식을 먹은 부인들은 후경에서 소

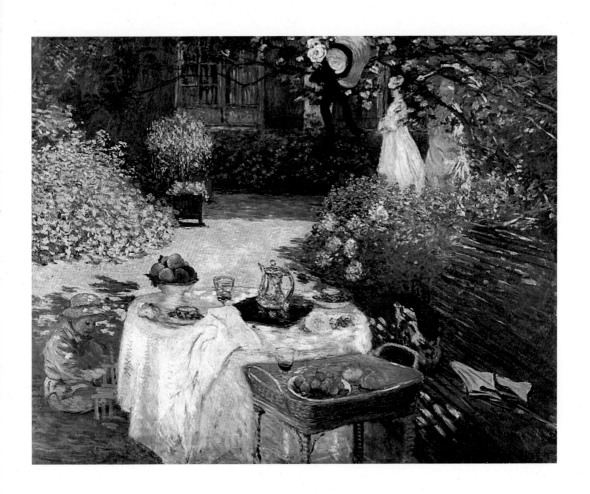

클로드 모네, 〈점심〉
1874년경, 캔버스에 유채, 160×201cm, 파리 오르세 미술관

화를 시킬 겸 천천히 정원을 산책하고 있다. 초대받은 젊은 여인이 데리고 온 듯한 개구쟁이 꼬마는 식탁 왼편에서 나무 막대 쌓기 놀이를 한다모네의 아들 장이 모델을 섰다. 참으로 평화롭고 한가한 장면이 아닐 수 없다. 삶에서 우리가 추구하는 행복의 가장 원형적인 이미지가 이런 게 아닐까? 그토록 원형적이었기에 이런 이미지는 피에르 보나르Pierre Bonnard, 1867~1947나 장 에두아르 뷔야르Jean-Édouard Vuillard, 1868~1940 같은 화가들의 그림에서도 계속해서 반복된다.

식당을 찾는 사람들

오늘날 거리에는 무수한 식당들이 있다. 바쁜 현대인은 집 밖에서, 그러니까 식당에서 식사를 하는 일이 잦다. 간단히 점심을 때우는 일에서부터 조찬, 오찬, 만찬 미팅, 부서 회식, 계나 동창회 같은 친목 모임, 돌잔치, 생일잔치 등의 크고 작은 행사를 위해 사람들은 식당을 찾고 그곳에서 음식을 먹는다. 이는 전적으로 근대의 풍경이다. 그전에는 식당에서 밥을 먹는 일이 극히 드물었다. 집을 떠난 나그네가 쉬어가던 주막을 빼면 오늘날의 식당 같은 곳이 아예 드물었기 때문이다.

집 밖에서의 음식 사치,
간이식당에서 레스토랑까지

고대의 기록을 보면 당시에도 주막이나 여인숙 같은 것이 있었음을 알 수 있다. 물론 오늘날처럼 지역 주민을 위한 게 아니라 여행자를 위한 시설이 대부분이었다. 다만 고대 로마에는 테르모폴리움이라는 간이식당이 있었는데, 이 간이식당은 여행자뿐만 아니라 지역 주민들도 적극적으로 이용했다.

테르모폴리움은 일반적으로 'ㄱ'자 형태의 매대로 이뤄져 있었다. 매대 상판에는 여러 개의 구멍이 뚫려 있었고 거기에 큰 저장 용기들을 집어넣었다. 용기에 따라 따뜻한 음식 혹은 차가운 음식이 담겨 있어 손님들은 그것을 사 먹었다. 화산재에 덮여 사라진 비운의 도시 폼페이에만 무려 158개의 테르모폴리움이 있었다고 하니 고대 로마인들이 비교적 간이식당을 많이 애용했음을 알 수 있다. 도시가 발달하면서 주거 공간이 밀집해 부엌이 없는 집이 많았던 데다가 준비된 음식을 구입할 수 있다는 편의성, 그리고 밖에서 밥을 먹으니 사교에 좋다는 점 등이 작용해 사람들이 이 공간을 분주히 드나든 것으로 보인다. 물론 그렇다고는 해도 오늘날처럼 준비된 테이블에 둘러앉아 종업원의 접대를 받으며 선택한 메뉴대로 조리해온 음식을 먹는 공간은 아니었다.

중세 유럽에서는 여인숙이나 선술집 같은 곳이 음식을 사 먹는 가장 일반적인 공간이었다. 그러나 고대의 예에서 보듯 여행자들

이 이용하는 시설이었지 지역 주민들은 잘 이용하지 않았다. 메뉴라는 것도 없었고 음식 역시 매우 단순했다. 음식으로는 보통 삶거나 구운 고기가 제공되었는데 거기에 소스를 더한다든지 계절 야채를 곁들여 준다든지 하는 것조차 없었다.

오늘날의 개념과 유사한 식당이 본격적으로 등장하는 것은 18세기 후반에 들어서다. '레스토랑restaurant'이라는 단어가 프랑스어에서 비롯된 점에서 알 수 있듯 레스토랑은 흔히 프랑스 대혁명의 부산물이라고 한다. 그 이유는 오늘날 부용bouillon이라 불리는 푹 우려낸 고깃국물이 개발되어 이를 수프로 조리해 판매하는 음식점이 18세기 후반부터 생겨난 데다 몇몇 수프에 원기를 회복시켜준다는 '레스토랑'이라는 이름이 붙어 팔리기 시작한 게 오늘날 식당의 의미로 굳어졌다, 혁명의 여파로 귀족 집안의 요리사들이 대거 방출되면서 음식점들에서 부용을 이용해 다양한 고기 요리를 개발해 제공함으로써 사람들이 집 밖에서 '음식 사치'를 할 수 있게 해주었기 때문이다.

레스토랑으로 몰려든
화가의 아내들

풍속의 변화에 따라 근대와 그 이후의 미술에서 레스토랑 풍경이 등장하는 것은 지극히 자연스러운 일이 되었다. 티소의 〈화가의 아내들〉은 그의 유명한 '파리의 여인들' 시리즈의 하나다. 그

제임스 티소, 〈화가의 아내들〉
1883~1885, 캔버스에 유채, 146.1×101.6cm, 버지니아 노퍽 크라이슬러 박물관

림은 야외 테라스에도 테이블을 촘촘히 놓은 큰 레스토랑을 배경으로 한다. 등장인물들의 표정이나 제스처가 시사하듯 매우 밝고 들뜬 분위기다. 이들은 지금 살롱 전_{우리나라의 옛 국전(國展) 같은 정기 공모전}의 베르니사주에 왔다가 함께 레스토랑 르 두아엥_{Le Doyen}으로 몰려왔다. 베르니사주는 직역하면 '니스 칠하기'인데, 전시가 공식적으로 열리기 전날 화가들이 전시장에 내걸린 그림에 니스 칠로 마지막 손질을 하던 데에서 유래한 말이다. 베르니사주는 보통 화가 혹은 미술관이나 갤러리와 가까운 손님들이 초대되어 작품을 보며 환담을 나누는 특별 리셉션이라고 할 수 있다.

살롱 전의 베르니사주이니 참여한 화가가 많았을 것이고 같이 온 부인이나 지인도 많았을 것이다. 화가가 잘 차려입고 레스토랑에 몰려 북적이는 모습이 당시 살롱 전에 참여한 작가들의 권위와 위상을 그대로 드러내 보여준다. 이 그림이 그려지기 20여년 전인 1863년 살롱 전에서 많은 이들이 낙선하자 황제 나폴레옹 3세가 반발 여론을 고려해 '낙선자 전'을 따로 연 적이 있다. 그만큼 살롱 전은 제도권 내의 성공을 보장하는 매우 중요한 전시였다.

성공의 계단을 하나하나 밟아 올라가던 예술가들과 그 가족이 깨끗한 식탁보가 덮인 식탁에서 만찬을 즐기는 모습은 그들의 자랑스러운 성취를 인증해주는 장면이 아닐 수 없다. 빵과 물병만 놓여 있는 것으로 보아 아직 식사는 시작되지 않았다. 테이블 사이의 통로 중간쯤에서 웨이터가 와인 병을 따는 걸로 보아 이제

막 와인이 제공되기 시작한 것을 알 수 있다. 그림 전면에 앉아 뒤돌아보는 여인은 마치 스냅사진을 찍은 듯 포즈가 자연스럽다. 화면 전체의 들뜬 분위기에 방점을 찍는 이미지다.

고단한 서민의 하루를 추스리는 대중 식당

식당에서 식사를 한다 해도 격식을 갖춘 레스토랑에서 값비싼 음식을 즐기는 사람의 표정과 대중 식당에서 하루하루 고된 일상의 허기를 채우는 사람의 표정이 같을 수 없다. 로트레크Henri de Toulouse-Lautrec, 1864~1901의 〈라 미 식당에서〉는 주린 배를 채운 뒤 얼큰히 취해 있는 두 남녀를 보여준다. 식탁보도 덮여 있지 않은 허름하고 작은 식탁에 빈 접시 하나와 와인 병과 술잔이 놓여 있다. 술잔 또한 와인 잔이 아니어서 두 사람은 격식에 구애받지 않고 그저 취하는 일에 집중하는 듯하다. 간단히 식사를 한 것도 술을 마시기 위한 핑계일지 모른다.

티소의 그림에서 보이는 깔끔하고 우아한 이미지는 도저히 찾을 수 없고, 서민들의 삶이 지닌 팍팍함과 고단함이 그대로 드러나 보인다. 그래도 식당은 영양을 섭취하고 원기를 내 하루를 살아가도록 돕는 공간이다. 앞에서도 언급했지만, 식당에 레스토랑이라는 이름이 주어진 게 바로 그런 이유 때문이 아니었는가. 불

앙리 드 툴루즈 로트레크, 〈라 미 식당에서〉
1891, 카드보드에 유채와 과슈, 53.5×68cm, 보스턴 미술관

쾌해진 두 사람은 이제 술기운에 힘입어 좀 더 여유로운 시선으로 세상을 바라보며 오늘의 삶을 추스른다. 알코올로 데워진 피만큼 따뜻함이 느껴지는 그림이다.

차가운 불빛,
차가운 관계 속 고독

　미국 화가 에드워드 호퍼Edward Hopper, 1882~1967가 그린 〈밤을 지새우는 사람들〉은 식당의 서민을 그린 그림이지만 로트레크의 그림에서 보이는 따뜻함은 없다. 차갑고 을씨년스럽다. 식당 안에는 모두 세 사람의 손님과 주인으로 보이는 한 남자가 있다. 이들은 서로에게 그다지 관심이 없다. 심지어 나란히 앉은 연인으로 보이는 남녀 사이에서도 따뜻한 정서적 교감이 느껴지지 않는다. 모두 자기의 고독만을 '씹고' 있다. 하나하나 독립된 원자처럼 자신의 외로움에 몰입해 있다.

　이들은 음식을 다 먹은 뒤 커피를 마시고 있는 듯하다. 아니면 처음부터 아예 커피만 시켰을지도 모른다. 그 단출함과 형광등 불빛의 차가움, 사람들의 마른 체구가 텅 빈 거리의 표정과 함께 현대인이 지닌 근원적인 소외를 보여준다. 이들은 이 거리와 문명을 만든 주인공들이지만 거리와 문명으로부터 소외된 국외자다. 이들이 먹는 밥에는 정이 없고, 이런 간편식 식당을 찾는 그

에드워드 호퍼, 〈밤을 지새우는 사람들〉
1942, 캔버스에 유채, 84.1×152.4cm, 시카고 아트 인스티튜트

들의 모습이 오히려 그들의 소외를 더욱 선명히 부각시킨다.

〈밤을 지새우는 사람들〉은 호퍼의 최고 대표작이다. 미국인치고 이 그림을 모르는 사람은 드물 것이다. 그만큼 현대 미국인들로부터 큰 공감을 산 작품이다. 그림의 배경이 된 곳은 뉴욕의 다이너diner다. 미국에서 생겨난 다이너는 주로 고속도로 휴게소나 역 주변, 기타 사람들이 붐비는 곳에 자리한 간편식 식당이다. 미리 준비된 음식을 데우거나 간단히 손을 대 제공하는 곳으로, 호퍼의 그림에 등장하는 다이너는 호퍼가 살던 뉴욕 맨해튼의 그리니치빌리지에 있던 것으로 여겨진다. 그러나 거리 장면을 매우 단순화한 데다가 식당을 크게 그려 실제 장소가 어디인지는 지금껏 논란이 되고 있다. 어쨌거나 이 작품은 현대 도시의 소외를 생생히 전해주는 까닭에 한 번 보면 결코 잊을 수 없는 그림이다. 마치 걸작 영화의 잊기 어려운 명장면을 보는 것처럼 우리의 뇌리에 선명히 박혀 지워지지 않는 그림이다.

우리가 잃어버린 가치,
사랑과 삶의 소중함

식당에서 식사하는 일은 곧 낯선 사람과 같이 식사하는 것이다. 음식을 먹는 것은 매우 사적인 행위로 낯선 이들과 한 공간에서 밥을 먹을 때에는 그만큼 서로의 사생활을 존중해야 한다. 타

97

노먼 록웰, 〈감사 기도〉
1951, 캔버스에 유채, 110×100cm, 개인 소장

인이 밥을 먹는 것을 똑바로 쳐다본다든지, 큰 소리로 대화하며 소음을 발생시키는 일은 절대 금물이다. 그토록 에티켓을 지키는 게 중요하지만 때로는 자기도 모르게 타인에게 눈길이 가는 경우가 있다. 미국의 유명 화가이자 일러스트레이터 노먼 록웰Norman Rockwell, 1894~1978의 〈감사 기도〉가 그런 주제를 담은 그림이다.

혼잡한 역전 식당에서 할머니와 손자가 함께 식전 기도를 드리고 있다. 전통적인 가족의 유대가 바탕이 된 이 장면을, 그러나 식당 안의 다른 사람들은 신기한 구경거리 보듯 쳐다본다. 할머니와 손자는 자리가 비좁아 두 젊은이의 식탁에 합석했다. 음식이 나오고 할머니와 손자는 경건히 손을 맞잡는다. 손자는 할머니로부터 엄격한 신앙 교육을 받은 듯하다. 고개를 숙여 드러난 아이의 하얀 목덜미가 순종의 미덕을 잘 드러낸다.

이 그림은 미국이라는 나라가 기독교 신앙에 기초해 가족 간의 유대와 애착을 중시하는 전통을 발달시켜왔음을 보여준다. 하지만 바쁘고 복잡한 도시에서 그런 전통은 이제 먼 과거지사 같은 것이 되어버렸다. 멸종동물이 살아 돌아온 듯 '헐' 하는 눈으로 할머니와 손자를 바라보는 사람들은 이내 고리타분한 기도 장면이 사실은 자신들이 잃어버린 소중한 가치와 밀접한 관련이 있다는 사실을 깨달을 것이다. 밥을 먹으며 밥이 단순히 영양을 보충하기 위한 것만은 아니라는 사실, 그리고 저토록 서로를 향한 사랑과 삶의 소중함을 깨우쳐주는 하늘의 메시지이자 상징이라는 사실을 마음 깊이 깨달을 것이다.

따뜻한 마음이 오가는
농부의 식탁

과거에는 화가들에게 그림을 주문하는 사람들이 대부분 귀족이나 부유층인 까닭에 서양에서는 화려한 정찬이나 만찬 그림이 많이 그려졌다. 하지만 대부분 중산층이나 서민 출신이었던 화가들은 그런 그림뿐만 아니라 자신들의 기호와 자라온 환경에 따라 농부나 서민의 식탁도 즐겨 그렸다. 그 그림들에서 우리는 풍족하지는 않아도 오히려 따뜻한 마음이 오가는 식사 장면을 엿볼 수 있다. 특히 직접 농사를 지어 식탁을 차린 농부들의 식사 장면에서 이런 근원적인 정서의 교류를 더 진하게 느껴볼 수 있다.

땀으로 얻은 정직한 대가,
농부의 저녁식사

　농부의 식탁을 그려 가장 널리 알려진 그림을 꼽으라면 빈센트 반 고흐Vincent van Gogh, 1853~1890의 〈감자 먹는 사람들〉이 첫손가락에 들지 않을까? 이 그림은 반 고흐가 네덜란드의 누에넌에서 가족들과 함께 지내던 시절에 그린 것이다. 당시에 그려진 반 고흐의 그림들은 전반적으로 어둡게 가라앉아 있는데 이 작품 또한 예외가 아니다. 그러나 어두움에도 불구하고 이 그림에서 우리는 서로가 서로에게 버팀목이 되어주는 가족 사이의 끈끈한 유대를 느끼게 된다.

　그림을 보자. 어두운 실내 천장에 기름등이 하나 매달려 있다. 모두 다섯 명의 인물이 그려져 있는데, 그들이 먹는 음식이라고는 방금 삶은 듯 김이 모락모락 나는 감자와 커피가 전부다. 소박하다 못해 부실해 보인다. 하지만 이런 식생활에 익숙해 있는지 식구들은 별다른 불만 없이 음식을 나눈다. 하루의 노동에 지친 탓에 목소리 톤이 그리 높지는 않겠지만, 식탁에 둘러앉아 두런두런 나누는 이야기는 서로를 향한 속 깊은 애정과 배려의 표현일 것이다. 그런 다정다감한 목소리가 우리에게도 나지막하게 들려올 것만 같다. 이 그림에 대해 반 고흐는 동생 테오에게 쓴 편지에서 이렇게 말했다.

　"나는 램프 불빛 아래에서 감자를 먹는 사람들이 접시로 내밀

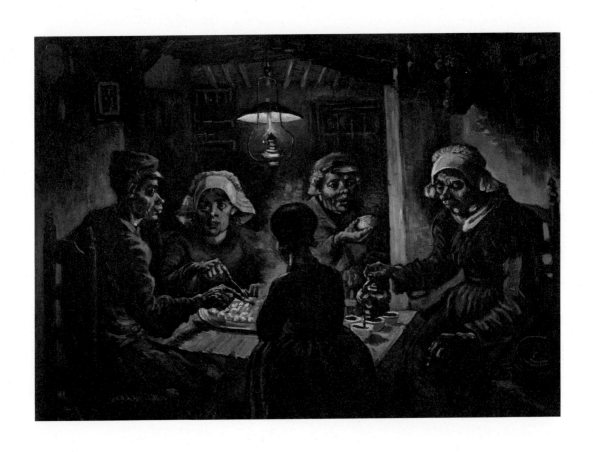

빈센트 반 고흐, 〈감자 먹는 사람들〉
1885, 캔버스에 유채, 82×114cm, 암스테르담 반 고흐 미술관

고 있는 손, 자신을 닮은 바로 그 손으로 땅을 팠다는 점을 분명히 보여주려 했다. 그 손은 손으로 하는 노동과 정직하게 노력해서 얻은 식사를 암시하고 있다."

비록 감자 먹는 사람들의 식탁이 단출하고 소박해도 그것이 고맙고 자랑스러운 이유는 이처럼 정직한 노동의 결과를 섭취하는 것이기 때문이다. 거기에는 아무런 거짓도, 남을 속이려는 비열한 마음도, 탐욕도 없다. 이 점이 왕후장상의 음식보다 저들의 음식을 더 깨끗하고 순수하게 한다. 반 고흐가 그리려던 게 바로 식탁을 통해 드러난 농부들의 정직성이다. 그것을 제대로 그렸다고 자부했기에 그는 테오에게 또 이렇게 썼다.

"언젠가는 〈감자 먹는 사람들〉이 진정한 농촌 그림이라는 평가를 받을 것이다. 감상적이고 나약하게 보이는 농부 그림을 좋아하는 사람은 다른 대상을 찾겠지. 그러나 길게 봤을 때에는 농부를 전통적인 방식으로 달콤하게 그리는 것보다 그들 특유의 거친 속성을 살려내는 것이 더 좋은 결과를 낳을 것이다."

소박한 식탁,
담백하고 순수한 삶의 상징

농부들의 소박한 식탁을 반 고흐보다 훨씬 더 이전에 그려 미술사에 깊은 인상을 남긴 화가로 르 냉Le Nain 형제가 있다. 17세기

프랑스 농촌 풍속화의 대가인 르 냉 형제는 모두 세 명으로 앙투안, 루이, 마티외가 그들이다. 흥미롭게도 이들은 협업을 자주 한데다 개별 작업을 할 때에도 작품에 '르 냉'이라는 성만 써서 어느 작품이 누가 그린 건지 구별하기 어려운 경우가 많다.

르 냉 형제의 그림들 가운데 여러 점이 식탁을 둘러싼 농부 가족을 묘사한 것이다. 그들의 식탁에 놓인 음식은 대부분 빵과 와인뿐이다. 〈농가의 식사〉에서도 우리는 빵과 와인의 단출한 식탁을 본다. 하지만 그것을 먹는 사람들은 건강하고 다부져 보인다. 화면 오른쪽의 어른과 아이는 둘 다 맨발이고 어른의 경우 옷이 많이 헤져 있지만 땅과 더불어 사는 사람으로서 고생의 흔적이 오히려 자랑스러운 훈장처럼 보인다. 그런 까닭에 저 소박한 식탁은 이들의 담백하고 순수한 삶의 상징 같은 것이라 하겠다.

르 냉 형제는 제우스와 헤르메스 같은 신들이 화면을 압도하고 알렉산드로스나 카이사르 같은 영웅들이 화포를 호령하던 바로크 시대에 이처럼 현실의 소박한 정경을 그려 관객들로 하여금 삶의 진정한 뿌리가 어디에 있는지 돌아보게 했다. 비록 지금은 저들이 농투성이에 불과할지라도 민중이, 시민이 주인이 되는 시대에 역사는 이름 없는 그들을 영웅의 자리에 올려놓을 것이다. 그 유장한 흐름의 여명을 보는 듯한 느낌을 주는 그림이다.

반 고흐와 르 냉 형제의 그림이 시사하듯 어느 나라든 농부들의 음식은 거칠고 소박하다. 농가의 음식은 일반적으로 빈곤한 사람들을 위한 음식의 대명사다. 고기가 들어간다 치면 좋은 부

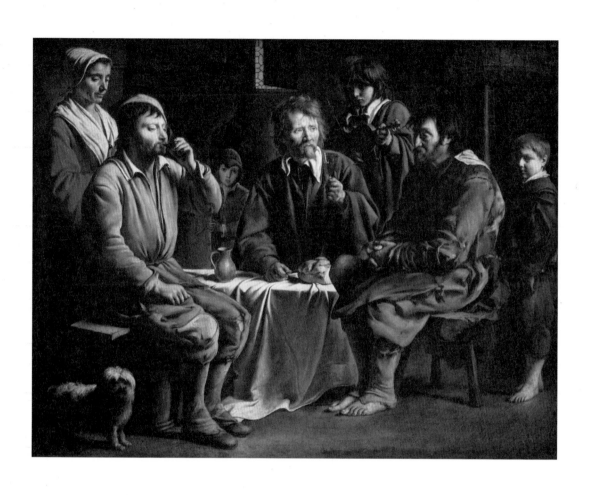

르 냉 형제, 〈농가의 식사〉

1642, 캔버스에 유채, 97×122cm, 파리 루브르 박물관

위는 언감생심, 내장이나 껍질 등 '하찮은' 부위들이 사용된다. 대부분 일품요리로 고기, 야채 가리지 않고 이것저것 넣어 만드는 요리가 많다. 나라를 막론하고 수프나 스튜, 탕, 찌개처럼 원기를 회복시켜주는 요리들이 두루 발달했다. 어느 나라든 농가의 음식은 그 나라의 가장 민족적인 음식이라 할 수 있다.

절대빈곤에서 벗어나
삶의 여유를 찾다

산업혁명 이후 산업이 발달하고 경제가 성장하면서 서구 농민들의 삶도 보다 풍성해졌다. 영국 화가 프레더릭 코트먼Frederick Cotman, 1850~1920의 〈가족의 일원〉은 19세기 말 근대화에 앞선 영국의 농가를 그린 그림으로, 2세기 전 르 냉 형제의 그림에 비해 훨씬 여유로운 농가 이미지를 보여준다.

실내는 다소 어둡지만 창으로 들어온 빛이 식탁과 주위의 사람들을 환히 비춰준다. 빛을 받아 밝게 빛나는 사람들 때문에 놓치기 쉬우나, 사실 그림 속 이야기의 출발점은 오른쪽 상단의 농부다. 어둠에 묻힌 그는 바깥일을 마치고 돌아온 이 집의 가장이다. 아직 모자와 외투도 벗지 못한 그는 가방 같은 것을 벽에 걸고 있다. 그와 함께 일터에서 돌아온 말이 문 옆에 난 창으로 머리를 들이밀며 가족들에게 인사를 한다. 그러자 농부의 아내가 손에

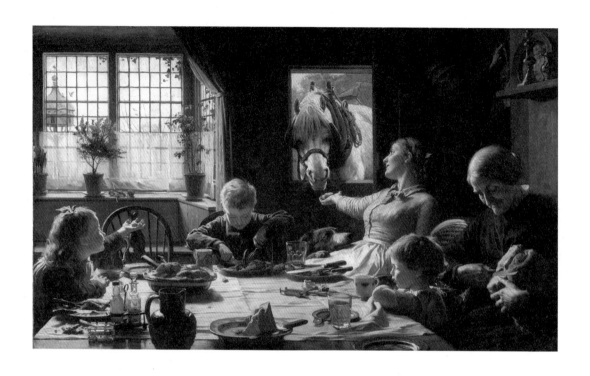

프레더릭 코트먼, 〈가족의 일원〉
1880, 캔버스에 유채, 102.6×170.2cm, 리버풀 워커 아트 갤러리

빵을 얹어 말에게 건넨다. 화면 맨 왼쪽의 여자아이도 말에게 빵 조각을 건네주고 싶어 왼손을 뻗는다.

식탁을 보니 이미 식사는 시작되었다. 아버지가 식사 시간에 늦은 까닭에 배고파하는 아이들을 위해 나머지 가족이 먼저 식사를 시작한 것이다. 아버지가 오시거나 말거나 먹는 데 집중하는 화면 한가운데의 아들이 귀엽다. 아들과 왼쪽 딸 사이에 빈 의자가 있는 것으로 보아 거기가 아버지의 자리인 듯하다. 빈 접시와 함께 그 앞에 커다란 오븐 그릇이 놓여 있다. 오븐에 있는 것은 고기 파이처럼 보인다. 다른 음식으로는 치즈가 보이고 이 집의 최고 어른인 할머니는 빵을 칼로 자르고 있다. 음식 자체로 보면 그다지 대단할 것이 없지만, 깨끗한 식탁에 식구 수대로 식기들이 고루 갖춰져 있고 소스 병과 우유병 등도 자리를 지키고 있어 절대빈곤에서 벗어나 삶의 여유가 생긴 이 무렵 영국 중간층 농민의 이미지를 생생히 전해준다.

식사 시간을 알리는
사랑의 나팔 소리

농가의 식사를 주제로 그려진 유명한 그림 가운데 정작 식사 장면을 그리지 않은 그림이 있다. 19세기 미국 화가 윈슬로 호머 Winslow Homer, 1836~1910가 그린 〈저녁식사 나팔〉이다. 그림에서 당장 눈

에 보이는 것은 집의 일부와 나무, 들판이다. 흰 옷을 입은 젊은 여인이 들판을 향해 나팔을 불고 있다. 자연을 즐기며 악기를 연주하고 싶어 나팔을 부는 게 아니다. 이제 막 식사 준비를 마치고 저 먼 들판에서 일하는 농부들에게 밥때가 되었으니 들어오라고 부르는 것이다.

여인의 시선이 향한 곳으로 우리의 눈길을 옮겨보면 원경에서 농부들이 열심히 일하는 모습이 보인다. 여인과 농부들 사이에는 소 한 마리가 엎드려 평화로운 시간을 보내고 있다. 그 왼편에서는 희고 검은 닭들이 부지런히 먹이를 찾고 있다.

이처럼 넓게 트인 곳에서는 나팔로 식사 시간을 알리는 방법만큼 좋은 게 없을 것이다. 꼭 일하는 농부들뿐만 아니라 바깥에서 뛰어노는 아이들을 부르기에도 참 좋은 방법이다. 너른 자연에서 건강하게 뛰어노는 아이들을 찾아 일일이 돌아다닐 수도 없고 소리를 지르는 것도 한계가 있으니 이처럼 몇 차례 나팔을 불면 개미떼가 개미굴로 몰려들 듯 아이들이 집으로 돌아오게 된다.

그런 점에서 저 나팔 소리는 어머니의 사랑, 아내의 사랑이 음파로 변한 것이라 하겠다. 파블로프의 개처럼 저 나팔 소리를 들으면 식구들은 맛있는 식사가 생각나고 배가 더 고파오겠지만, 그보다 더 본능적으로 아내가, 어머니가 든든한 사랑으로 가정을 지키고 있다는 사실을 새삼 확인하며 오늘도 변함없는 일상에 고맙고 행복한 기분이 들어 하루의 피로를 싹 잊게 될 것이다.

'농자는 천하지대본'이라고 했다. 이는 동양에나 서양에나 변치

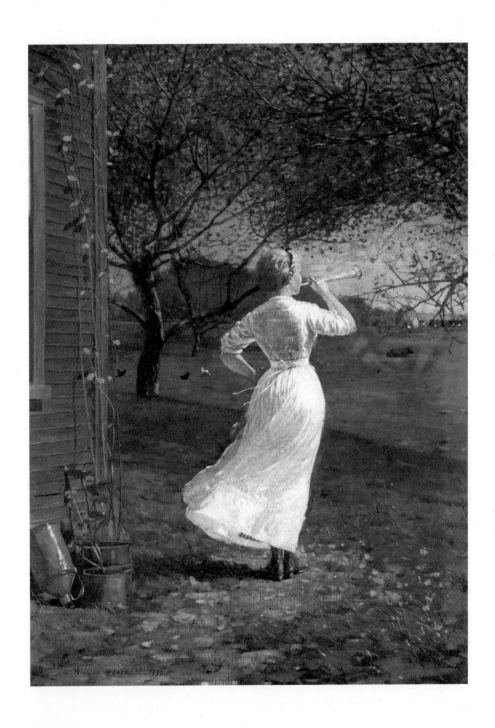

윈슬로 호머, 〈저녁식사 나팔〉
1870, 캔버스에 유채, 48.9×34.9cm, 워싱턴 국립 미술관

않는 진실이다. 세상에는 지금도 여러 가지 산업을 통해 많은 가치가 생산되지만, 농부들이 땅, 햇빛, 비의 도움을 받아 일궈내는 농업의 가치만큼 근원적이고 우리의 생명과 직결되는 것도 없다. 농부의 식탁이 풍요로울 때 우리의 식탁도 풍요로워질 것이고, 농부의 식탁에서 사랑과 정이 싹틀 때 우리의 식탁에서도 사랑과 정이 싹틀 것이다. 우리가 농부들의 식탁을 그린 그림을 고마움과 애틋한 마음을 담은 시선으로 보게 되는 이유가 바로 여기에 있다.

커피 한 잔이 만들어내는
특별한 가치

커피는 전 세계적으로 가장 인기 있는 기호 식품 중 하나다. 커피 없이는 살아갈 수 없다는 현대인이 많다. 이토록 전 세계인들로부터 사랑을 받는 커피지만 그 기원에 대해서는 확실한 기록이 없다. 에티오피아의 양치기 소년 칼디가 염소들이 커피 열매를 따 먹고 흥분하는 것을 보고 커피의 효능을 발견했다는 설, 13세기 아라비아의 사제 오마르가 배를 곯고 산을 헤매다가 새들이 쪼아 먹는 것을 보고 먹기 시작했다는 설, 원래 에티오피아 사람들이 다른 곡류와 함께 갈아 먹었는데 11세기 초에 효능이 분명히 인식되면서 기호 식품으로 음용되기 시작했다는 설 등 여러 가지 이야기가 있다. 현재까지 확인이 가능한 커피 음용에 대한 증거들은 15세기부터 나오

기 시작했다.

커피의 어원이 되는 카파caffa, '힘'이라는 뜻라는 말이 에티오피아에서 온 데에서 알 수 있듯 커피는 에티오피아에서 섭취되기 시작해 아라비아 반도로 퍼졌다는 것이 정설이다. 오늘날처럼 콩을 볶고 발효시키는 것은 아라비아에서 시작되었다고 한다. 아라비아에서 이집트, 시리아 등 다른 중동 국가와 터키를 거쳐 인도에까지 전해졌으며, 유럽에서는 이탈리아를 거쳐 나머지 지역으로 퍼졌다. 우리나라에는 1896년 아관파천 중 고종이 러시아 공사관에서 커피를 대접받은 게 시초라고 하나 이미 그 수년 전부터 커피가 대중에게 팔리고 있었다는 기록이 있다.

풍요로움을 즐기는
모닝커피

커피를 그린 서양 회화 가운데 초기의 것으로 프랑스 로코코 화가 프랑수아 부셰François Boucher, 1703~1770의 〈모닝커피〉가 있다. 이 그림은 매우 행복하고 단란한 18세기의 프랑스 가정을 그린 그림이다. 모델이 된 사람들은 화가의 가족들로 추정된다. 화가의 아내가 방금 따른 따뜻한 커피를 맛보며 우아한 시선으로 오른쪽 귀퉁이의 아이를 돌아본다. 화가의 여동생, 곧 시누이는 이 집의 막내를 무릎에 앉히고 음식을 먹이고 있다. 그녀 앞에도 커피 잔

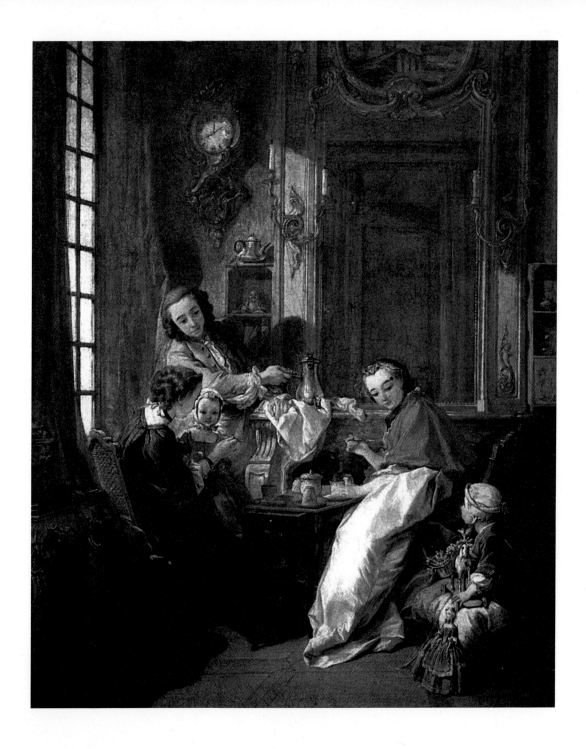

프랑수아 부세, 〈모닝커피〉
1739, 캔버스에 유채, 82×66cm, 파리 루브르 박물관

이 놓여 있는 것은 물론이다. 앞치마까지 두른 채 커피포트를 쥐고 시중을 드는 사람은 카페 배달원이다.

당시 커피는 매우 럭셔리한 수입품이었다. 아침에 일어나 온 가족이 이렇듯 커피를 배달시켜 즐길 수 있는 것은 그만큼 유복한 형편이라는 의미다. 화려한 가구와 중국에서 수입해온 조각상 등 멋진 장식품들이 이 집의 수준을 잘 말해주는데, 부셰는 화가일 뿐만 아니라 실내 디자이너로서 왕실을 비롯해 극장, 오페라 극장 등 다양한 시설의 인테리어 및 가구 디자인을 맡아 진행했다. 그의 안목과 풍족한 수입이 이 집의 멋진 인테리어와 여유로운 생활을 낳은 것이다.

오른쪽 아이가 머리에 보호 밴드를 하고 손에 목마와 인형을 쥐고 있는 모습도 이채롭다. 지금의 시선으로 보면 아무것도 아니지만, 이 무렵에 들어서부터 유럽에서는 육아에 대한 시각이 급속히 진보하기 시작했다. 그전까지는 아이를 주체적인 인격체로 보지 않았고 아이의 발달 과정에 대한 이해도 깊지 못했으나, 이제 아이들의 입장에서 아이들의 정서와 필요를 고려해 손에 걸맞은 장난감을 쥐어주고 식탁 주변에서 어른들과 함께 어울리도록 세심한 배려를 하기 시작한 것이다.

서민의 일상으로 스며든
커피 문화

동시대를 살았지만, 부셰처럼 화려한 귀족의 삶에 매료되지 않고 평범한 서민의 일상에 눈길을 주었던 장 바티스트 시메옹 샤르댕Jean Baptiste Siméon Chardin, 1699~1779은 매우 소박한 커피포트 정물화를 남겼다. 〈물 잔과 커피포트〉가 그 그림이다. 화면에 보이는 것은 물이 4분의 3쯤 채워진 유리잔과 갈색의 커피포트다. 둘 사이에 놓인 것은 마늘이다. 물 잔은 그렇다 쳐도 왜 마늘이 커피포트와 함께 있는 것일까?

사실 여기 놓인 소재들은 특정한 음식을 만들기 위한 재료로도, 같이 먹으려고 배치한 차림으로도 서로 어울리지 않는다. 어울리는 부분이 있다면 그것은 철저히 조형적인 측면에서 이루어진 조화다. 소재들의 형태, 크기, 색채, 질감 등이 서로 잘 조응하고, 소박하고 담박한 서민적 정서를 표출하기에도 적절해 이렇게 모아 표현한 것이다.

커피포트도 부셰의 그림처럼 금속성이 아니라 흙을 구워 만든 테라코타 제품이다. 이 커피포트로 따라 마시는 커피는 그만큼 구수하고 인간적인 향취로 충만할 것이다. 물론 아직은 커피가 사치품처럼 인식되던 시대이니 샤르댕의 이 정물화도 가난한 서민이 보기에는 무척 부러운 여유의 표정이었을지 모른다.

그러나 부셰의 그림보다 20년쯤 뒤에 제작된 이 그림은 세월이

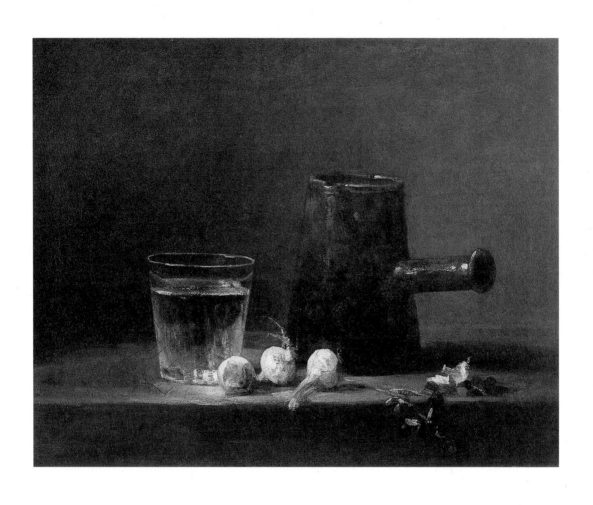

장 바티스트 시메옹 샤르댕, 〈물 잔과 커피포트〉
1761년경, 캔버스에 유채, 32.38×41.28cm, 피츠버그 카네기 미술관

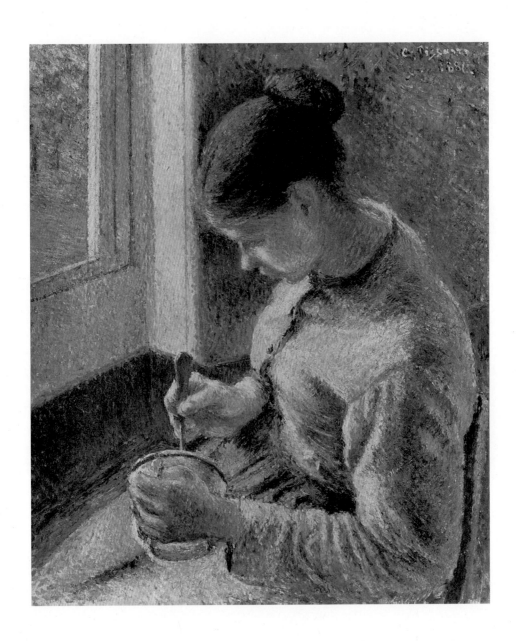

카미유 피사로, 〈커피를 마시는 농가의 소녀〉
1881, 캔버스에 유채, 65.3×54.8cm, 시카고 아트 인스티튜트

흐를수록 점점 서민에게 다가가는 커피 문화의 한 단면을 보여주는 것이라고 할 수 있다.

19세기에 들면 커피는 완전히 유럽 서민의 일상에 스며든다. 그런 커피 문화의 모습을 인상적으로 표현한 그림이 19세기 프랑스 화가 카미유 피사로Camille Pissaro, 1830~1903가 그린 〈커피를 마시는 농가의 소녀〉이다. 이제 저 시골의 소녀도 커피의 맛과 향을 즐기며 일상의 한순간을 음미한다. 투박한 옷과 노동으로 다져진 다부진 체구가 소녀가 처한 환경과 고단한 현실을 잘 나타낸다. 하지만 그런 소녀를 햇빛은 살갑게 품으며 때로 힘겨워도 삶은 살만한 것이라고 위로하고 격려한다. 커피는 소녀에게 삶의 작은 기쁨이자 자기 긍정의 표현이다. 차분하면서도 담백한, 그리고 점점이 펼쳐져 더욱 수더분한 피사로의 붓놀림이 소녀와 한 잔의 커피를 통해 가난하고 정직한 삶을 따뜻하게 찬양한다.

카페, 자유롭고 격식 없는
예술의 공간

유럽에서 커피가 일상화된 데에는 카페의 역할이 적지 않다. 카페café는 프랑스어로 '커피'를 뜻하는데스페인어와 포르투갈어도 같은 스펠을 사용한다, 그 이름이 진화해 '커피 하우스'라는 뜻까지 포함하게 되었다. 19세기에 이르면 영미권에서도 커피 하우스를 뜻하는 말로 카

페라는 단어가 광범위하게 쓰이게 된다. 카페가 일상에 뿌리내리면서 사람들은 카페에 모여 커피를 마시며 자연스럽게 활발한 사교 활동을 펼치게 되었다. 물론 카페에서는 점차 커피뿐만 아니라 각종 차와 간단한 음식도 내놓게 되었는데, 지역이나 문화에 따라 조금씩 차이는 있지만 오늘날까지 기본 성격은 그대로 유지되고 있다.

오스만 제국과 페르시아 등지에서 볼 수 있었던 커피 하우스가 유럽에 처음으로 생긴 것은 1629년 베네치아에서다. 영국 최초의 커피 하우스는 1652년 옥스퍼드에서 문을 열었다. 이후 커피 하우스는 급속히 늘어나 1675년경 영국에는 런던을 중심으로 모두 3천 개가 넘는 커피 하우스가 영업을 했다. 문인, 예술가, 지식인들이 커피 하우스에 모여 대화를 나누면서 카페는 일종의 살롱이나 클럽 역할을 하게 되었다. 그러자 자연스레 권력에 비판적인 사람들이 집단적으로 모여드는 곳이 생겨났고, 이런 현상에 심기가 상한 영국 왕 찰스 2세는 "불평불만 분자들이 왕과 신료들에 대한 추문을 퍼뜨린다"며 커피 하우스 영업 금지령을 내리기도 했다.

이런 역사에서 알 수 있듯 카페는 민주주의의 발달에 나름의 공헌을 했다. 카페는 출신과 계층에 상관없이 누구나 드나들 수 있었고 자유로운 담론 문화로 평등의식과 공화주의를 고양했다. 또 각종 상인들은 카페에서 거래 상담을 하고 계약을 하는 등 카페를 비즈니스 공간으로 이용했다. 유명한 로이드 보험이 탄생한

에두아르 마네, 〈카페 콩세르〉
1879년경, 캔버스에 유채, 47.3×39.1cm, 볼티모어 월터스 미술관

곳도 해상보험업자들이 뻔질나게 드나들던 런던의 로이드 커피 하우스였다.

미술인들에게도 카페는 매우 소중한 문화 공간이었다. 다른 예술가들과 예술관과 정보를 나누는 장소로 유용했지만, 전시 공간이 턱없이 부족했던 당시에 카페는 작품 전시를 할 수 있는 효과적인 전시장이 되어주기도 했다. 일례로 반 고흐는 파리의 탕부랭 카페에서 전시회를 가진 바 있다.

인상파 화가들 가운데 카페를 자주 그린 화가로는 에두아르 마네Edouard Manet, 1832~1883를 우선적으로 꼽을 수 있다. 마네는 여러 점의 카페 그림을 그렸다. 특히 카페 콩세르에 관심을 기울여 '벨 에포크'로 불린 19세기 말 파리의 독특한 여흥 분위기를 전했다. 18세기에 생겨나 19세기 말에서 20세기 초 파리에서 성업한 카페 콩세르는 단순히 커피나 차 등의 음료수와 다과를 파는 데 그치지 않고 가수나 악기 연주자가 음악 연주를 더해 흥을 돋우는 공간이었다. 프랑스의 샹송은 바로 카페 콩세르를 통해 불리고 발달했다. 사람들은 한편으로는 음악을 듣고 한편으로는 잡담을 하며 캐주얼하게 예술적인 분위기를 즐겼다. 인기를 많이 끈 카페 콩세르는 뮤직홀로 진화해서 더욱 여흥에 집중하게 되었는데, 그 대표적인 공간이 바로 물랭루주다.

마네의 〈카페 콩세르〉는 시끌시끌하면서도 감상적인 당시 카페 콩세르의 분위기를 잘 전해주는 그림이다. 음악에 젖고 분위기에 젖은 사람들이 저마다의 상념으로 하루의 끝자락을 풀어가고

있다. 등장인물의 시선은 제각각 다른 곳을 향하고 있지만, 보이지 않는 음악이 그들의 마음을 하나하나 이어준다. 노래를 부르는 가수가 배경의 거울에 비친 모습이 인상적이다. 이렇게 카페는 현대인의 스트레스를 해소시켜주고 에너지를 재충전하게 하는 의미 있는 공간으로 자리잡게 되었다.

소망과 기원의 음식,
빵

빵은 밥과 더불어 인류가 먹어온 중요한 주식에 속한다. 특히 서양 사람들에게는 가장 중요한 탄수화물 식품이다. 그래서 서양에서 빵은 단순히 영양을 공급해주는 차원을 넘어 역사적 · 사회적 · 정서적 가치를 띤 상징물이 되었다. 밥이 한국인에게 그러하듯이 말이다.

동료 혹은 회사를 뜻하는 영어 'company'는 '빵을 함께 먹는다'라는 의미의 라틴어 'cum panis쿰 파니스'에서 나온 것이다. 우리말 '식구食口'가 '밥을 같이 먹는 사람'인 것과 유사하다. 기독교에서는 성찬식 때 예수의 살과 피를 상징하는 빵과 포도주를 먹는다. 우리나라에서는 아이가 태어날 무렵 쌀 한 그릇과 미역 한 다발, 정화수를 준비하고 삼신께 빌었다. 제사 때에는 반드시 쌀로 지은

밥을 올렸다. 이처럼 어느 민족에게든 주식은 그들의 소망과 기원을 담보하고 애환을 반영하는 중요한 상징물이다.

3만 년 전부터 시작된
빵의 역사

빵은 가장 오래된 가공식품 중 하나다. 가공식품의 정의가 식품 원료의 특성을 살려 보다 먹기 쉽고 소화가 잘 되도록 변형시키는 동시에 저장성을 좋게 한 식품이라고 할 때 빵은 그 정의에 들어맞는 가장 오래된 가공식품 중 하나다. 예부터 빵을 만들어 파는 가게 베이커리가 발달한 반면, 밥을 만들어 파는 가게는 없었다. 그런 점에서 빵과 밥은 인류의 중요한 주식이지만 가공성 면에서 차이가 있다는 사실을 알 수 있다.

빵의 기원을 따져 올라가보면 3만 년 전까지 거슬러 갈 수 있다. 유럽에서는 이 무렵에 식물을 찧거나 빻던 돌에서 녹말 찌꺼기가 검출되었다는 보고가 있다. 부들이나 고비 같은 식물의 뿌리에서 추출한 녹말을 구워 원시적인 빵을 만들어 먹었을 것으로 추정된다. 신석기 시대인 1만 2천 년 전쯤에는 곡식 재배 덕에 곡물 빵이 만들어졌을 것이며, 장시간 놓아둔 반죽에서 곡식에 있던 효모가 자연 발효해 발효 빵이 탄생하는 계기가 되었을 것이다.

빵 만드는 기술은 로마시대에 들어 급속도로 발전했다. 말총체

로 밀가루를 곱게 고르고 반죽에 설탕을 더해 효모의 작용을 향상시켰다. 로마제국의 몰락은 제빵 기술의 쇠퇴를 초래했다. 중세시대의 빵은 로마시대의 빵보다 품질이 떨어졌다. 고전 부흥이 일어난 르네상스 시대에 들어서면서 제빵 기술은 다시 발전하게 되었다. 18세기에 이르러서는 반죽에 효모를 인위적으로 첨가하기 시작했고, 19세기에는 마침내 알코올 효모가 아닌 빵 효모를 개발해 제빵에 사용하기 시작했다.

숭고한
하늘의 선물

빵은 오랜 세월에 걸쳐 서양인의 입맛을 사로잡아왔다. 서양 화가들이 그린 빵 그림에서는 그 유구한 역사와 애정이 자연스레 느껴진다. 특히 빵을 앞에 두고 기도하는 사람을 그린 그림들을 보노라면, 빵이라는 것 자체가 매우 숭고한 하늘의 선물로 느껴진다.

17세기 네덜란드 화가 니콜라스 마스Nicolaes Maes, 1634~1693의 〈기도하는 할머니〉는 소찬을 앞에 두고 깊이 감사 기도를 드리는 할머니를 그린 그림이다. 할머니의 집은 좁고 누추하다. 벽은 때가 탔고 벽지도 일부 벗겨지려 한다. 무엇보다도 식탁이 일인용 테이블이라는 점에서 이 집에는 할머니 외에 다른 누구도 살지 않는

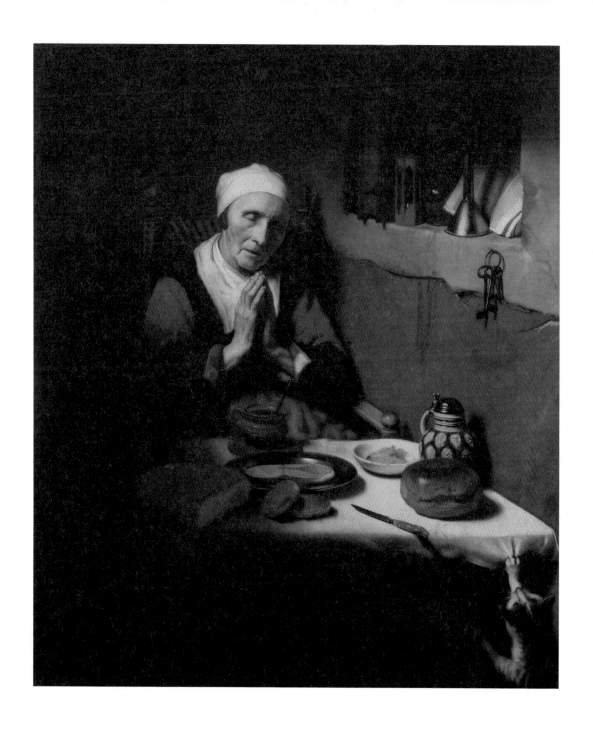

니콜라스 마스, 〈기도하는 할머니〉
1656, 캔버스에 유채, 134×113cm, 암스테르담 국립 미술관

다는 사실을 알 수 있다. 생선 냄새가 난다고 앞발을 뻗어 테이블 보를 끌어내리려는 고양이만이 유일한 가족이다. 할머니는 고독하고 외롭다. 그럼에도 불구하고 할머니는 두 손을 모아 감사의 기도를 드린다. 단순히 식사에 대한 감사를 넘어 주어진 모든 것에 대해 감사를 드리는 모습이다. 그 모습이 매우 인상적이다. 가진 것도 별로 없고 식구조차 없는데도 할머니는 자신에게 주어진 모든 것에, 지금껏 살아온 모든 나날에 진심으로 감사를 드리고 있는 것이다.

바로 그 감사의 자리에 빵이 함께하고 있다. 비록 생선은 자른 것 한 토막에 불과하지만, 빵은 크고 작은 것 여러 덩이가 있다. 화려하고 기름진 음식은 부족해도 빵이 풍족하다는 것은 굶주림으로부터 자유롭다는 것이다. 할머니는 지금 자신이 가지지 못한 것을 아쉬워하지 않고 주어진 것에 대해 감사한다. 부와 권세는 없어도 삶의 근원적인 필요는 신이 이미 다 채워주셨다. 지나친 욕심은 불만과 좌절, 불행을 가져올 뿐이다. 할머니는 자족할 줄 안다. 테이블 위에 놓인 화려하지는 않지만 넉넉한 빵이 그것을 증명한다. 할머니는 행복이 어디서 오는지 잘 아는 사람이다.

건강하고
소박한 행복

빵을 통해 소박하고 검소한 삶을 찬양하는 모습은 19세기 스위스 화가 알베르트 앙커Albert Samuel Anker, 1831~1910의 그림에서도 발견할 수 있다. 앙커는 무엇보다 아이들과 농촌의 일상사를 정감 어린 시선으로 그려 유명해진 화가다. 그의 정물화 역시 건강하고 소박한 행복을 담고 있다. 사람이 아니라 사물을 그린 그림들이지만, 농촌 어린이의 해맑은 미소를 보는 것 같아 볼수록 마음이 푸근해진다. 앙커는 평생 7백여 점의 유화를 그렸는데, 그 가운데 35점가량이 정물화다. 그는 정물화를 사람들에게 보이려고 그린 게 아니다. 정물을 그리는 게 좋아서, 그저 스스로 보고 즐기려고 그린 자족적인 그림들이다.

앙커의 〈커피와 빵, 감자가 있는 정물〉을 보자. 식탁 위에 차려진 것은 별것 아니다. 제목이 이르는 대로 커피와 빵, 감자를 그렸다. 거기에 치즈 한 덩이를 더했을 뿐이다. 차려진 음식 자체가 애당초 요리라고 할 만한 요소는 전혀 없다. 빵도 거칠고 밋밋하게 생겼다. 먹어봤자 그다지 달거나 부드러운 맛은 없을 것 같다. 감자는 생긴 그대로 쪄서 내놓아 맛과 향이 무척 푸석할 듯하다. 놓여 있는 치즈 또한 베어 먹으면 그만인 간편한 음식물이다.

평범한 음식들을 화폭에 담아낸 것은 화가가 이 음식들이 지닌 소박함을 사랑하고 있음을 나타낸다. 농부는 아니었지만, 어릴 적

알베르트 앙커, 〈커피와 빵, 감자가 있는 정물〉
1896, 캔버스에 유채, 43x56cm, 개인 소장

수의사인 아버지를 따라 농촌에서 살았던 경험이 화가로 하여금 달고 기름진 음식보다 담백하고 수수한 음식을, 럭셔리한 삶보다는 검소하고 소박한 삶을 더 선호하게 했다. 이 그림에는 무엇보다 그의 그런 취향과 소신이 잘 담겨 있다.

물론 그림에 약간 사치스러운 부분도 있다. 바로 커피다. 사실 이 무렵에는 농촌에서도 일상적으로 커피를 마시게 되었으니 사치품이라고 하기는 어렵다. 다만 커피가 지닌 독특한 향과 분위기가 먹는 행위 자체를 고급스럽게 격상시켜주는 측면이 있음을 부인할 수 없다. 그래서 음식은 비록 소박하고 거칠지만, 곁들인 커피가 이 모든 것을 '고급스러운 것'으로 승화시킨다. 어쩌면 행복은 이런 작은 사치에서 오는 것인지 모른다. 작은 사치는 자신에게 주어진 것을 아끼고 사랑하며 제대로 즐기는 것이니 말이다. 이 그림은 그만큼 삶을 아끼고 사랑하며 작은 것에도 진정 감사할 줄 알자는 메시지를 던지고 있다.

빵과 와인,
내밀한 신앙의 표현

빵으로부터 종교적인 감화를 얻을 수도 있다. 18세기 스페인 화가 루이스 에우헤니오 멜렌데스Luis Eugenio Melendez, 1716~1780가 그린 〈무화과와 빵이 있는 정물〉도 왠지 내밀한 신앙의 표현처럼 다가

루이스 에우헤니오 멜렌데스, 〈무화과와 빵이 있는 정물〉
1770년경, 캔버스에 유채, 47.6×34cm, 런던 내셔널 갤러리

온다. 이를테면 무화과의 경우 구약성서에 나오는 예레미야를 떠올리게 한다. 예레미야 24장 3~5절을 보면 하나님이 선지자 예레미야에게 자신의 백성을 좋은 무화과에 비유하는 장면이 있다.

"여호와께서 내게 이르시되 '예레미야야, 네가 무엇을 보느냐' 하시매 내가 대답하되 '무화과이온데 좋은 무화과는 극히 좋고 나쁜 것은 극히 나빠서 먹을 수 없게 나쁘나이다' 하니 여호와의 말씀이 또 내게 임하니라. 이르시되, 이스라엘의 하나님 여호와께서 이와 같이 말씀하시니라. '내가 이곳에서 옮겨 갈대아인의 땅에 이르게 한 유다 포로를 좋은 무화과같이 잘 돌볼 것이니라.'"

무화과 왼쪽 뒤로 빵이 있고 그 뒤로 와인이 있다. 빵과 와인으로부터 자연스레 예수의 살과 피를 떠올리게 된다. 이를 무화과와 이어보면 신이 자신의 백성을 지극한 사랑과 희생으로 돌볼 것이라는 메시지가 추출된다. 그림 속 음식물은 평범한 일상의 음식물이고 사람들이 가장 즐겨 먹는 먹을거리지만, 이렇듯 이 음식물로부터 인간을 향한 신의 사랑과 희생을 떠올려볼 수 있다.

두 가지 소망,
브리오슈

이번에는 역사로 시선을 돌려보자. 역사책을 넘기다 보면 빵을 먹지 못해 떨쳐 일어선 사람들이 있다. 바로 프랑스 대혁명 당

장 바티스트 시메옹 샤르댕, 〈브리오슈〉
1763, 캔버스에 유채, 47×56cm, 파리 루브르 박물관

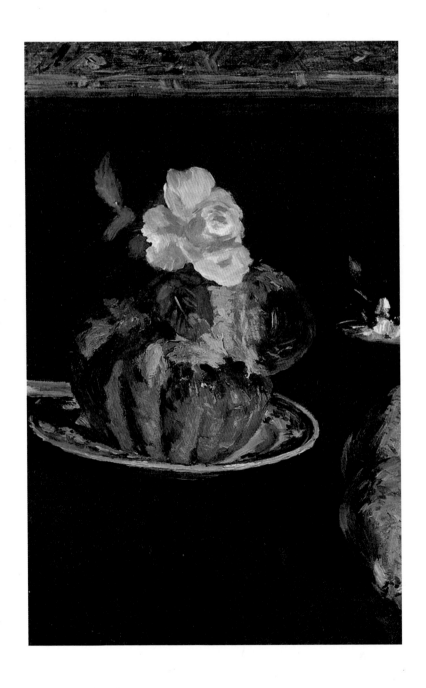

에두아르 마네, 〈브리오슈〉
1880, 캔버스에 유채, 62.9×35.2cm, 피츠버그 카네기 미술관

시 베르사유 궁전으로 몰려간 여성 시위대. 빵의 공급이 급속히 줄어들어 빵 값이 폭등하자 여인들은 "우리에게 빵을 달라!"며 과격한 시위에 나섰다. 이 소식을 들은 왕비 마리 앙투아네트가 "빵이 없으면 케이크를 먹으라고 하세요"라고 했다고 한다. 이 일화는 왕비가 세상물정을 모르는 여자인 것처럼 선전하기 위해 혁명군이 지어낸 이야기라고 전해진다. 하지만 사실 여부를 떠나 당시 민중이 얼마나 도탄에 빠져 있었는지, 그리고 왕실은 그 상황에서 얼마나 무감각하고 무능했는지 알 수 있게 해주는 '에피소드'가 아닌가 싶다.

재미있게도 이때 왕비가 케이크라고 한 것은 요즘 우리가 먹는 케이크가 아니라 브리오슈라는 빵이었다고 한다. 애당초 왕비가 한 말이 아니라니 그게 케이크인지 브리오슈인지 구분하는 게 무의미할 수도 있지만, 루소의 《고백록》에도 농부들로부터 빵이 떨어졌다는 이야기를 들은 한 공주가 자신이 먹던 브리오슈를 나눠 주라고 했다는 이야기가 나오는 데에서 알 수 있듯 '빵 대신 브리오슈'라는 말은 혁명 이전부터 프랑스 사람들에게 어느 정도 알려진 표현이었다.

브리오슈를 그린 그림 가운데에서 널리 알려진 것이 샤르댕이 그린 〈브리오슈〉이다. 그림 한가운데에 있는 먹음직스러운 빵이 바로 브리오슈다. 브리오슈는 버터와 계란과 효모를 넣어 만든 카스텔라와 비슷한 빵이다. 버터와 설탕이 귀했던 옛날에는 여유 있는 사람들이나 즐길 수 있는 고급 빵이었다. 주위에는 복숭아,

버찌, 마카롱, 그리고 작은 술병이 곁들여져 있다. 소박한 구성이지만 브리오슈의 존재가 은근한 풍요를 느끼게 해준다.

브리오슈 위에 꽂힌 꽃은 이 음식이 단순히 배를 채우기 위한 것이 아니라 영혼까지 채우기 위한 것임을 시사한다. 브리오슈에 꽃을 꽂는 관행은 마네가 그린 〈브리오슈〉에도 그대로 나타난다. 어차피 브리오슈란 빵이 배를 불리기 위한 게 아니라 즐기기 위한 것이라는 점에서 미각뿐만 아니라 시각을 즐겁게 하는 일 또한 중요하다고 할 것이다. 이 지점에서 예수가 한 유명한 말이 떠오른다.

"사람이 떡_빵으로만 살 것이 아니요, 하나님의 입에서 나오는 모든 말씀으로 살 것이니라."

그림의 꽃은 어쩌면 우리의 이상과 소망을 상징하는 상징물 같은 것이라 할 수 있다. 우리는 굶주리지 않기를 원할 뿐만 아니라 우리의 삶을 하나의 꽃으로 아름답게 피워내기를 원한다. 꽃이 꽂힌 브리오슈에는 이 두 가지 소망이 진하게 어려 있다.

Knowledge Flavor Gallery

풍미 지식 갤러리 3

화가는 왜 그 그림을 그렸을까

신화에 등장하는 음식에는 우리의 염원이나
소망, 금기, 호기심 같은 것이 담겨 있다.
그 바탕에는 살아남아야 한다는
우리의 원초적인 본능과 욕망이 자리하고 있다.

고대 벽화와 모자이크에 새겨진 음식의 의미

고대에도 음식물은 미술의 중요한 소재로 표현되었다. 이집트 고분벽화에서 음식물 그림을 볼 수 있고, 그리스의 도기 그림이나 로마의 프레스코와 모자이크에서도 음식물 그림을 볼 수 있다. 고대인들에게도 음식물은 창작의 소중한 대상이었다.

이집트 고분벽화,
망자를 위한 음식

 고대 이집트 세계로 눈을 돌려보자. 이집트인들은 빵과 맥주를 주식으로 했다. 빵집과 양조장 건물 터가 발견된 것으로 보아 빵과 맥주가 대량으로 생산되고 소비되었음을 알 수 있다. 빵과 맥주에 채소를 곁들이거나 가끔 고기와 생선을 함께 먹었다. 곡식이 대량으로 생산된 데 비해 채소는 개인의 정원이나 텃밭에서 제한적으로 길렀으므로 공급되는 양이 상대적으로 적었다. 고기를 먹을 기회는 물론 더 적었는데, 소고기 같은 경우 특히 비싸서 고위층에 한해 일주일에 한두 번 정도 먹은 것으로 추정된다. 그런데 피라미드로 유명한 기자Giza의 한 노동자 거주지에서 소, 양, 돼지가 대량으로 도살된 흔적이 발굴된 것을 보면 대형 피라미드 공사장 같은 곳에서는 노동자에게 거의 매일 고기를 공급한 듯하다. 이런 특별한 사례를 제외하면 가난한 사람들은 주로 가금류와 생선 같은 것을 동물성 단백질원으로 섭취했다.

 이집트인들은 음식물을 고분에 그려 넣곤 했다. 죽은 사람도 저승에서 음식을 먹고 살아야 한다는 생각에 그리 한 것으로 보인다. 비록 그림이지만 죽은 이들에게는 그 이미지가 실제가 되어 유용한 양식이 되리라 믿었던 것이다. 고대 이집트인들은 고분벽화로 음식과 관련한 다양한 이미지를 기록했다. 농산물을 재

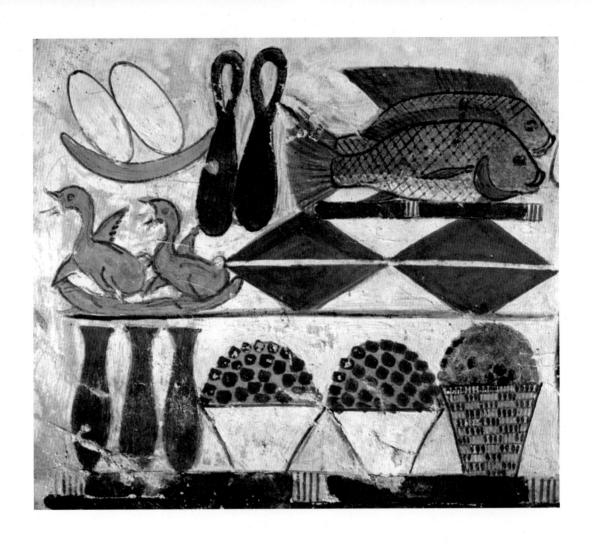

메나 묘실의 화가, 〈다양한 음식물들〉
기원전 1400년경, 메나 무덤 벽화

배하고 동물을 기르고 물고기를 잡는 장면이나 빵을 만들고 음식을 차리고 연회를 여는 장면 등 매우 다채로운 장면들을 표현했다. 중왕국 시절의 일부 무덤에서는 곡물 창고에서 일하는 노예들과 빵을 만드는 사람들의 모습을 표현한 목조 형상들이 발견되기도 했다.

이 미술품들 가운데 기원전 1400년경에 그려진 한 벽화는 이집트인들이 먹던 음식이 단순하고 소박하게 그려져 보는 이의 마음을 사로잡는다. 그림에는 가금류, 알, 생선, 곡식, 기름이나 술을 담은 것으로 보이는 병들이 보인다. 선으로 윤곽을 잡고 수더분한 붓으로 채색을 했다. 빠르고 자신감 있게 돌린 붓으로 보아 꽤 능숙한 화가라는 사실을 알 수 있다. 단순함에도 불구하고 사물의 특징이 매우 잘 잡혀 있다. 예나 지금이나 음식을 마주하는 사람의 심정은 다 비슷하다는 사실을 확인하게 해주는 그림이다.

이 벽화는 메나Menna라는 고위 관료의 무덤에서 발견되어 그린 이가 '메나 묘실墓室의 화가'로 불린다. 메나의 무덤은 상 이집트 테베 서안에 자리한 셰이크 아브드 엘 쿠르나의 공동묘지에 있다.

고대 그리스, 하찮은 것들의 화가

고대 그리스에도 음식이나 식문화를 표현한 회화가 꽤 있었다.

기록에 의하면 풍속과 정물 같은 일상 소재를 그린 화가들이 존재했다. 그중 이름을 얻은 화가로 페이라이코스가 있다. 고대 로마의 저자 플리니우스는 《자연사》에서 그에 대해 이렇게 썼다.

"작은 그림을 그려 명성을 얻은 화가들이 있다. 그중 한 사람이 페이라이코스다. 솜씨에 있어서는 그를 능가할 사람이 별로 없으나 그는 성공에 장애가 될 수도 있는 '하찮은 길'로 나아갔다. 하지만 그 길에서 얻을 수 있는 최고의 영예를 얻었다. 그는 이발소, 구두장이의 매대, 당나귀, 음식물 따위를 그렸다. 그래서 리파로그라포스면지의 화가, 곧 하찮은 것들의 화가로 불렸으나, 이 주제들로 사람들에게 극진한 즐거움을 주어서 큰 그림을 그리는 화가들보다 더 많은 돈을 받고 그림을 팔았다."

페이라이코스가 그린 그림 중에 음식물을 주제로 한 것이 있었다는 사실이 눈에 띈다. 그리고 그런 그림이 사람들로부터 인기를 얻어 잘 팔려나갔다는 사실도 흥미롭다. 그리스인들 역시 음식물을 그린 그림을 좋아했고 일상을 돌아보게 하는 그림에 관심이 있었다. 그 그림들은 누구나 쉽게 공감할 수 있었고 그만큼 소통의 즐거움을 느끼게 했다.

안타깝게도 페이라이코스의 그림을 포함해 고대 그리스의 회화는 거의 남아 있지 않다. 이집트처럼 고분벽화라도 그렸으면 모를까, 당시의 재료 수준으로는 오래 보존될 수 없었다. 그래서 우리는 도자기 장식 그림이나 작은 테라코타 조형물을 통해 그리스인들이 형상화한 음식물과 식문화를 보아야 한다. 다행인 것은

그리스의 도자기 그림은 오늘날까지 꽤 많은 숫자가 전해져 온다는 사실이다.

섭생의 측면에서 볼 때 그리스 사람들은 매우 소박한 편이었다. 이와 관련해서는 그리스가 농사짓기에 그다지 좋은 환경은 아니라는 사실을 먼저 고려할 필요가 있다. 그리스의 풍토에서 섭취에 유리했던 것이 밀, 올리브, 와인이었다. 이 점을 고려하면 심포시온심포지엄이라 불린 향연에서도 음식 차림이 그리 화려하지 않았을 것이라는 사실을 능히 짐작할 수 있다. 연회는 보통 음식을 먹는 1차와 술을 먹는 2차로 구분되었다. 음식에 방점을 찍은 1차라 해도 제공되는 음식은 단순했다. 2차는 헌주로 시작되었고 술과 함께 대화와 놀이와 여흥 등이 이어졌다. 다만 모임의 목적이나 경제적 여력 등에 따라 전개 방식이 다양했다.

기원전 420년경에 제작된 아티카아테네와 주변 지역의 적색상 도기를 보면, 남자들이 카우치에 비스듬히 누워 있고 한 여성 악사가 서서 악기를 연주하는 모습을 볼 수 있다. 그들은 카우치 아래 낮은 테이블에 음식과 술을 올려놓고 먹었다. 흥미로운 부분은 악사가 연주하는 동안 손에 잔을 들고 돌리는 듯한 포즈를 취한 사람들이 있다는 것이다. 이들이 하는 동작은 코타보스라는 것으로, 잔에 남은 와인 혹은 와인 찌꺼기를 던지는 놀이를 말한다. 던지기 전에 목표물을 정해놓고 그것을 얼마나 잘 맞추느냐를 따지고 놀았다. 성공 여부에 따라 앞으로 사랑이 이뤄질 것인지 등 미래를 점치는 요소가 더해지기도 했다.

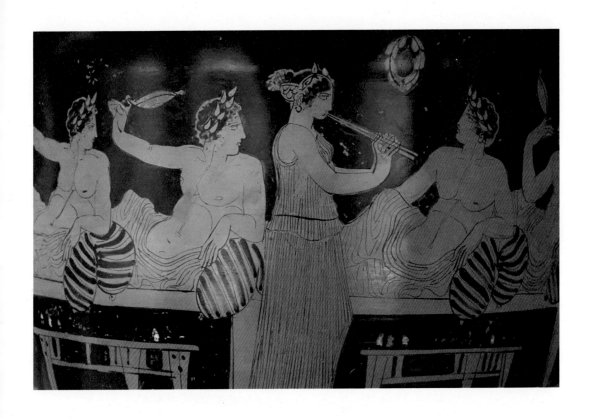

니키아스의 화가, 〈심포시온에서 아울로스를 연주하는 여성 악사〉
기원전 420년경, 적색상 도기 그림, 마드리드 국립 고고학 박물관

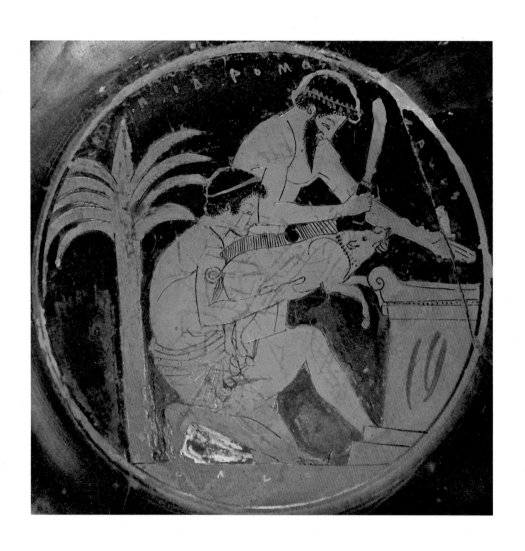

에피드로모스의 화가, 〈어린 멧돼지의 희생〉
기원전 510~500년경, 적색상 도기 그림, 파리 루브르 박물관

여느 고대인들처럼 그리스인들도 사는 지역과 경제적 여유에 따라 동물성 단백질을 섭취하는 정도가 달랐다. 도시에 사는 그리스인들의 주요 단백질 공급원은 희생제였다. 가축을 기르기 어려운 도시 지역에서는 아무래도 육류가 비싸게 거래되었다. 의식이 치러지면 동물의 뼈와 지방 등 신의 몫으로 떼어진 부분은 번제로 드리고 신선한 살코기는 사람들이 차지했다. 물론 의식과 관계없이 고기는 시장에서도 사고팔았다.

기원전 510년경에 제작된 아티카의 적색 도기는 희생제 장면을 인상적으로 보여주는 작품이다. 두 명의 남자가 멧돼지로 보이는 짐승을 잡는데, 한 사람은 동물을 제단 위에 올리려 하고 다른 한 사람은 칼을 들어 내려칠 준비를 한다. 공개적으로 피를 보는 희생제는 분명 잔인한 면이 있지만, 신을 만족시켜 인간의 안위를 도모하고 맛있는 고기를 섭취할 수 있는 흔치 않은 기회라는 점에서 이렇듯 그릇의 장식 그림 주제로 적극적으로 소비되었다.

고대 로마,
다양한 일상이 벽화로

그리스와 달리 로마의 회화는 비교적 많이 남아 있는 편이다. 그중 가장 중요하고 유명한 것이 폼페이와 헤르쿨라네움의 벽화다. 베스비우스 화산의 폭발로 화산재가 두 도시와 인근 지역을

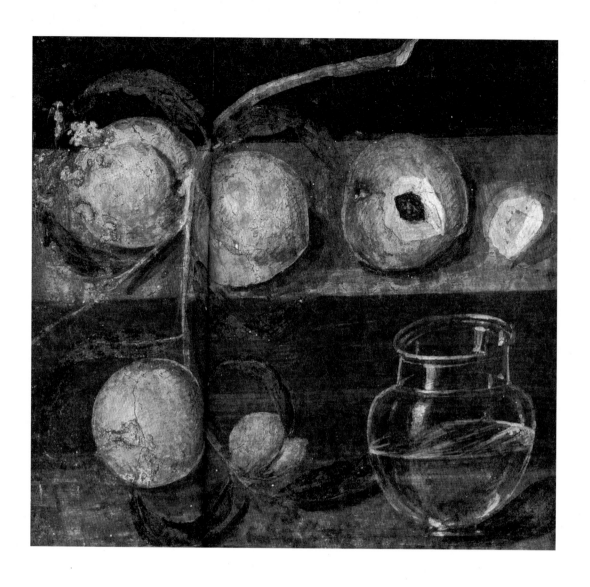

작자 미상, 〈복숭아와 유리 단지〉
서기 50년경, 헤르쿨라네움 출토 벽화

덮은 까닭에 지금껏 살아남았다. 역사의 아이러니가 아닐 수 없다. 로마의 부유층은 집 안을 멋진 벽화로 장식하기를 좋아했고 그 그림들은 망각의 저주를 벗어났다. 재난으로 살아남은 폼페이와 헤르쿨라네움의 벽화 외에 무덤 벽화인 카타콤 벽화도 꽤 남아 있다.

로마시대의 그림 소재는 매우 다양해서 신화 주제를 비롯해 동물, 정물, 일상, 초상 주제 등이 망라되었다. 당연히 이 장르들 속에 과일, 어패류, 가금류, 빵 등 음식물이 독립된 주제로, 혹은 부분적인 소재로 그려졌다. 헤르쿨라네움에서 출토된 서기 50년경의 벽화 〈복숭아와 유리 단지〉는 그런 그림 가운데 하나다. 먹음직스러운 복숭아가 계단같이 층진 테이블에 놓여 있고 그 곁에 투명한 유리 물병이 자리하고 있다. 화가는 고대의 열악한 재료 상태에도 불구하고 신선한 색채를 구사해 과일의 상큼함을 전하고 명암을 잘 활용해 입체감도 뚜렷이 나타냈다. 특히 투명한 유리병에 빛과 그림자가 생긴 모습을 꼼꼼히 관찰해 사실적으로 묘사한 데에서 화가의 남다른 기량을 엿볼 수 있다.

〈빵 매대〉는 빵을 사고팔던 당시의 일상 정경을 그린 폼페이 벽화다. 매대에는 빵이 수북이 쌓여 있고 우측 상단의 흰 옷을 입은 남자가 좌측 하단의 구매자에게 빵을 건네고 있다. 오늘날과도 크게 다를 바 없는 거래 풍경이다. 주제는 소박하나 명암 표현을 통한 입체 묘사가 탁월하다. 화가의 솜씨가 예사롭지 않음을 알 수 있다. 이 그림은 폼페이의 율리아 펠릭스라는 여성의 집

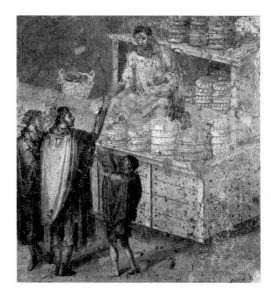

작자 미상, 〈빵 매대〉
서기 79년 이전, 폼페이 율리아 펠릭스의 집 출토 벽화, 나폴리 국립 고고학 박물관

에서 나온 것인데, 기록에 따르면 율리아는 가족으로부터 유산을 상속받아 꽤 부유하게 생활했다. 오늘날로 치면 부동산 임대업자라 할 수 있는 그녀의 집에는 다양한 일상의 풍경이 벽화로 장식되어 있었다. 당시 폼페이의 주택에는 풍경화가 가장 선호되는 장르로 그려졌지만 율리아는 일상의 주제를 더 선호했다. 그래서 언급한 그림 외에 가금류와 계란이 그려진 부엌 풍경 등 음식과 관련한 다른 그림도 볼 수 있다.

모자이크,
풍요로움을 축복받은 집

회화와 구별되는 2류 장르로 그리스에 도기 그림이 있었다면 로마에는 모자이크가 있었다. 로마에서 모자이크는 주택 바닥이나 젖기 쉬운 벽면 등을 장식하기 위해 제작되었다. 음식을 소재로 한 모자이크 가운데 지중해에서 잡히는 어류를 표현한 큰 모자이크 작품들이 인상적인데, 개중에는 음식을 다 먹어 치우고 남은 뼈와 찌꺼기를 표현한 모자이크도 있다. 이런 모자이크를 '아사로톤_{치우지 않았다는 의미}'이라 불렀다.

바티칸 미술관의 소장품인 〈더러운 바닥〉이 다양한 음식 쓰레기들을 풍성하게 표현한 아사로톤이다. 게의 발, 새의 다리, 동물 뼈, 콩 껍질, 소라 껍데기, 야채 자투리, 포도 가지 등이 널브러져 있고, 사람들이 사라진 이 공간에서 쥐 한 마리가 이 찌꺼기들로 풍요로운 만찬을 즐기고 있다. 오랜 시간 공을 들여 작은 돌을 섬세하게 짜 맞춘 모자이크의 주제가 쓰레기라는 사실이 아이러니하면서 유머러스하다.

식당 바닥을 이런 장식으로 꾸미면 그 집은 늘 풍요롭게 먹고 버리는 축복받은 집이라는 인상을 주었을 것이다. 기원을 따지면 헬레니즘 시기까지 거슬러 올라가는 아사로톤이 로마시대 내내 인기를 끌며 풍미한 데에는 로마의 '먹자 문화'가 한몫했을 것이다.

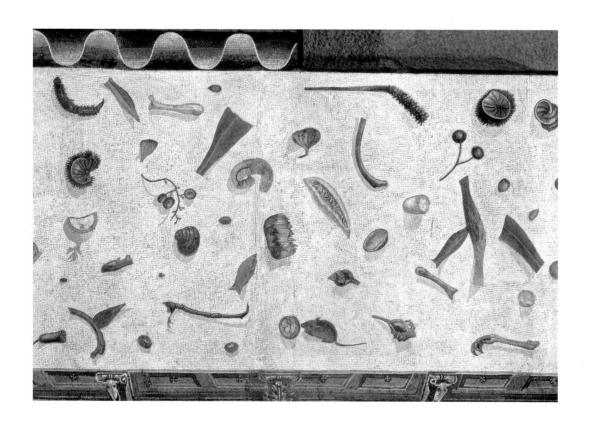

헤라클레이토스, 〈더러운 바다〉
서기 2세기, 모자이크, 바티칸 미술관

신이 먹는 음식,
신이 내린 음식

그리스 로마 신화에 나오는 가장 인상적인 음식은 뭘까? 신들의 음식인 암브로시아와 넥타르가 아닐까? 보통 암브로시아는 음식이고 넥타르는 음료라고 말하지만 경우에 따라서는 암브로시아도 음료처럼 언급될 때가 있다. 어쨌거나 이 음식들은 신들에게 젊음과 아름다움을 제공하는 비상한 힘이 있다. 유한한 인간이 먹게 되면 불사의 삶을 얻을 수도 있다고 한다.

암브로시아가 지닌 불사의 힘과 관련한 유명한 에피소드로는 '아킬레우스의 뒤꿈치' 일화가 있다. 아킬레우스의 어머니 테티스 여신은 자신의 어린 아들을 암브로시아로 적신 뒤 불을 통과해 불사의 삶을 얻게 하려 했다_{이승과 저승을 가르는 강 스틱스에 적셨다는 이야기도 있다.} 그

러나 남편인 펠레우스가 놀라서 말리는 바람에 테티스가 손으로 잡고 있던 발뒤꿈치만 불사의 능력으로부터 제외되었다. 아킬레우스는 결국 트로이 전쟁에서 발뒤꿈치에 화살을 맞아 죽게 된다.

영원한 굶주림과 목마름, 탄탈로스

탄탈로스의 에피소드도 암브로시아가 연관된 유명한 이야기다. 탄탈로스는 제우스의 아들로 성품이 거만한 사람이었다. 어머니가 신이 아닌 님프여서 신의 지위에 이르지 못했는데, 그래도 신들의 총애를 받아 올림포스의 만찬에 초대받곤 했다. 당연히 여기서 암브로시아와 넥타르를 먹어 그 또한 불사의 몸이 되었다. 그러나 이런 특별한 대우에 만족하지 못한 그는 암브로시아와 넥타르를 훔쳐 동료 인간들에게 나누어주었고 신들의 만찬 자리에서 있었던 비밀스러운 이야기를 함부로 발설했다.

심지어는 신들을 시험하고자 하는 생각에 '천벌을 받을 만한 음식'을 만들어 신들을 초대했다. 만찬에서 그가 대접한 음식은 자신의 아들 펠롭스를 죽여 만든 요리였다. 하지만 신들은 음식을 보자마자 그 재료가 뭔지 금세 알아챘고 당시 딸이 납치되어 시름에 잠긴 데메테르 여신만 몰랐다고 한다. 이에 분노한 제우스는 헤르메스에게 당장 탄탈로스를 지하 감옥인 타르타로스에 가두어 영원히 굶주림과 목마

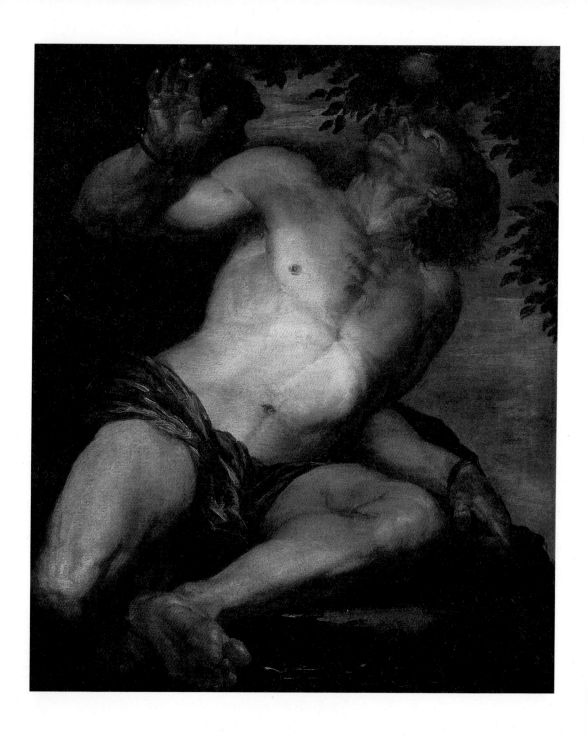

조아키노 아세레토, 〈탄탈로스의 갈증〉
1630~1640년대, 캔버스에 유채, 117×101cm, 오클랜드 아트 갤러리

름에 시달리게 하라고 명령했다.

이탈리아 화가 조아키노 아세레토Gioacchino Assereto, 1600~1649가 그린 〈탄탈로스의 갈증〉에 벌을 받는 탄탈로스가 생생히 묘사되어 있다. 화면을 가득 채우고 있는 것은 탄탈로스의 몸이다. 그의 발아래에서 연못 물이 찰랑이고 있고 그의 머리 위로는 가지에 달린 과일이 보인다. 신화에 따르면, 물은 탄탈로스의 목까지 차올랐다가 그가 마시려 하면 손이 닿지 않는 곳까지 빠져버린다. 또 과일을 따 먹으려 하면 나뭇가지가 위로 올라가 결코 배를 채울 수 없었다. 신들의 만찬에서 암브로시아와 넥타르를 먹고 불사의 몸이 된 그는 불행하게도 죽지도 못하고 영원히 고통을 당할 수밖에 없었다. 이런 점에서 암브로시아와 넥타르는 신성한 금기를 상징하는 음식물이라 하겠다.

신이 내린 선물,
올리브와 포도

꼭 그리스 로마 신화가 아니더라도 신화 일반은 우리에게 주어진 모든 게 다 신의 자비로운 선물이라고 말한다. 인간이 먹는 음식도 예외일 수 없다. 비록 암브로시아나 넥타르와 같지는 않을지라도 세상의 음식물은 인간에게 행복감, 에너지, 삶에 대한 의지와 열정을 가져다준다. 신의 선물임에 틀림없다.

신의 선물 중 그리스인들에게 특별히 소중한 게 있으니 바로 올리브와 포도다. 그리스는 산지가 많고 평야가 적다. 곡식을 재배하기에 그리 좋지 않은 환경이어서 올리브와 포도를 많이 기르게 되었다. 그리스인들의 주식이 빵, 올리브, 포도주라는 점을 생각하면 올리브와 포도에 대한 이들의 관심과 애정이 어떠할지 능히 짐작할 수 있다. 이것은 신화에도 그대로 반영되어 있다.

올리브와 포도 중에서 서양 신화 그림의 소재로 보다 많이 그려진 것은 포도흑은 포도주다. 올리브를 그린 그림은 상대적으로 적다. 올림포스의 열두 신 가운데 디오니소스가 포도 재배법과 포도즙 짜는 법을 발견했다. 그래서 포도주의 신이 되었다.

다른 어떤 신도 디오니소스처럼 특정한 음식물의 신으로 대대적으로 존경받지는 못했다. 제우스나 포세이돈이나 하데스는 천공, 바다, 명부 등 특정한 영역을 담당한 신이었고, 아폴론은 음악과 예언, 아테나는 지혜와 전쟁과 기술 등 특정한 능력과 행위를 담당하는 신이었다. 올리브가 아테나 여신의 나무로 통칭되지만, 그렇다고 아테나가 디오니소스처럼 올리브의 신으로 대대적으로 추앙받은 것은 아니다. 아테나를 그릴 때 올리브가 반드시 그려지는 것은 아니어도 디오니소스를 그릴 때에는 심지어 그의 측근과 수행원을 그릴 때에도 포도나 포도주, 아니면 포도 잎사귀를 반드시 그려넣었다. 조형의 측면에서도 포도나 포도주가 올리브보다 표현 효과가 좋은 소재였고 술과 관련된다는 점에서 정서적인 환기력도 컸다. 화가들로서는 즐겨 그리지 않을 수 없는 소재였다.

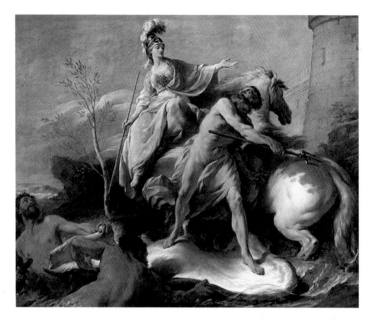

노엘 알레, 〈포세이돈과 아테나의 분쟁〉
18세기, 캔버스에 유채, 156×197cm, 파리 루브르 박물관

포도주와 디오니소스에 대해서는 공저자인 문국진 박사께서
뒤에서 상세히 설명하고 있으니 여기서는 올리브와 관련된 그림
을 살펴보자. 신화에 따르면, 오랜 옛날 아테네가 있는 아티카 지
역을 놓고 아테나와 포세이돈이 다툼을 벌였다. 도시를 누구 관
할 아래에 둘 것인가를 놓고 겨루다가 결국 사람들혹은 신들에게 판
단을 맡겼다고 한다. 프랑스 화가 노엘 알레Noël Hallé, 1711~1781의 〈포
세이돈과 아테나의 분쟁〉은 이 장면을 그린 것으로, 역동적인 화
면 구성이 인상적인 작품이다.

두 신의 겨루기에서 승자는 아테나였다. 그림에서 아테나 여신이 더 높은 위치를 점하고 있는 데에서 이를 확인할 수 있다. 아테나 왼쪽으로 올리브 나무가 있는 것은 아테나가 사람들로부터 환심을 얻은 이유였다. 아테나는 아크로폴리스 언덕에서 올리브 나무가 솟아나게 해 사람들의 지지를 받았다. 포세이돈도 사람들에게 선물을 제시했지만 별다른 환영을 받지는 못했다. 포세이돈의 선물은 아크로폴리스 암반에서 물이 솟아나게 한 것이었다 혹은 말을 선물로 주었다고도 한다. 포세이돈이 바다의 신인 까닭에 그가 준 물이 짜서 사람들이 지지를 철회했다는 이야기가 있다. 포세이돈의 오른쪽에 말이 보이고 그의 발아래에는 커다란 조가비와 물이 보인다. 바다에서는 누구도 대적할 수 없는 제왕이지만 민심을 얻는 데 실패한 그는 지금 실망한 눈초리로 아테나를 바라보고 있다. 포세이돈을 내려다보는 아테나의 표정은 반대로 여유만만이다. 그녀는 이제 자신의 이름을 이 도시에 내릴 것이다.

올리브의 신,
아테나

올리브의 신으로 아테나를 표현한 화가 중에는 르네상스 시대의 대표적인 거장 산드로 보티첼리Sandro Botticelli, 1445~1510도 있다. 보티첼리의 〈팔라스와 켄타우로스〉는 로렌초 디 피에르프란체스코

데 메디치의 궁전에 그의 또 다른 걸작인 〈프리마베라La Primavera〉와 함께 내걸렸던 그림이다. 왼편에 활을 든 반인반마 형상의 켄타우로스가 서 있고, 오른편에 무기를 든 아테나 여신이 서 있다.

팔라스는 아테나 여신을 부를 때 쓰는 별칭이다. 올림포스 신들이 기간테스거인족와 싸워 그들을 물리칠 때 아테나 여신은 기간테스 중 하나인 팔라스를 죽이고 그의 가죽을 자신의 방패에 붙였는데, 이후 아테나를 부를 때 팔라스 아테나라고 부르게 되었다. 아테나 여신은 손에 소지물인 창을 들고 있다. 그런데 이 창이 15~16세기에 유행했던 미늘창창과 도끼의 기능을 동시에 지닌 무기으로 그려진 게 이채롭다. 아테나 여신은 지혜의 여신으로 널리 알려져 있지만, 이 창이 시사하듯 전쟁의 신이기도 하다.

이런 소지물보다 우리 눈에 더 띄는 것은 예의 올리브 나무 가지다. 올리브 나무 가지가 그녀의 허리부터 가슴과 팔, 머리까지 휘감고 있는 데에서 우리는 그녀가 아테네의 수호 여신임을 다시금 확인하게 된다.

야만적인 켄타우로스를 지혜의 여신인 아테나가 장악한 그림의 내용으로 보아 그림의 주제는 야만과 어리석음에 대한 지혜와 이성의 승리로 요약될 수 있겠다. 이는 곧 르네상스의 승리, 피렌체의 승리를 의미한다. 아테나가 처녀 신이고 켄타우로스는 호색한이라는 점에서 이 그림의 주제를 욕정에 대한 순결의 승리로 보기도 한다. 아테나의 옷에 메디치 가의 상징인 서로 연결된 세 개의 고리가 그려져 있어 애초부터 메디치 가를 위해 그려진 그

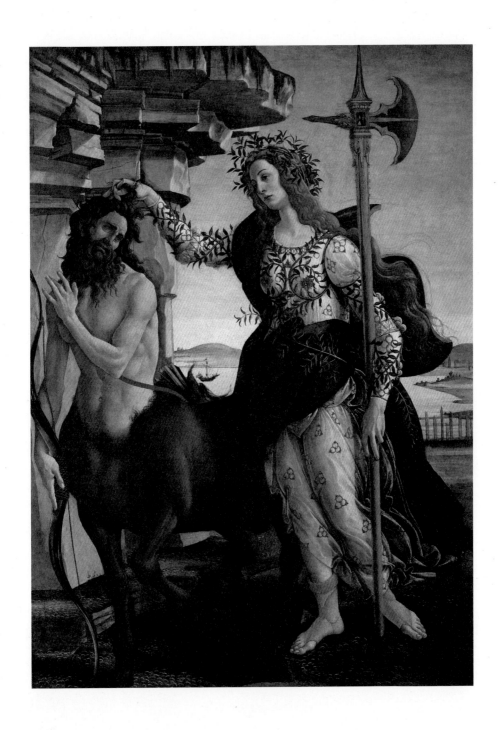

산드로 보티첼리, 〈팔라스와 켄타우로스〉
1482년경, 캔버스에 템페라와 유채, 207×148cm, 피렌체 우피치 미술관

림임을 알 수 있다.

어쨌거나 그리스 사람들이 올리브를 택한 것은 매우 지혜로운 선택이었다. 널리 알려져 있듯 올리브는 요구르트, 양배추와 더불어 서양의 3대 장수 식품으로 꼽힌다. 건강 식단으로 유명한 지중해 식단의 중요한 특징 중 하나가 올리브유를 많이 섭취한다는 것이다. 올리브유에는 혈중 콜레스테롤 수치를 낮춰주는 불포화 지방산이 풍부하다. 이렇듯 선택을 잘한 아테네는 지혜와 전쟁의 여신의 보호 아래 서양 문명의 깊고 너른 뿌리를 이뤘다.

헤라클라스가 탐낸 황금사과

포도와 올리브 같은 과일이 언급된 김에 하나 더 주의해 보면 좋을 신화 속의 과일이 '황금사과'다. 황금사과는 제우스가 헤라와 결혼할 때 대지의 여신 가이아가 선물로 준 것이다. 얼마나 맛이 좋은지 꿀맛 같고 먹기만 하면 온갖 병을 다 낫게 해주는 기막힌 보물이었다. 제우스는 이 사과를 땅의 서쪽 끝에 심어 헤스페로스샛별의 딸들인 헤스페리데스에게 지키게 했다. 그들에게는 잠들지 않는 용 한 마리가 주어졌다. 하지만 사과를 훔친 이가 있었으니 그가 바로 헤라클레스다.

헤라클레스는 자신의 힘으로는 도저히 황금사과를 훔칠 수 없

프레더릭 레이턴, 〈헤스페리데스의 정원〉
1892년경, 캔버스에 유채, 지름 169cm, 레이디 레버 아트 갤러리

자 하늘을 떠받치고 있던 거인 아틀라스를 찾아가 그를 설득해 그 대신 하늘을 온몸으로 떠받쳤다. 그러는 동안 아틀라스가 헤스페리데스들로부터 황금사과를 구해 헤라클레스에게 가져다주었다.

프레더릭 레이턴Frederic Leighton, 1830~1896의 〈헤스페리데스의 정원〉은 황금 사과가 커다란 나무가 되어 열매를 주렁주렁 맺은 가운데 헤스페리데스와 용이 그림에서는 뱀으로 그려져 있다이 나무를 지키고 있는 모습을 그린 그림이다. 헤스페리데스의 오락은 노래 부르기였다고 한다. 왼쪽의 여인이 류트를 타며 자장가를 부르고 오른쪽의 여인은 거의 잠들었다. 하지만 뱀은 나무를 칭칭 감은 상태에서 경계의 기색을 조금도 누그러뜨리지 않고 있다. 이렇게 달고 아름답지만 지극히 갖기 어려운 대상인 황금사과는 결국 우리의 궁극적인 욕망을 나타내는 상징물이라고 할 수 있다.

인간의 본능과 욕망,
신화 속 음식

'배부르고 등 따시면 그만'
이라는 말이 있다. 먹을 것이 우리 앞에 풍성히 쌓여 있는 모습을
보는 것만으로도 우리는 큰 만족감을 느낀다. 서양의 신화 미술에
서 이런 만족감의 이미지는 '풍요의 뿔'을 통해 표현되곤 했다.

풍요의 뿔은 '코르누코피아cornucopia'로 불리며, 라틴어 '코르누
코피아에cornu copiae'에서 왔다. 풍요의 여신 코피아의 뿔이라는 뜻
이다. 코르누코피아의 기원에 대해 그리스 로마 신화는 여러 갈
래의 다양한 이야기를 전하고 있다. 가장 대표적인 것이 제우스
의 유년 시절과 관련된 것이다. 어린 시절 제우스는 아버지 크로
노스에게 잡아먹힐 운명이었으나 어머니 레아의 기지로 곤경을
피할 수 있었다. 온 세상의 지배자였던 크로노스는 자기 자식이

자신의 권좌를 빼앗을까 봐 자식을 낳는 족족 잡아먹었다. 레아는 제우스를 낳은 뒤 제우스 대신 바위를 강보에 싸서 크로노스에게 먹임으로써 그를 감쪽같이 속였다.

그렇게 살아남은 어린 제우스가 자란 곳은 크레타 섬의 이다 산_{혹은 아이가온}이었다. 그를 돌본 존재들은 님프였는데_{멜리세우스 왕의 딸들이라고도 한다}, 그중 아말테이아가 그에게 매일 염소의 젖을 먹여주었다_{아말테이아가 염소였다는 이야기도 있다}. 어려도 워낙 힘이 좋았던 제우스는 어느 날 염소_{혹은 염소인 아말테이아}와 놀다가 염소의 뿔을 하나 부러뜨렸다. 그러자 그 뿔에 신성한 기운이 서리면서 온갖 과일이 끝없이 흘러나왔다. 마법 같은 풍요의 뿔이 생겨난 것이다.

풍요의 뿔,
코르누코피아

코르누코피아를 그린 서양화가들은 매우 많다. 신화의 주제를 즐겨 그린 화가들은 거의 한 번쯤은 그려봤다 해도 과언이 아닐 정도다. 17세기 플랑드르의 대가 루벤스_{Peter Paul Rubens, 1577~1640}만 해도 〈평화와 전쟁〉, 〈코르누코피아 곁의 케레스와 두 님프〉, 〈땅과 물의 결합〉 등 여러 점의 작품에 코르누코피아를 그려 넣었다.

〈평화와 전쟁〉은 외교관 역할까지 했던 루벤스가 영국과 스페인 사이를 중재하기 위해 영국에 갔다가 국왕 찰스 1세에게 선물

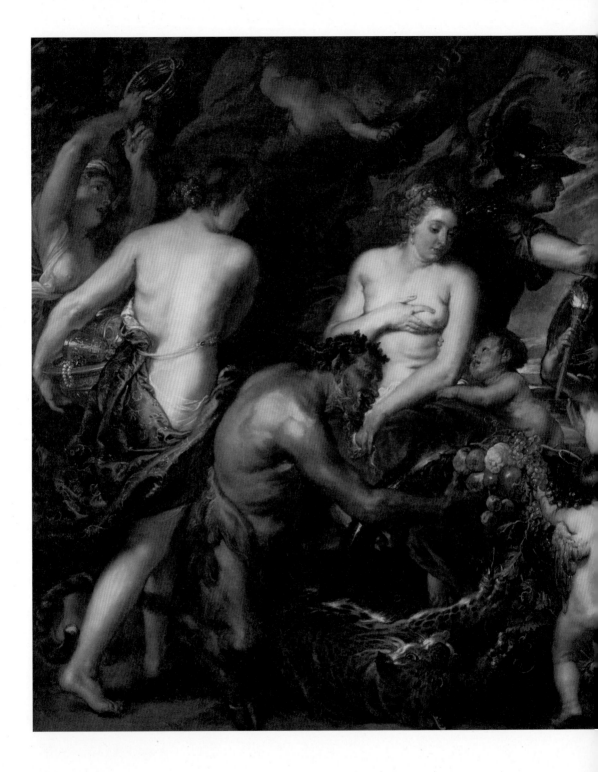

페테르 파울 루벤스, 〈평화와 전쟁〉
1629, 캔버스에 유채, 203.5×298cm, 런던 내셔널 갤러리

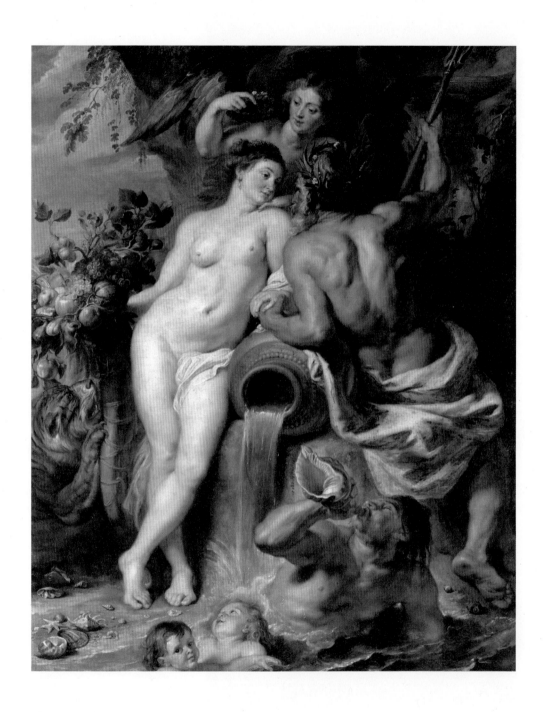

페테르 파울 루벤스, 〈땅과 물의 결합〉
1618년경, 캔버스에 유채, 222.5×180.5cm, 상트페테르부르크 에르미타슈 미술관

야콥 요르단스, 〈풍요의 알레고리〉
1623년경, 캔버스에 유채, 180×241cm, 벨기에 왕립 미술관

한 그림이다. 30년 전쟁의 참화를 지켜보면서 평화야말로 미래 세대의 풍요를 보장하는 유일한 길임을 역설하는 내용이 담겨 있다.

그림은 왼쪽 상단에서 오른쪽 하단으로 이어지는 대각선에 의해 두 공간으로 나뉜다. 왼편 하단은 평화요, 오른편 상단은 전쟁이다. 평화를 구성하는 화면은 디오니소스 축제의 모습에서 따온 것이다. 술과 즐거움과 해방의 상징인 디오니소스 축제는 서양 미술에서 평화나 낙원의 이미지로 즐겨 그려졌다.

맨 왼쪽에 디오니소스의 추종자인 마이나데스가 금은보화를 들고 온다. 무릎을 굽힌 사티로스는 먹음직스러운 과일을 한 아름 내놓는다. 그런데 과일들이 들어 있는 그릇이 바로 코르누코피아다. 이 풍요의 뿔로부터 달고 향기로운 열매들이 영원히 쏟아져 나올 것이다. 평화만 뿌리내린다면 모든 풍요는 영국 미래 세대의 것이다.

그림에는 다른 중요한 캐릭터들도 그려져 있다. 화면 중앙에서 약간 왼쪽으로 젖가슴을 쥔 평화가 보인다. 평화의 젖을 먹는 아기는 재물의 신 플루토스다. 부는 평화의 젖을 먹고 자란다. 횃불을 든 소년은 결혼의 신 히메나이오스, 날개 달린 아기는 에로스다. 두 신이 영국 소녀 둘과 다른 한 소년을 맛있는 과일 쪽으로 인도한다. 그들이 바로 미래 세대, 평화의 수혜자들이다. 오른쪽 전쟁의 영역에서는 광기 어린 군신 마르스가 덤벼들고, 복수의 여신 에리니에스가 그의 분노를 부채질한다. 하지만 걱정할 것 없다. 진정한 평화의 수호자인 아테나 여신이 이들과 맞서 싸

우기 때문이다. 이 그림은 전쟁만 피한다면 영국은 코르누코피아의 진정한 소유자가 될 것이라고 말하고 있다.

루벤스의 제자 야콥 요르단스Jacob Jordaens, 1593~1678도 갖가지 열매로 풍성한 코르누코피아를 그렸다. 그의 〈풍요의 알레고리〉에는 풍요를 상징하는 붉은 옷의 여인과 님프, 사티로스들이 그려져 있다. 뒤돌아선 누드의 여인은 님프가 분명하지만, 엉거주춤한 자세나 매우 사실적인 살과 체형의 표현에서 숲속의 님프라기보다는 현실의 여인을 보는 듯하다. 풍요의 여신 이미지도 왠지 후덕한 현실의 중년 여인을 떠올리게 해 전체적으로 신화와 현실이 뒤섞인 듯하다. 이런 현실감이 풍요를 향한 우리의 열망을 더욱 선명히 반영한다. 코르누코피아는 화면 왼쪽의 사티로스가 들고 있다. 얼마나 열매가 풍성하게 들어차 있는지 뿔을 들고 있는 것 자체가 매우 힘들어 보인다. 루벤스의 풍성한 표현을 이은 제자답게 화가는 이 풍요라는 주제를 넉넉한 붓놀림으로 형상화했다.

페르세포네가
먹은 석류

그리스 로마 신화에는 '호의를 가장한 악의'에 관한 이야기가 적잖게 들어 있다. 거기에 음식이 개입해 유명해진 에피소드가 '페르세포네의 석류' 이야기다. 페르세포네는 대지의 여신 데메테

르의 딸이다. 워낙 아름다워 지하의 신 하데스의 흠모를 받았는데, 이 폭군은 사랑에 눈이 어두워 그만 그녀를 납치해버렸다. 슬픔에 빠진 데메테르는 울며불며 딸을 찾아 온 세상을 헤맸다. 대지의 여신이 이렇듯 자신의 일은 내팽개치고 딸만 찾아 돌아다니니 땅이 황폐해졌다. 초목이 마르고 흉년이 들어 동물들마저 쓰러졌다. 사람들은 아우성을 쳤고 제사를 받지 못한 신들도 화가 났다. 그러자 제우스가 하데스를 불러 페르세포네를 돌려보내라고 요구했다.

제우스의 지시를 거부할 수 없었던 하데스는 페르세포네를 돌려보내겠다고 약속했다. 그러고는 지하에 내려와 페르세포네에게 떠나라며 석류 씨 세 알네 알이라고도 한다을 건넸다. 식음을 전폐하던 페르세포네는 보내주겠다는 말에 기뻐하며 받아든 석류 씨를 먹었다. 귀환한 딸과 만난 데메테르는 딸을 부여잡고 뛸 듯이 기뻐했다. 그런데 이상한 생각이 들어 혹시 지하의 음식을 먹은 게 있느냐고 물어보았다. 아니나 다를까, 페르세포네가 석류 씨를 먹었다고 이야기하는 게 아닌가. 데메테르는 거기서 다시 울음을 터뜨렸다. 지하 세계의 음식을 먹은 사람은 다시 지하 세계로 내려가야 했기 때문이다. 그래서 그 후로 페르세포네는 먹은 석류 씨 숫자에 따라 일 년에 세 달혹은 네 달은 지하로 내려가야 했다. 그때마다 딸을 그리워한 데메테르는 울며 세월을 보냈고 그 기간 동안 대지에서는 더 이상 농사를 지을 수 없었다. 그렇게 겨울이 생겨난 것이다.

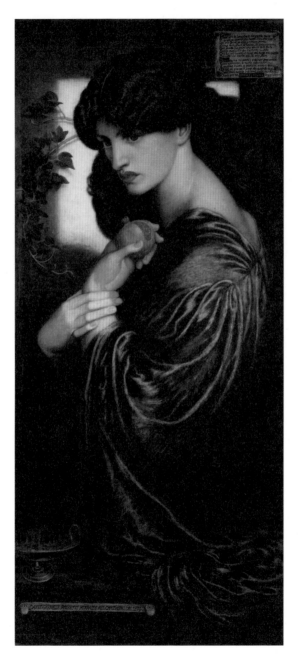

단테 가브리엘 로세티, 〈페르세포네〉
1874, 캔버스에 유채, 127×61cm, 런던 테이트 브리튼 갤러리

영국의 낭만주의 화가 단테 가브리엘 로세티Dante Gabriel Rossetti, 1828~1882는 그 운명의 주인공을 〈페르세포네〉라는 작품으로 표현했다. 그림 속의 페르세포네는 왼손에 석류를 쥐고 있다. 오른손으로 왼손 손목을 잡고 있는 모습은 먹고자 하는 충동을 억누르려는 내면의 의지를 반영한다. 그러나 신화는 그녀의 무의식적인 노력이 실패했음을 보여준다. 화가는 긴 고수머리에 우수 짙은 눈빛을 한 여인을 그림으로써 그녀의 아름다움과 그 아름다움으로 인한 비극의 도래를 섬세하게 드러냈다.

돼지로 변하는
마녀 키르케의 술

음식물을 매개로 '호의를 가장한 악의'를 보여주는 또 다른 유명한 사례가 '키르케의 술잔' 이야기다. 이 이야기는 트로이 전쟁의 영웅 오디세우스와 관련된 에피소드다. 영국 낭만주의 화가 존 워터하우스John William Waterhouse, 1849~1917의 〈오디세우스에게 술잔을 주는 키르케〉를 보면 화면 중앙에 술잔과 작대기를 든 여인이 보인다. 이 여인이 바로 마녀 키르케다. 키르케는 자신의 섬 아이아이아로 흘러들어온 사람들에게 마법 약을 탄 술과 음식을 먹여 돼지로 둔갑시켰다. 오디세우스의 부하들도 정탐을 나갔다가 그녀의 유혹에 걸려들어 돼지로 변해버렸다. 부하들을 찾아 나선

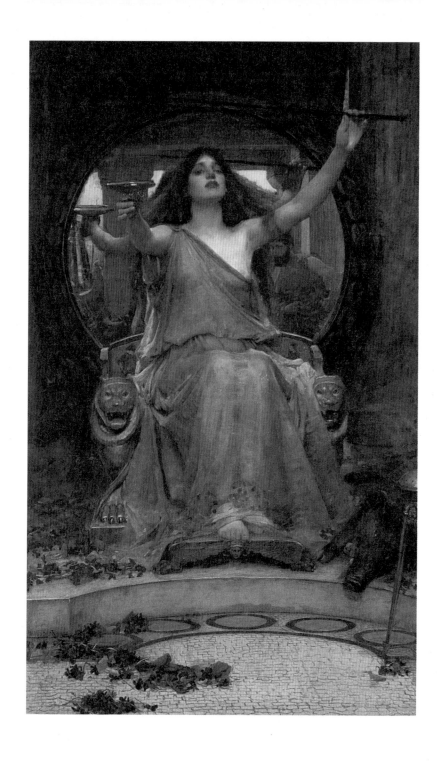

존 워터하우스, 〈오디세우스에게 술잔을 주는 키르케〉
1891, 캔버스에 유채, 149×92cm, 올덤 아트 갤러리

오디세우스가 이제 그녀와 일대일로 마주 선 것이다.

몸이 비치는 투명한 옷을 입은 키르케는 유혹과 파멸의 힘을 동시에 발산하고 있다. 그녀는 그 힘의 정수를 지금 오른손에 쥔 술잔에 담았다. 왼손에 든 작대기는 마술 지팡이로, 술을 먹은 사람을 이 지팡이로 치면 돼지로 변한다. 그녀의 발치에는 그렇게 해서 변신한 검은 돼지 한 마리가 누워 있고, 주변에는 마법 약의 재료로 쓰이는 약초들이 널려 있다. 키르케는 자신의 섬에 상륙한 오디세우스의 부하들을 먼저 돼지로 만들어놓고 이제 오디세우스에게마저 마법을 걸려고 한다.

화면 구성의 측면에서 흥미로운 점은 키르케 뒤에 둥근 거울이 있다는 것이다. 거울에는 왼편으로 멀리 오디세우스의 배가 비치고, 오른편으로 멈칫멈칫하는 오디세우스의 모습이 보인다. 그는 곧 키르케의 술잔을 받아야 할 당사자다. 오디세우스의 생김새는 화가 워터하우스의 자화상이라고 하는데, 이 같은 표현을 통해 화가는 이 주제를 남자 일반에게 다가오는 인생의 보편적인 유혹으로 전화시키고 있다. 지금껏 살아온 날을 돌아보면 화가도 이런 종류의 문제에 맞닥뜨려본 적이 있다는 이야기다.

유혹의 세기가 얼마큼이든 신화에서 오디세우스는 돼지가 되지 않았다. 그는 키르케와 맞닥뜨리기 전에 헤르메스의 도움으로 미리 마법 약의 힘을 무력화시키는 풀을 먹었기 때문이다. 마법 약에도 끄떡없는 데다 칼을 들고 자기에게 덤비기까지 하는 오디세우스에게 놀란 키르케는 결코 그에게 해를 끼치지 않겠다고 맹

세웠다. 그러고는 그에게 사랑과 좋은 음식과 행복한 거처를 제공했다. 호의 뒤에 악의가 있었으나 그것을 사죄하고 다시 호의를 베푼 것이다.

신화에 등장하는 음식에는 우리의 염원이나 소망, 금기, 호기심 같은 것이 담겨 있다. 그 바탕에는 살아남아야 한다는 우리의 원초적인 본능과 욕망이 자리하고 있다. 그런 점에서 신화의 음식을 그린 그림을 보는 것만으로도 우리는 우리 자신을 깊이 이해할 수 있다.

존재를 이어주는 생명의 끈,
어머니의 젖

"어머니 장롱에 갇혀 사시
네/아들 여섯 딸 둘 낳아 아랫배가 쭈그러진 여자/오동나무 지천인
뒷밭에 자식들 집 한 채/일으키려다 아랫도리 모래가 된 여자/……
/이젠 오동나무에 젖을 물리고 계시네/어머니 하얀 모시적삼, 젖을
철철 흘리네"

　이민화 시인의 〈장롱에 갇힌 어머니〉라는 시의 일부다. 시인은
아마도 어머니가 돌아가신 뒤 장롱에 있는 어머니의 흰 모시적삼
을 보고 이 시를 쓴 것 같다. 그리움에 사무친 시인이 어머니의
흰 모시적삼에서 본 것은 어머니의 젖이다. 시인에게 어머니는
본질적으로 희생자로 다가왔다. 그 희생의 원초적인 상징이 젖이
다. 어머니는 자식에게 젖을 물려 자기 몸을 내줌으로써 어머니

가 된다. 그러므로 인간이 태어나서 처음으로 먹는 음식은 결국 어머니의 몸이다. 젖을 먹는 행위가 가장 근원적인 희생제의 풍경인 셈이다.

그래서 젖은 단순한 음식물이 아니라 존재를 이어주는 생명의 끈이기도 하고, 존재를 영원히 품겠다는 사랑의 약속이기도 하다. 수다한 말로 사랑을 표현한다 하더라도 아기에게 젖 한 번 물리는 어머니의 행위보다 큰 울림을 줄 수 없다. 젖을 먹이는 행위에는 우리를 숙연하게 하는 무엇이 있다. 화가들이 이 주제를 그릴 때 드러내게 되는 정서의 가장 밑바닥에 있는 것도 이런 숙연함이다.

비르고 락탄스,
성모의 성스러운 젖

서양화에서 아기에게 젖 먹이는 그림의 가장 대표적인 주제는 '비르고 락탄스'일 것이다. 성모자상 가운데 성모가 아기에게 젖을 주는 그림을 일러 라틴어로 '비르고 락탄스Virgo Lactans' 혹은 '마리아 락탄스Maria Lactans'라고 한다. 이 주제는 여러 성모자 주제들 가운데에서도 오래된 편에 속한다. 현존하는 가장 오래된 것은 로마의 프리실라 카타콤에 그려진 서기 3세기경의 프레스코화다.

비르고 락탄스는 서유럽 화가의 순수한 창안물이 아니라 이집

트 미술에서 온 것으로 보인다. 고대 이집트 신화 속 태양의 신 호루스에게 젖을 먹이는 이시스 여신의 이미지가 그 원형일 것이다. 이 이집트 도상에서는 어린 호루스가 어머니 이시스의 무릎에 이집트 신관문자처럼 다소 뻣뻣하게 앉아 젖을 빨고 있다.

14세기에 들어 비르고 락탄스 도상은 서유럽에서 매우 활발하게 제작된다. 이는 이 무렵 유럽의 많은 교회들이 성모의 젖을 성유물로 보관하고 있다고 주장하기 시작한 것과 밀접한 관련이 있다. 한동안 '성모의 젖이 든 병'이 온 유럽에 다량으로 수입되었는데, 얼마나 많은 교회가 성모의 젖을 가지고 있다고 주장했는지 종교개혁가 칼뱅은 "성모가 젖소였더라면 한평생 그렇게 많은 젖을 생산하지 못했을 것"이라고 조롱 섞인 비판을 했다.

성모의 젖이 성유물로 인기를 끈 것은 당연히 성모의 젖에 거룩한 능력이 깃들어 있다고 믿었기 때문이다. 성모의 젖이 어떤 힘을 지녔는지 잘 보여주는 일화로는 '클레르보의 베르나르두스' 이야기가 유명하다. 시토회 소속 수도사로 클레르보에 대수도원을 세워 원장을 지낸 베르나르두스는 어느 날 성모 마리아 상 앞에서 기도를 하다가 놀라운 이적을 체험하게 된다. 성모의 가슴에서 젖이 뿜어져 나와 그의 입술을 적신 것이다. 이 이적으로 그는 지혜를 얻게 되었다고도 하고, 눈의 질병이 나았다고도 한다.

지혜의 상징인가,
종교적 외설인가

베르나르두스의 일화가 시사하듯 성모의 젖은 기본적으로 지혜를 상징한다. 아기가 젖을 먹듯 크리스천도 영의 양식을 먹어야 한다. 그것이 바로 지혜다. 이와 관련해 주목해볼 필요가 있는 작품이 르네상스의 대가 미켈란젤로Buonarrori Michelangelo, 1475~1564가 그린 〈세례 요한, 천사들과 함께 있는 성모자〉이다. 미완성인 이 작품의 중심에 성모가 그려져 있다. 성모는 한쪽 젖가슴을 드러낸 채 손에 책을 들고 있다. 성모의 무릎에 기댄 아기 예수가 손을 뻗어 책을 만진다. 책은 성서가 분명하다. 성서는 하나님의 말씀이고 모든 지혜의 원천이다. 이 책과 성모의 드러난 젖가슴은 서로 공명하는 이미지다. 그래서 아기가 엄마의 젖을 구하듯 그림 속의 예수는 성서를 향해 손을 뻗는다. 이런 상징성으로 인해 옛 유럽에서는 사도들에게 하늘의 지혜가 전해지는 것을 표현하기 위해 성모가 베드로와 바울 사도에게 젖을 먹이는 그림이 그려지기까지 했다.

미켈란젤로의 그림이 주제를 명료히 표현하기 위해 다소 딱딱하게 그려졌다면이 그림은 미켈란젤로가 스무 살 안팎의 아주 젊은 나이였을 때 그려졌다, 안드레아 솔라리Andrea Solari, 1470~1524의 〈녹색 쿠션의 마리아〉는 성모자상이기는 하지만 어머니와 아이의 살가운 정이 담뿍 느껴지는 그림이다. 젖을 문 아기 예수의 표정과 제스처도 자연스럽고, 엄마

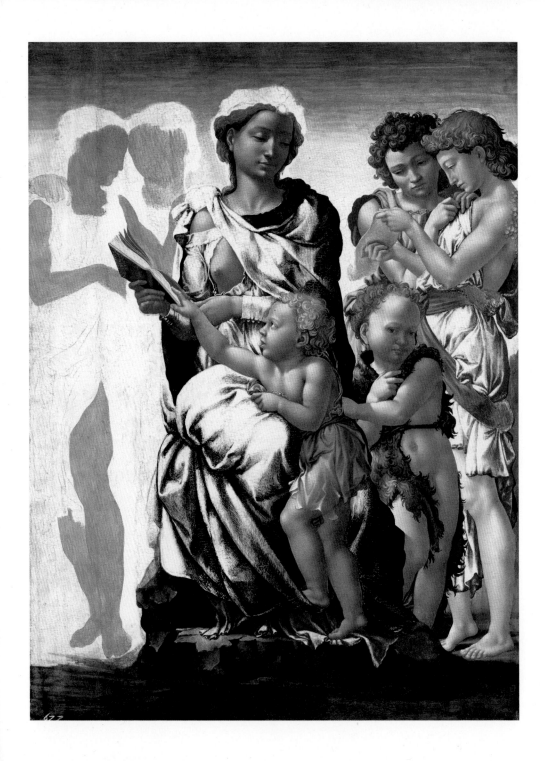

미켈란젤로, 〈세례 요한, 천사들과 함께 있는 성모자〉
1490년대 중반, 나무에 템페라, 105×76cm, 런던 내셔널 갤러리

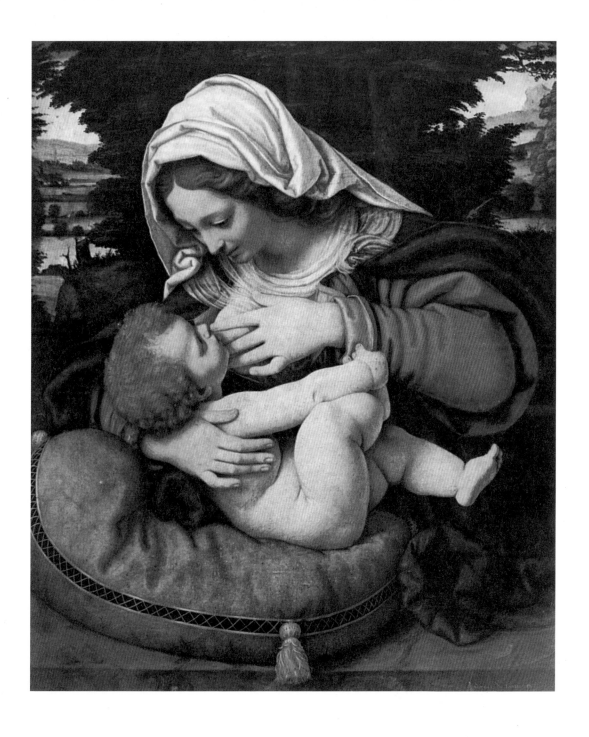

안드레아 솔라리, 〈녹색 쿠션의 마리아〉
1507~1510, 나무에 유채, 59.5×47.5cm, 파리 루브르 박물관

와 아기가 서로 눈빛을 교환하며 교감하는 모습도 생동감이 넘친다. 보는 이의 마음속에서 어머니에 대한 따뜻하고도 원초적인 기억이 되살아나게 하는 그림이다. 종교적인 메시지 이전에 모자 사이의 정을 느끼게 한다.

비록 성모의 수유가 주제라고는 해도 당시의 경건한 신앙인들에게 미켈란젤로와 솔라리의 그림에서처럼 성모가 노골적으로 가슴을 드러내는 것은 외설적으로 보였다. 그래서 16세기 중반에 열린 트렌트 종교회의에서 종교를 주제로 한 미술 작품에 등장하는 누드를 부도덕한 이미지라고 강하게 비판했다. 이런 비판적 입장에 동조하는 성직자들의 글이 다투어 나왔고, 결국 성모자상에서 비르고 락탄스 주제는 점차 사라지게 되었다.

젖을 먹이는
어머니의 행복감

이후 수유를 주제로 한 그림은 성화聖畵가 아니라 세속의 어머니와 아기를 주제로 하여 주로 그려지게 되었다. 일상의 평범하고 소소한 풍경을 회화의 핵심 주제로 다룬 19세기 프랑스 인상파 미술과 그 이후의 미술에서 이 주제를 담은 인상적인 작품들이 많이 쏟아져 나왔다.

인상파 화가들은 인물화에 여성을 특히 많이 그렸다. 인상파

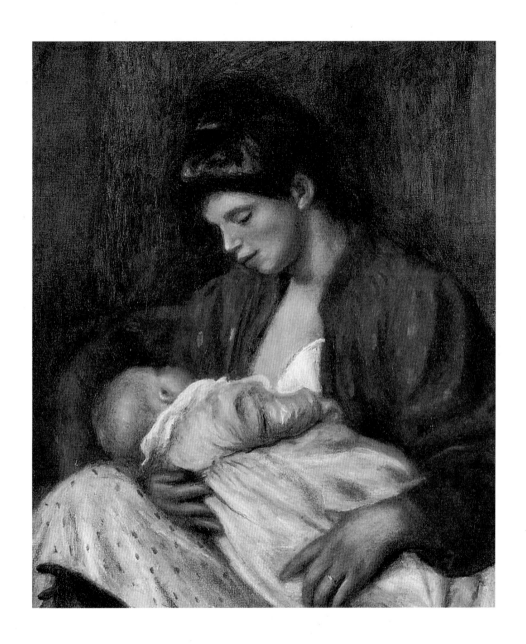

피에르 오귀스트 르누아르, 〈젊은 엄마〉
1898, 캔버스에 유채, 56×46.5cm, 개인 소장

화가들의 여성상은 대부분 당시 중산층의 넉넉함과 여유를 담은 화사한 여성상이다. 산업화에 따른 경제적 풍요의 꽃으로 그려진 이 여성들은 주로 책을 읽거나 신문을 보고 오페라를 감상하며 아이들과 즐거운 한때를 보낸다. 이 가운데 아이들과 즐거운 한때를 보내는 여성상은 르누아르가 유독 즐겨 그린 소재다. 그의 〈젊은 엄마〉는 아기에게 젖을 먹이는 젊은 여성을 그린 것으로, 수유가 얼마나 큰 행복감을 불러오는 경험인지 생생히 보여준다. 후기 르누아르의 수더분하고 다감한 붓놀림이 행복감을 관객에게 가감 없이 전달한다.

엄마가 앞섶을 풀어헤친 것을 보면 이제 막 아기에게 젖을 주려는 상황이거나 아기에게 물렸던 젖을 막 뗀 상황일 것이다. 그림이 건네는 느낌으로는 후자에 가까워 보인다. 아기를 바라보는 엄마의 시선에 만족감이 묻어나 있기 때문이다. 젖을 다 먹은 아기의 만족감이 엄마의 얼굴에 그대로 전해진다. 르누아르는 디테일한 표현에 매달리는 것을 좋아하지 않았기 때문에 이목구비나 옷의 디자인을 세세히 따져 그리지 않았다. 그 대신 어머니가 아이를 쓰다듬듯 정이 담긴 붓으로 대상을 반복해서 어루만졌다. 그렇게 그려진 그의 그림에서 우리는 모난 데 없이 따뜻한 엄마의 마음을 느낀다.

여성 화가가 포착한
어머니와 아기의 하모니

　　인상파 화가들이 인물화에 여성을 특히 많이 그렸다고 했지만 그림을 그리는 화가 중에도 여성이 여럿 있었다. 19세기 후반은 서양에서 여성 화가들이 본격적으로 배출되던 시기로, 인상파가 서막을 열었다 해도 과언이 아니다. 이 여성 화가들은 남성 화가들에 비해 어머니의 입장과 심리를 보다 실감나게 드러낸다는 점에서 우리의 눈길을 끈다.

　　미국 화가 메리 스티븐슨 커샛Mary Stevenson Cassatt, 1844~1926의 〈아기에게 젖을 먹이는 루이즈〉를 보면 화가의 시점과 시각 자체는 남성 화가들에게서 찾아보기 힘든 것이다. 남성 화가들은 앞에 소개한 그림들에서 보듯 엄마의 얼굴에 초점을 맞춰 그리는 경우가 많다. 화가가 부지불식간에 아기의 시선을 자신의 시선과 동일시하기 때문이다. 아기가 젖을 먹으며 보게 되는 것은 엄마의 얼굴이다. 반면 커샛은 아기의 얼굴을 보다 부각시켜 그렸는데, 이는 화가가 엄마의 시선을 자신의 시선과 동일시했기 때문이다. 젖을 먹으며 엄마가 보는 것은 아기의 얼굴이다. 그래서 관객은 아기가 젖을 먹으며 순간순간 느끼는 감정을 엄마의 시선으로 계속 좇게 된다. 꼼지락거리는 발가락, 부지런한 입놀림, 그때마다 리듬감 있게 들려오는 아기의 숨소리가 실제 눈앞에서 벌어지는 양 생생히 연상된다.

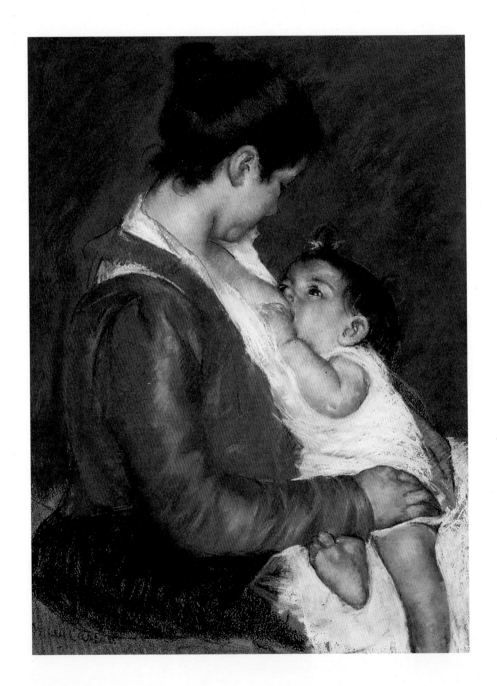

메리 스티븐슨 커샛, 〈아기에게 젖을 먹이는 루이즈〉
1898, 종이에 파스텔, 퐁다시옹 로 르 티에르 몽드

아이러니한 점은 커샛은 결혼을 한 적이 없다는 사실이다. 어머니로서 삶을 살아본 적이 없었다. 하지만 그녀의 예술에서 평생 가장 중요한 주제는 어머니와 아이였고, 특히 말년으로 갈수록 이 주제는 더 많이 그려졌다. 결혼을 하지 않았어도 그녀는 여성으로서 본능적으로 모성을 느끼고 표현할 줄 알았다. 그 감성으로 남성 화가들로 득시글한 화단에서 자신의 시각이 얼마나 독보적이고 가치 있는 시선인지 또렷이 보여줄 수 있었다. 덕분에 남성 관객들도 젖을 먹이는 어머니의 마음을 보다 잘 느끼고 이해할 수 있게 되었다. 아름다운 하모니를 유도하는 그림이 아닐 수 없다.

음식 풍자,
욕망의 빈틈을 공격하다

음식은 가장 원초적인 욕
망의 대상이다. 먹지 않고 살 수 있는 사람이 어디 있으랴. 자연
히 화가들은 음식물 혹은 음식과 관계된 상황을 그려 우리의 삶
과 사회를 풍자하곤 한다. 우리의 욕망은 가장 직접적인 풍자의
대상이다. 풍자의 사전적 정의가 '남의 결점을 다른 것에 빗대어
비웃으면서 폭로하고 공격하는 것'이라는 점에서 알 수 있듯 욕망
이 과도해질수록 인간은 쉽게 결점을 노출한다. 음식처럼 우리의
욕망을 작동시키는 것을 그려놓고 욕망의 주체가 보여주는 빈틈
을 공격하면 그것을 보는 관객은 절로 입가에 미소를 짓게 된다.

참을 수 없는
인간의 이중성

　17세기 화가 야콥 요르단스Jacob Jordaens, 1593~1678의 〈사티로스와 농부〉가 그런 그림 중 하나다. 이 그림의 주제는 유명한 이솝 우화를 바탕으로 한 것이다.

　어느 추운 겨울 날, 깊은 숲에서 사티로스 한 마리가 방황하는 나그네를 만났다. 나그네는 거의 얼어 죽을 지경이었다. 그를 불쌍히 여긴 사티로스는 나그네를 자신의 집으로 데려갔다. 나그네는 얼마나 추웠던지 곱은 손을 입김으로 호호 불며 사티로스의 뒤를 따라갔다. 그 이유가 궁금했던 사티로스는 나그네에게 지금 무얼 하느냐고 물었다. 나그네는 손을 녹이기 위한 거라고 설명했다.

　집에 당도한 사티로스는 따끈따끈한 수프를 끓여 나그네에게 대접했다. 그러자 나그네가 또 연신 입김을 불어대며 수프를 먹었다. 그 모습이 기이했던 사티로스는 또 왜 그러냐고 물었다. 나그네는 수프가 뜨거워 식혀 먹으려고 입김을 부는 거라고 답했다. 이야기를 듣자마자 사티로스는 화를 내며 나그네를 집에서 쫓아냈다. 어떻게 한 입으로 더운 바람도 내고 추운 바람도 낼 수 있느냐는 것이었다. 사티로스가 보기에 그것은 한 입으로 두말을 하는 것과 다를 바 없었다. 사티로스는 인간의 그런 이중적인 행동을 참을 수가 없었던 것이다.

　그림에서 사티로스는 친한 농부 가족 앞에서 자신이 만났던 나

야콥 요르단스, 〈사티로스와 농부〉
1620∼1621년경, 캔버스에 유채, 174×205cm, 뮌헨 알테 피나코테크

그네 이야기를 하고 있다. 농부 가족은 듣고 보니 그렇다며 사티로스의 경험담을 재미있다는 듯 경청하고 있다. 그러는 동안에도 농부 등 뒤의 아이는 뜨거운 감자로 보이는 먹을거리에 호호 입김을 불어댄다. 사티로스가 뭐라 그러거나 말거나 하는 표정이다. 마치 인간의 이중성은 타고난 것이요, 어쩔 수 없다고 말하는 것 같다. 따지고 보면 행위 자체로는 이중적으로 보이지만 내용상으로는 그게 아닌 경우가 있고, 겉으로는 일관되어 보여도 속으로는 이중적인 경우가 있다. 중요한 것은 내적 진실이며 진정으로 이중적인 것이 무엇인지 구별할 줄 아는 능력이다.

사티로스가 농부 가족과 대화를 나누는 그림의 장면은 이솝 우화에는 나오지 않는다. 화가가 임의로 이솝 우화와 당대 플랑드르 지방의 농가 이미지를 뒤섞어 그렸다. 이솝 우화의 비판 정신을 당대 자신들의 삶을 비춰보는 거울로 삼고 싶어 표현한 것이라 하겠다. 요르단스는 이 주제를 매우 좋아해서 이 주제로만 모두 열 점이 넘는 그림을 그렸다.

끝없는 나태와 지루함, 게으름뱅이의 천국

천국의 풍경을 상상할 때 사람들은 산해진미가 넘쳐나는 모습을 떠올린다. 천국이야말로 맛있는 음식을 돈 걱정 없이 마음껏

먹을 수 있는 곳이 아니겠는가. 특히 굶주림이 일상이었던 옛 사람들에게 천국은 무엇보다 음식이 넘쳐나는 곳이어야 했다. 하지만 옛 화가의 그림 중에서도 그런 곳이 과연 천국일지 의문을 제기하는 그림이 있다. 브뢰헬이 그린 〈게으름뱅이의 천국〉을 보자.

그림 가운데쯤에 나무 한 그루가 있다. 그 아래에 남자 셋이 누워 있다. 왼쪽으로는 낮은 지붕이 보이는데 그 아래에 투구를 쓴 남자가 엎드려 있다. 언뜻 봐서는 한가한 마을 풍경 같다. 하지만 자세히 보면 구석구석 의아스러운 장면이 적지 않다. 나무에 둥그런 식탁이 모자의 챙처럼 걸려 있는 것도 그렇고, 지붕에 빵이 널려 있는 모습도 이채롭다. 돼지가 허리에 칼을 꽂고 다니거나 다리만 삐죽 나온 계란이 윗부분에 스푼 같은 것을 얹고 다니기도 한다. 과연 무엇을 그린 그림일까?

그림의 배경은 중세 유럽에서 전승으로 내려온 상상의 나라 코케인Cockaigne, 코케뉴이다. 강은 와인이요, 집들은 케이크와 보리사탕으로 만들어져 있고, 거리는 빵으로 뒤덮여 있는 곳이다. 가게에서는 아무에게나 공짜로 물건을 나누어주고, 구운 거위가 이리저리 돌아다닌다. 하늘에서는 버터를 바른 종달새가 만나manna처럼 떨어져 먹을 것을 피하기가 비 피하는 것만큼이나 힘들다. 진짜 아무 일 안 하고도 잘 먹고 잘살 수 있는 환상의 나라가 바로 코케인이다. 힘겨운 노동과 굶주림으로 고생한 중세 유럽인들의 꿈과 소망이 절절히 담겨 있는 이상향이 아닐 수 없다.

문제는 이런 나라에서는 사람들이 게을러지지 않을 도리가 없

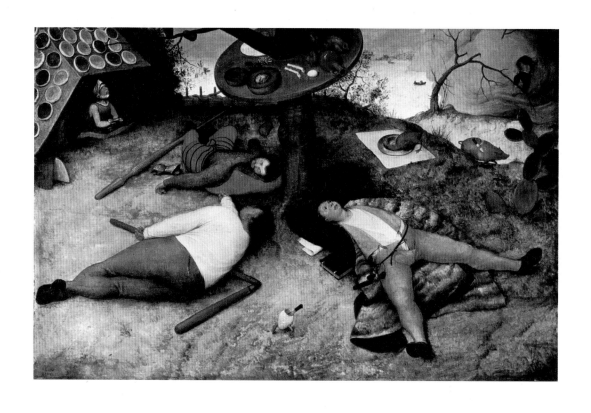

피테르 브뢰헬, 〈게으름뱅이의 천국〉
1567, 나무에 유채, 52×78cm, 뮌헨 알테 피나코테크

다는 것이다. 브뢰헬은 바로 이 점에 초점을 맞춰 그렸다. 먹을
것이 풍성한 나라이므로 음식이 화려하게 쌓여 있는 모습을 그
릴 수도 있었고, 사람들이 즐겁고 행복한 표정으로 둘러앉아 배
가 터지도록 먹는 모습을 그릴 수도 있었다. 하지만 브뢰헬은 그
런 장면보다는 그저 땅에 누워 빈둥빈둥 시간을 보내는 사람들을
그렸다. 그들에게는 모든 게 무료하고 그들은 모든 것에 지쳐 있
다. 끝없는 나태와 무관심과 지루함 속에 살아가고 있다. 배부름
과 풍요가 꼭 행복을 보장해주는 것만은 아니라는 사실을 브뢰헬
의 그림은 위트 있게 드러내고 있다.

성직자의 가면을 쓴
탐욕스런 도둑들

이상향에서는 지쳐 먹지 못할 만큼 먹을 게 많지만 현실에서
는 늘 굶주리는 사람이 있기 마련이다. 가난한 사람 편에 서서 그
들을 먹이고 위로해야 할 대표적인 사람들이 성직자들이다. 그러
나 성직자들 가운데에는 자기 잇속만 챙기기에 바쁜 사람들이 있
다. 그런 사람들을 고발한 그림이 러시아 화가 바실리 페로프_{Vasily}
Grigorevich Perov, 1833~1882의 〈수도원 식당〉이다.

수도원 식당은 지금 꽤 북적인다. 성직자들이 식사를 하고 있
는 중에 일군의 사람들이 식당으로 몰려들었다. 가장 눈에 띄는

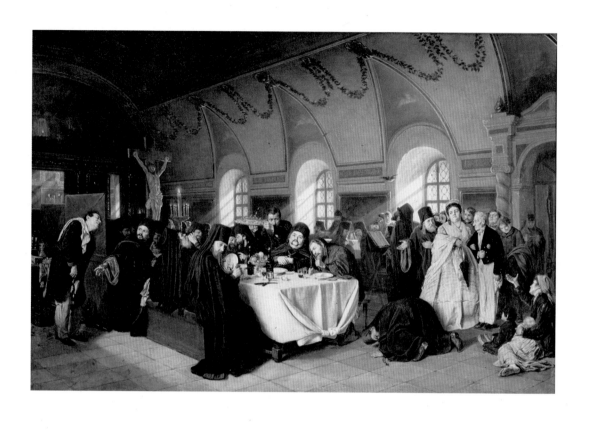

바실리 페로프, 〈수도원 식당〉
1865~1876, 캔버스에 유채, 84×126cm, 상트페테르부르크 러시아 미술관

부분은 덩치가 좋은 젊은 여인과 그녀의 나이 든 남편이다. 차림 새로 보아 여인은 돈이 많은 집안의 딸인 듯하고 남편은 관료로 보인다. 당시 러시아에서는 돈과 권력을 유지하기 위한 정략결혼이 흔했으니 이들 또한 그런 혼인을 한 사람들인 듯하다. 돈이 많은 이 부부는 교회의 후원자들이다. 이렇듯 넉넉한 후원자들이 있어 성직자들이 풍성한 만찬을 즐길 수 있다. 비단으로 만든 옷을 입고 기름진 음식을 먹는 성직자들은 세상의 시름과는 아무 관계가 없어 보인다. 피둥피둥 살찐 모습의 성직자가 있는가 하면, 까다로운 표정의 성직자도 있다. 모두 탐욕, 교만, 이기심, 질시 등 악덕의 상징들이다.

그러나 이들도, 이들의 후원자 부부도 오른편 하단의 가난한 노파에 대해서는 아무 관심이 없다. 노파가 손을 뻗어 적선을 호소하지만 화면 어디를 돌아봐도 보이는 것은 거대한 무관심이다. 아무도 노파에게 자비를 베풀 것 같지 않다. 하릴없이 공중에 떠 있는 노파의 손이 가리키는 방향을 따라가보면 십자가에 달린 예수상이 보인다. 예수는 노파에게 사랑과 자비를 베풀고 싶을 것이다. 하지만 둘 사이에 가득 들어찬 배부른 성직자들이 예수의 사랑이 노파에게 이르는 것을 방해하고 있다. 그들은 신의 이름을 빌려 자신들의 욕심만 채우는 탐욕스런 도둑들이다. 그 한심한 모습에 지쳤는지 예수는 눈앞의 성직자들을 외면하고 있다. 페로프의 그림에는 이처럼 당대 러시아 교회에 대한 노골적이고 직접적인 비판이 선명히 담겨 있다.

전쟁보다 위험한
도덕적 타락

만찬 장면을 이용해 현실을 비판한 또 다른 걸작으로 프랑스 화가 토마 쿠튀르Thomas Couture, 1815~1879가 그린 〈로마인의 타락〉이 있다. 이 그림은 로마시대를 배경으로 하고 있지만 비판의 화살은 당대를 향하고 있다. 고대 로마의 시인 유베날리스는 "로마에서 전쟁보다 더 잔인했던 것은 악덕이다"라는 말을 했다. 바로 이 그림이 파헤치고자 한 주제이다.

로마가 왜 멸망했는지를 따지자면 원인은 여러 가지가 있을 것이다. 정치적인 불안정, 게르만 민족의 압박, 인구의 감소, 시민적 이상의 결여, 도덕적 타락 등이 모두 주요 원인으로 꼽힐 수 있다. 쿠튀르가 주목한 것은 이 가운데에서 도덕적 타락이다.

그림의 로마인들은 지금 흥청망청 취해 있다. 밖이 환한 대낮임에도 일할 생각일랑 아예 하지 않고 그저 먹고 마시는 일에, 욕망에 몸을 맡기고 있다. 심지어 조각상을 붙잡고 술을 먹이려는 사람도 있다. 이 조각상들은 법과 질서의 상징 같은 것이다. 조각상들의 표정을 보면 더 이상의 인내는 없을 것 같다. 이렇게 타락한 무리에게는 그에 상응하는 역사의 벌이 있을 뿐이다. 조각상들과 마찬가지로 그림의 맨 오른쪽에 있는 철학자 두 사람도 책망의 눈초리로 타락한 로마인들을 쏘아본다. 현실의 법과 질서는 스러졌을지 모르나 역사의 정의는 살아 있다. 이렇듯 취해 깨어

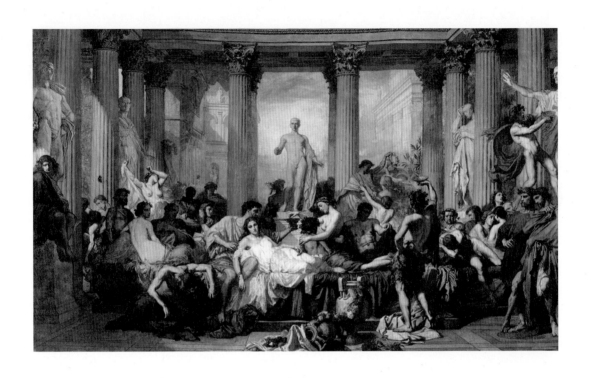

토마 쿠튀르, 〈로마인의 타락〉
1847, 캔버스에 유채, 472×772cm, 파리 오르세 미술관

나지 못한다면 로마의 멸망은 불가피하다. 결국 로마는 내부로부터 무너져 내리고 말았다.

화가는 이 그림이 단순한 과거의 이야기를 전하는 게 아니라 현재에 대한 경고가 되기를 원했다. 급진적인 자코뱅 파의 일원이자 공화주의자였던 화가에게 7월 왕정으로 불리는 이 시기의 지배체제는 크게 못마땅했다. 지배계급 사이에서 끊임없이 스캔들이 발생해 그 타락이 로마를 멸망으로 이끈 고대의 타락과 별 차이가 없어 보였다. 그래서 화가는 고대의 문란한 연회에 빗대 프랑스가 당면한 위기를 경고했다. 결국 이 그림이 그려진 1년 뒤 2월 혁명이 일어나 7월 왕정은 그대로 무너져 내렸다.

Part 2

법의학자의 풍미 감각 갤러리

욕망과 죽음의 코드로 보는
음식물 정물화

Sensation Flavor Gallery

풍미 감각 갤러리 1

오감이 만든 걸작

함께 식사하면 대화를 할 수 있어
천천히 먹게 되고,
또 즐거운 대화로 식사 시간은 더욱 풍성해진다.
식사는 단지 영양을 보충하는 것으로만
여겨서는 안 되고
정서적 효과가 함축된 식사라야 가치가 높아진다.

———————

인간의 감각에 의해 탄생한
맛의 예술

인간이 삶을 영위하기 위한 3대 기본 요소로 의식주를 꼽게 된다. 그중에서도 먹는 것은 사람의 생존을 위해서는 필수적이다. 인류는 수세기 동안 식량을 구하고 식품의 질을 향상시키기 위해 많은 노력을 해왔다. 즉 초창기 인간들은 먹을거리를 구하기 위해 떠돌아다니다가 정착해 농사를 짓고 식량을 생산하기 시작하고 그 질과 양을 향상시키기 위해 끊임없이 노력했다.

이렇게 해서 구해낸 음식은 이 맛 저 맛 따져 먹을 수도 있지만 맛과는 무관하게 즐겁게 먹을 수도 있다. 그렇기 때문에 사람마다 이를 경험하고 평하는 관점이 달라 아마도 음식의 맛을 일률적으로 논하는 문제는 그리 쉽지 않을 것으로 생각된다. 하지만

누구에게나 절대적으로 필요한 생존의 바탕이 된다는 관용성을 지니기도 한다.

세상 만물의 본질은 화학물질로 구성된다. 음식의 본질은 물, 탄수화물, 단백질 및 지방이 99퍼센트이고 나머지 성분은 극히 일부다. 따라서 음식은 조리하는 방식에 따라 겉모습과 맛이 달라지지만 본질은 같다고 할 수 있다. 갖은 양념과 조리법으로 모양과 형태는 달라진다 해도 성분은 거기서 거기인 것이다. 이때 먹는 사람이 즐거우면 곧 일품요리가 되기에 문제는 사람의 감각에 달려 있다.

그래서 음식은 대중적 보편성을 띠는 주제이기 때문에 이에 관여되는 분야도 다양하다. 맛의 정체를 밝히는 데에는 과학적 분석을 요하게 되며, 맛의 진가를 논하는 데에는 아무래도 문화예술적인 평에 기대지 않을 수 없기에 접근 방법이 이렇게 다양한 분야도 별로 없을 것으로 생각된다.

화가들은 음식의 맛을 어떻게 표현했을까

나처럼 음식을 건강 유지라는 의학적인 차원에서 맛과 건강의 해법으로만 생각하는 사람으로서는 전혀 다른 분야에서 활동한 화가들이 음식의 맛을 어떻게 표현했는지에 호기심을 갖지 않을

수 없다. 화가들은 자연의 섭리가 담겨 있는 음식의 깊은 속내를 어떻게 관찰하고 그 맛을 어떻게 이해했을까?

음식을 먹을 때 혀 뒤로 코와 연결된 작은 통로를 통해 냄새 물질이 휘발되어 느끼는 내음은 여러 가지 맛의 실체가 된다. 그래서 감기와 비염으로 코막힘이 야기되면 음식의 다양한 맛은 사라지게 되고, 코를 막고 먹으면 맛은 감소되어 희미해진다. 음식을 먹을 때 입에서 코로 올라가는 공기를 차단해도 맛은 사라진다. 작은 통로로 휘발되는 극히 미량의 냄새 물질이 그렇게 생생하고 다양한 맛에 크고 작은 영향을 미치는 실체가 되는 것이다. 이는 마치 호르몬 물질이 미미한 양으로도 우리 몸의 건강을 좌우하는 것과 같다.

그렇다고 음식의 맛이 단지 미각과 냄새에 의해서만 좌우되는 것은 아니다. 맛은 음식을 섭취할 때 느끼는 감각의 총합으로 이루어진다. 그중 냄새는 극히 미량으로도 맛에 영향을 미치며, 이 외에도 분위기, 취향, 심상, 감정 등에 의해서도 영향을 받는 것이 음식의 맛이다. 그래서 최근에 와서는 단순히 맛이라는 용어 대신에 풍미라는 용어를 쓰는 일이 많다.

풍미에 가장 직접적인 영향을 미치는 것은 아무래도 미각과 후각이다. 미각에 작용한 냄새는 시각, 촉각, 청각 등과는 작용하는 기전이 다르다. 이 감각들에서 지각되는 것은 지적 중추인 대뇌 신피질을 거치는데 미각에 작용한 냄새는 다른 감각들과 달리 직접 감정의 중추인 대뇌변연계의 편도체로 전달되기 때문에 지각

으로 느끼기 전에 감정의 변화를 먼저 일으키게 된다. 따라서 미각과 결합되는 냄새 물질은 풍미로 인한 감성적 변화를 가장 빠르게 느끼게 한다.

인간의 욕망과 필요에 의해
탄생한 요리법

인류 역사에서 가장 위대한 발명이라 할 수 있는 것은 음식과 더불어 그 음식을 요리하는 방법이다. 특히 불을 이용해 요리하는 것은 단순히 불로 날것의 재료를 가열해 물리적 속성을 바꾸는 것만이 아니다. 인류의 생활이 개선되고 문화가 발달할 수 있는 모든 기반의 원동력으로 작용한 문화적 행위로, 인류의 정체성을 규정하는 중요한 요소인 인류 진화의 불꽃이 되었다. 먹을거리마다 나름의 맛이 배어 있어 그 맛을 잘 느낄 수 있다고 해도 이제 요리 방법이 발달하다 보니 무엇을 먹느냐보다 어떻게 먹느냐를 더 중요시하게 되었다. 또 아무리 맛있는 음식을 먹어도 맛은 점차 평범해지게 마련이고, 평범해지다 보면 더 자극적인 것을 찾게 된다.

앞서 말했지만, 음식의 맛을 느끼는 일은 혀의 미각 단독으로만 가능한 것이 아니라 코와 눈, 그리고 귀와 피부 등과 같은 감각도 동원되어 이루어지기 때문에 음식을 요리할 때 만나는 냄새

211

와 감촉, 먹음직스럽게 보이는 모양, 심지어는 주변 분위기와 그 곳에서 들리는 소리에 의해서도 영향을 받게 된다. 그래서 더욱 만족스러운 음식을 만들기 위해 탄생한 직업이 요리사다. 오늘날 요리사는 요리 전반에 걸쳐 재료를 선별하고 조리하고 보관하는 일을 비롯해 손님들의 반응과 선호 등을 토대로 다른 음식을 개발하는 등 요리의 모든 과정을 담당하고 있다.

요리사가 하는 일 전부를 한 장의 그림으로 표현하기란 매우 어려운 과제다. 하지만 그것이 발전한 과정, 특히 먹을거리를 선별하는 장면을 표현한 작품과 날것의 먹을거리를 불로 익혀서 인간의 욕망과 필요를 위해 요리하는 장면을 담은 작품을 보면서 아직 설명하지 못한 내용을 보충하기로 한다.

화식火食의 시작, 그리고 인간의 진화

이탈리아 화가 베르나르도 스트로치Bernardo Strozzi, 1581~1644는 1620년 경부터 서민적인 주제를 풍부한 관능적 색채로 묘사하면서 북이탈리아에서 바로크 화가의 일인자로 활약했다. 스트로치가 그린 〈요리사〉라는 작품을 보면 당시의 요리사는 주로 여성이었던 것으로 보인다. 이 그림은 사냥에서 잡은 듯한 날짐승이 식용으로 적합할 것인지 여부를 가려내고 선별하는 장면을 표현했다.

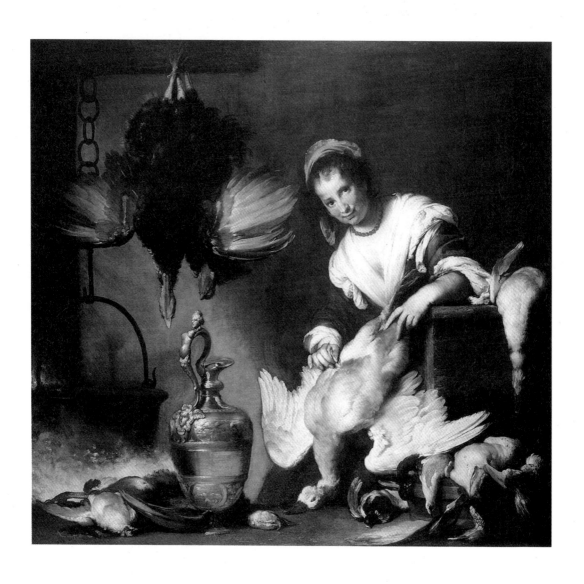

베르나르도 스트로치, 〈요리사〉
1625, 캔버스에 유채, 176×185cm, 제노바 필라초 로시 미술관

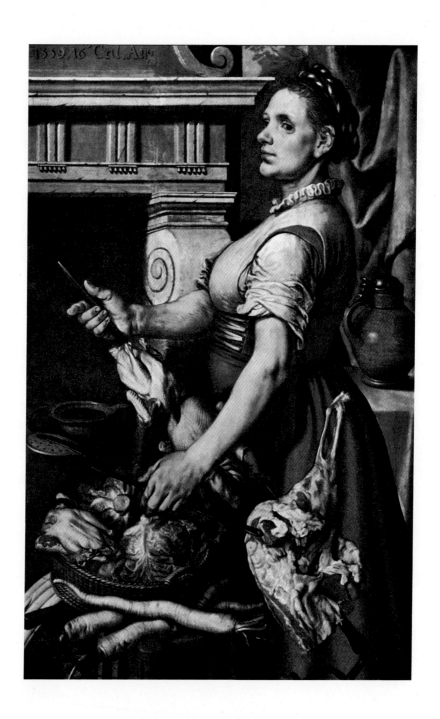

피테르 아르트센, 〈요리하는 여인〉
1559, 나무에 유채, 127×82cm, 벨기에 왕립 미술관

찬찬히 감상하다 보면 마치 인류의 역사에서 음식을 발견하기 위해 노력한 우리네 선조들의 노력을 환기시키는 듯한 느낌이 든다. 즉 지구상에 존재하는 천만 종이나 되는 생물을 수천 년이라는 오랜 세월을 두고 고르고 또 골라 다듬은 결과 25종의 작물이 우리가 일상적으로 먹는 먹을거리가 되었다는 사실을 되새기는 것 같다. 이 그림의 요리사도 시간이 얼마나 걸리든 간에 눈앞에 있는 먹을거리를 세밀히 확인해서 최상급 재료를 엄선하겠다는 노력을 미소로써 드러내고 있다.

아르트센은 네덜란드 마니에리즘을 대표하는 화가 중 한 사람으로, 농민과 가정부를 대상으로 풍속화를 그리다가 두 가지 요소를 혼합한 부엌 그림을 많이 그렸다. 그의 작품 〈요리하는 여인〉을 보면 체격이 당당한 여인이 채소를 다듬고 날짐승의 고기를 잘라 꼬치에 끼워서 그것을 불로 조리하기 위해 손으로 쥐고 있다. 이 그림은 인류의 역사로 보아 불을 써서 요리하면서부터 음식의 질이 좋아지고 소화의 어려움에서 자유로워져 신체와 소화기관, 소화효소에 변화가 일어나 익힌 음식이 에너지 효율을 높였음을 암시하는 듯한 인상을 받는다. 그뿐만 아니라 불로 먹기 좋게 조리한 음식은 뇌에 영양을 공급해 인간의 진화에 지속적으로 좋은 영향을 미쳤다는 점을 상기시키는 것 같다.

미식 문화,
고유한 풍미를 찾아서

2010년 프랑스 미식 문화가 유네스코 인류 무형 문화유산에 등재된 바 있다. 프랑스 음식이 세상에서 가장 맛이 있다거나 몸에 좋아서가 아니다. 프랑스인들은 자신들의 음식에 대해 "나와 이웃이 인생에서 가장 기억될 만한 일을 같이 즐기는 전통이 담긴 음식"이라고 표현했고, 이 내용이 받아들여진 것이다. 그만큼 고유의 풍미가 깃든 전통 음식이기 때문이었다.

풍미가 느껴지는 프랑스 식사 장면은 프랑스 화가 장 프랑수아 드 트루아Jean-François de Troy 1679~1752의 〈굴 점심식사〉와 〈사냥터의 점심〉에서 볼 수 있다. 트루아는 역사화가였던 아버지로부터 그림을 배우고 이탈리아에서 유학했다. 귀국한 후에는 아카데미 회원

이 되었고 파리 미술 아카데미 교수를 거쳐 1738년부터 로마의 프랑스 아카데미 원장을 지낸 프랑스의 대표 미술가다. 〈굴 점심식사〉는 루이 15세가 베르사유 궁전 식당을 장식하고자 의뢰한 것이며, 〈사냥터의 점심〉은 퐁텐블로 성의 식당을 장식하기 위해 주문한 것이었는데, 화가는 그 취지를 알아차리고 각각의 요청에 맞게 식사 장면을 표현했다.

허겁지겁
굴을 먹는 사람들

굴은 남녀노소를 막론하고 즐겨 먹는 음식이다. '바다의 우유'로 불릴 만큼 영양이 풍부해 예부터 동서양을 막론하고 최고의 스태미나 음식으로도 꼽힌다. 스태미나를 위해 굴을 먹는 남자들을 그린 작품이 〈굴이 있는 점심식사〉이다.

이 그림에서 황금빛 남자 조각상으로 장식된 식당은 굴을 먹는 남자들이 귀족이라는 사실을 암시하며 굴 역시 귀한 음식이라는 점을 알 수 있다. 식탁 위에 놓인 굴이나 그것을 먹는 남자들에게서 질서라고는 찾아볼 수 없다. 무질서한 식사의 풍경은 자유롭고 편안하게 즐기는 식사라는 것을 말해준다. 하지만 흰색의 식탁보가 깔려 있는 것을 보면 무질서하더라도 격식이 있는 귀족들의 식사라는 점을 다시 환기시킨다.

장 프랑수아 드 트루아, 〈굴 점심식사〉
1735, 캔버스에 유채, 180×126cm, 샹티이 콩데 미술관

화면의 오른쪽을 보면 붉은색 옷을 입은 남자 뒤에 기둥이 있는데, 그 가운데에 있는 비너스 조각상이 아래에서 촛대를 잡고 있는 큐피드 조각상을 내려다보고 있다. 비너스와 큐피드는 모자지간으로 비너스의 시선은 이제 큐피드가 사랑의 화살을 쏠 시간이 되었음을 암시한다. 누구를 막론하고 큐피드의 화살을 맞으면 사랑을 하지 않을 수 없는 지경에 빠지게 되는데, 이는 굴을 허겁지겁 먹는 사람들의 속마음을 간접적으로 표현하는 역할을 하는 것으로 보인다.

　남자와 여자가 침대 위에 함께 있는 장면을 담은 천장 부각은 굴을 정신없이 먹는 남자들의 상상을 보여준다. 황금빛 남자 조각상들이 굴을 먹는 남자들을 바라보는 모습은 남자들의 로망을 나타낸다. 카사노바가 연인과 뜨거운 밤을 보내려고 하루에 생굴 50개를 먹었다는 이야기에서 알 수 있듯, 남자가 굴을 즐기는 이유 중 하나는 밤을 뜨겁게 보내기 위해서라는 것이 직간접적으로 표현된 셈이다. 그래서 화가는 격식 있는 상차림과 달리 손으로 굴을 집어 먹는 장면을 그려 육체적 쾌락을 표현했고, 화면 앞 바닥에 수북이 쌓여 있는 굴 껍질은 남자들이 점심식사 대신 이미 먹은 굴의 양을 의미한다.

굴의 향기와 천생연분,
샴페인

 사람들은 굴만 즐기는 것이 아니라 샴페인도 정신없이 마시고 있다. 그림 제목이 '점심식사'인데 빵은 보이지도 않는다. 결국 굴과 샴페인으로 배를 채우는 것이다. 18세기 프랑스 사회는 이미 샴페인이 유행하던 시기였다. 사람들은 식수의 질이 나빠 샴페인을 물처럼 마셨다. 이 그림에서도 바닥에는 이미 비워진 샴페인 병이 뒹굴고 있으며 식탁 앞 얼음 통에 담긴 샴페인은 뚜껑을 따지 않은 채로 있어 계속해서 굴과 함께 샴페인은 더 많이 소비될 것을 말해준다.

 그런데 이상한 점은 식탁 위에 놓인 빈 술잔이 한결같이 사기 그릇에 엎어져 있다는 것이다. 그러니까 새로 마시기 위한 새 잔이 아니라 이미 마신 샴페인 잔을 그릇에 거꾸로 엎어놓은 것인지도 모르겠다. 더욱 이상한 점은 그림 후면의 중앙에서 왼편의 네 사람이 천장을 쳐다보고 있는 장면이다. 그들 중 맨 오른쪽에 푸른 옷을 입고 굴이 든 쟁반을 들고 있는 사람은 굴을 나르는 하인이다. 그 왼쪽에 붉은 옷을 입은 사람은 굴을 먹는 데 정신이 팔려 굴을 보느라 아래쪽을 보고 있으나 그의 옆에 검은 옷을 입은 사람은 굴을 먹다 말고 천장을 보며 무언가 감탄스러운 것을 보는지 입을 약간 벌리고 있다. 맨 왼쪽에 샴페인 병을 잡고 한 손에는 칼 같은 병따개를 들고 있는 사람은 무엇에 놀랐는지 몸

〈굴 점심식사〉의 부분 확대 _ 식탁 위의 술잔이 엎어져 있는 것에 주목한다.

을 뒤로 젖히면서 천장을 쳐다본다. 무엇 때문에 이런 자세를 취하면서까지 위쪽을 바라보는지는 처음부터 알 수가 없다.

　한눈에 보고 알 수는 없지만 이유를 먼저 알고 그림을 보게 되면 왜 저 네 사람이 천장을 향해 고개를 쳐들고 있는지 짐작이 간다. 이들이 감탄하며 쳐다보는 것은 샴페인의 마개를 딸 때 그 폭발력 때문에 공중으로 날아간 병마개다. 발효를 끝낸 포도주를 유리병에 넣고 여기에 리큐어설탕 시럽과 오래된 술의 혼합액를 첨가해 마개

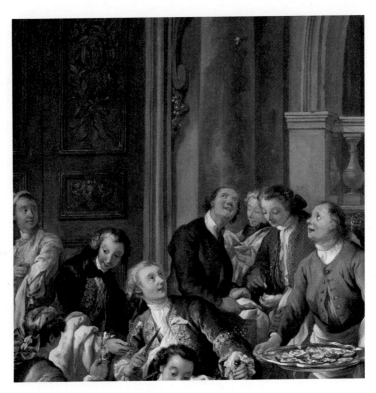

〈굴 점심식사〉의 부분 확대
_ 네 사람은 왜 천장을 보고 있을까?

를 막아 단단히 고정시켜 저장해두면 첨가된 당분 때문에 병 속에서 2차 발효로 이산화탄소가 생겨나 밀폐된 병 속 술에 포화돼 발포성 술이 된다. 그래서 이것을 마시려고 병마개를 따면 강한 폭발음과 함께 마개가 공중으로 날아오르게 된다. 그림 속 사람들은 자신들이 마실 병을 딸 때 날아오른 병마개를 보고 즐기고 있는 것이다.

샴페인의 톡톡 터지는 기포는 보는 것만으로도 즐겁다. 샴페인은 한 모금 마시면 입안에 화려한 맛을 가득 채워주는 특별한 술이다. 따라서 굴의 향기와는 천생연분이기에 프랑스의 전통 음식에 속하며 이 사실을 화가는 그림을 통해 표현했다.

식탁 위 사기그릇에 엎어놓은 빈 술잔들에 대한 의문은 식사 전문가에게 물어보았지만 정확한 답을 들을 수 없었다. 샴페인의 숙성 과정을 찾아보니 발효가 완성되면 찌꺼기가 생긴다고 한다. 요즘은 그 찌꺼기를 분리하고 제거하는 기술이 발달했지만 화가가 살던 당시에는 그렇지 못해 그대로 찌꺼기가 병에 남아 있었을 것이다. 그래서 샴페인을 잔에 따라두면 조금만 시간이 지나도 찌꺼기가 잔 밑에 가라앉아 위의 술만 마시고 찌꺼기가 든 잔은 그릇에 거꾸로 엎어놓은 것이라는 짐작을 해본다.

고기와 적포도주,
여인의 에로티즘

트루아의 또 다른 그림 〈사냥터의 점심식사〉는 사냥에 나선 귀족들이 사냥으로 노획한 것을 요리해 야외에서 식사하는 장면을 그린 것이다. 야생동물의 고기 요리와 적포도주도 향기와 맛이 잘 어울려서 풍미를 자아내는 스태미나 음식이라는 사실을 여기에서도 표현하고 있다.

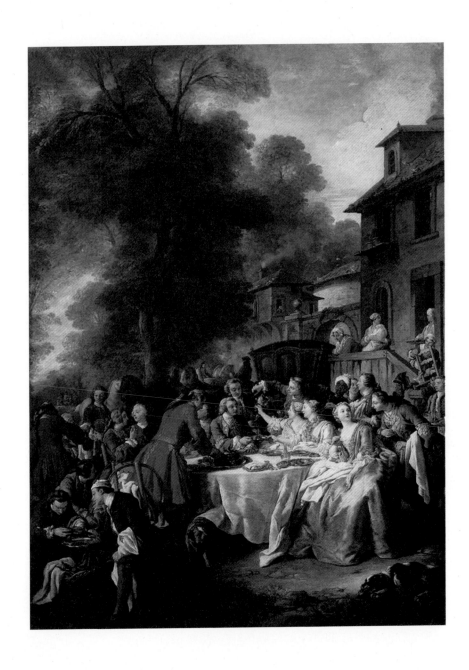

장 프랑수아 드 트루아, 〈사냥터의 점심식사〉
1737, 캔버스에 유채, 241×170cm, 파리 루브르 박물관

이 그림에서는 식사를 하는 장소가 야외이기 때문에 조각물이나 예술 작품으로 에로틱한 분위기를 표현하는 데 한계가 있다. 그리고 노획된 동물의 고기와 적포도주만으로 스태미나 음식을 표현하는 것도 충분하지 않다. 여인들이 동석한 것은 더욱 에로틱한 분위기를 조성하기 위해서다. 남성 귀족들이 여인들에게 포도주나 접시에 담긴 고기 요리를 권하고 귓가에 무언가를 속삭이는 모습은 스태미나 음식을 먹은 사람들이 식후 일을 상상하는 것이라고 표현한 셈이다. 와인을 마시는 귀족들과 여인들이 서로의 귓가에 속삭이는 사랑의 밀어가 들리는 듯하다. 사냥을 해서 잡은 동물의 고기와 적포도주를 마시는 귀족들의 모습은 굴과 샴페인을 게걸스럽게 먹고 마시는 귀족들과는 전연 다른 분위기를 연출한다.

식욕과 성욕에 대한 욕망

모든 생명체는 음식을 먹어야 하며 먹는다는 것은 활동에 필요한 에너지를 공급받는 일이다. 만일 먹는 일에 즐거움이 따르지 않는다면 우리는 먹는 일을 지속할 수 없게 될 것이다. 힘든 노고를 단숨에 보상받는 것도 먹을 때 곧바로 생겨나는 즐거움과 쾌감으로부터다. 아무리 즐거운 취미라 해도 먹는 즐거움처럼 평생 유지될 수는 없을 것이다.

과거에는 배가 고픈 느낌이란 텅 빈 위가 기아수축을 일으켜 생기는 공복감 때문이라고 생각했다. 하지만 위를 절제한 사람이라 할지라도 공복감을 느끼는 사실로 보아 대뇌 시상하부에 있는 식욕 중추의 기능에 의해 식욕이 조절된다는 것을 알게 되었다. 마음이 편치 않아도 그 자체가 식욕을 자극하게 된다. 외로워도

그렇고 화가 나도 그렇다. 또 성적 욕구불만이 있을 때 급한 대로 먹기만 해도 좀 나아지는 것은 입이 소화기관이면서 성적 기관이기 때문이다. 키스가 달콤한 감정을 가져오고 오럴 섹스도 가능하다는 것은 그래서다. 이것을 의학적으로 보면 뇌의 시상하부에는 식욕 중추가 있고 바로 옆에 성욕 중추가 나란히 위치하고 있다. 한쪽의 욕구가 충족되면 다른 쪽 욕구도 잠잠해지며 사랑에 빠지면 배고픈 줄도 모르게 되는 것도 이런 이유에서다.

욕구가 충족되지 않는
고독한 식사

속마음이 밝아야 얼굴에 환한 웃음이 피어나게 되는데 마음이 편치 않아도 먹어야 하는 것이 인생이다. 즐거운 표정이 아니라 무거운 표정을 한 채 식사를 하는 그림 하나가 있다. 이탈리아 화가 안니발레 카라치Annibale Carracci, 1560~1609가 그린 〈콩을 먹는 남자〉이다. 이 그림을 보면 모자를 쓴 농부로 보이는 남자가 혼자서 식사를 하고 있는데 왼쪽의 창에서 햇빛이 들어오는 것을 보니 일하던 도중에 점심을 먹는 것 같다. 왜 혼자서 식사를 하는지는 알 수 없으나 그의 표정은 그리 밝아 보이지 않는다.

식탁에는 콩 그릇과 파가 아무렇게나 놓여 있다. 빵과 건어물처럼 보이는 것도 있는데 건어물로 보이는 것은 밀가루에 야채를

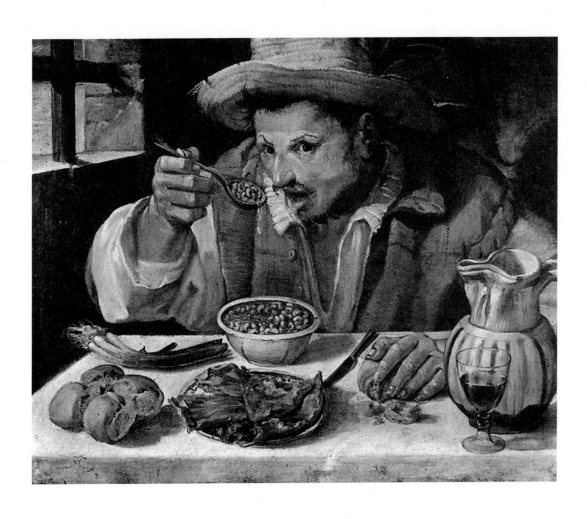

안니발레 카라치, 〈콩을 먹는 남자〉
1585, 캔버스에 유채, 57×68cm, 로마 콜로나 미술관

넣어 구운 '토르타 다 비에트라'라는 피자라고 한다. 오른편에는 포도주가 든 유리잔과 도자기로 된 포도주 병 등이 놓여 있는 것으로 보아 농부는 적어도 중농은 되는 듯싶다.

전체적인 분위기를 보면 남자는 묵묵히 숟가락을 입으로 옮기고 있어 누구의 방해도 받지 않고 그저 먹을 뿐이다. 일하기 위해 허기를 채우고 있다고 볼 수도 있다. 하지만 왼손으로 빵을 움켜쥐고 오른손으로는 콩 삶은 것을 한 숟가락 가득히 떠먹으려고 입을 벌리고 있는데 그 시선을 위로 매섭게 집중시키며 눈을 치켜뜬 것은 아무래도 무엇인가에 불만이 가득 차 있는 표정이다. 아마도 혼자 고독하게 식사하는 현실에 대한 불만이 쌓인 것인지도 모르겠다.

고독과 외로움이 지닌 사전적 의미는 별 차이가 없지만, 정신분석학에서는 이를 구별해 혼자 있는 것을 고통으로 생각한다면 외로움loneliness이라 정의하고, 혼자 있는 것을 즐거움으로 느낀다면 고독solitude이라 정의한다. 그런데 사람은 외로움에서든 고독에서든 관계없이 혼자 식사를 하는 경우에는 빨리, 또 많이 먹게 된다. 이는 식도와 위장이 부정적인 영향을 받기 때문이라고 한다. 그러나 사람들과 함께 식사하면 대화를 할 수 있어 천천히 먹게 되고, 또 즐거운 대화로 더욱 기분이 좋아지게 마련이다. 식사는 단지 영양을 보충하는 것으로만 여겨서는 안 되고 정서적 효과가 함축된 식사라야 가치가 높아진다.

마음이 외롭고 허전하면 배도 허기지게 된다. 이럴 때 당장 무

〈콩을 먹는 남자〉의 부분 확대 _ 콩을 먹는 남자의 표정

언가을 먹는 것으로 우선 배라도 채워야 한다는 일종의 보상 심리
가 발동하게 된다. 이 그림에서 콩을 먹는 남자는 아마도 독신자
가 아닌가 싶다. 왜냐하면 한 손으로 빵을 움켜쥔 채 다른 한 손으
로 숟가락 가득히 콩을 떠서 먹으려고 입을 벌린 그의 치켜뜬 시
선이 마치 혼자 외로움을 달래는 표정으로 보이기 때문이다.

식욕의 만족도가
곧 성욕의 만족도

　　17세기의 서양 풍속화에 나타난 연회의 풍경은 먹는 행위 자체보다 친구나 가족끼리 마시며 노래하는 축제적인 성격에 초점을 맞춘 것이 대부분이다. 먹는 행위 자체를 주제로 한 작품은 의외로 많지 않다. 그래도 먹을거리와 관계되는 그림을 많이 그린 화가라면 이탈리아의 빈첸초 캄피Vincenzo Campi, 1536~1591를 들 수 있는데 주로 시장이나 부엌의 모습을 그린 한편, 농민들이 식사하는 모습도 그렸다. 그중에서 네 명의 남녀가 커다란 치즈를 먹는 모습을 묘사한 〈리코타 치즈를 먹는 사람들〉은 먹는 장면을 정면에서 다룬 드문 그림이다. 사실 이런 주제를 구실로 삼아 서민이나 농민의 식사에 담긴 힘차고 밝은 생명력을 제시한 것으로 평가받던 작품이기 때문에 화가가 죽은 뒤에 그의 아내가 유산으로 갖고 있었다. 화가가 애초에 누구의 주문으로, 어떤 의도로 제작했는지는 잘 알려지지 않고 있다.

　　리코타ricotta란 '재차 끓인다'는 의미의 이탈리아 용어다. 리코타 치즈는 단어 뜻 그대로 만드는 과정에서 생겨나는 단백질을 거두어 응고시킨 것으로 주로 이탈리아 남부에서 생산된다고 한다. 그림에서 남녀가 리코타 치즈를 번갈아 퍼먹고 있다. 오른쪽 구석의 여성은 아직 숟가락을 잡지도 않고 이쪽을 향해 웃고만 있다. 그 곁의 남자는 치즈 덩어리에 숟가락을 찔러 넣기는 했으나

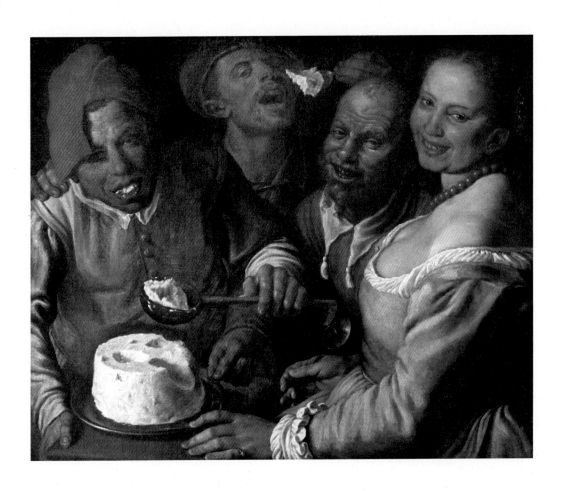

빈첸초 캄피, 〈리코타 치즈를 먹는 사람들〉
1580, 캔버스에 유채, 리옹 미술관

먹으려는 기미를 보이지 않고 있으며, 그 왼쪽의 남자는 숟가락에 얹힌 치즈를 입에 넣으려고 입을 커다랗게 벌리고 있다. 화면 왼쪽 구석의 남자는 이미 치즈를 떠서 한입 가득 넣고는 입을 반쯤 벌리고 있어 입 안의 흰 치즈가 보인다.

남자들이 숟가락을 사용하는 양상은 뭔가 의미가 있는 것이 아닌가 생각된다. 숟가락을 치즈에 찔러 넣고만 있는 사람은 나이 많은 노년이며, 그의 왼쪽에서 숟가락을 입으로 가져가고 있는 사람은 중년, 입에 치즈를 넣어 맛을 보고는 감탄하며 벌린 입을 다물지 못하는 사람은 젊은 청년이다. 남자들은 이렇게 인생의 세 단계에서 먹는 만족감을 치즈에 찔러 넣은 숟가락과 얼굴 표정으로 표현하고 있다. 오른쪽의 여인은 숟가락을 아직 사용하지도 못하고 이쪽을 보고 웃고만 있다.

이들은 왜 이리 떠들썩한 분위기를 만들며 좋아하고 있는 걸까? 여자는 의아스러운 눈치를 보이면서도 미소를 짓고 있다. 그도 그럴 수밖에 없는 것이 솔직히 이 남자들이 표현하고 있는 인생의 단계에서 식욕에 대한 만족도가 곧 성욕의 만족도라는 것을 그들의 얼굴에 나타난 행복감으로 알 수 있다. 여인은 그런 사실을 알아차리지 못하고 눈치만 보고 있는 것이다.

사물의 모든 맛은 결국 쾌감 아니면 불쾌감으로 귀결된다. 그러나 음식에서 얻는 쾌감의 반대말은 불쾌감이 아니라 포만감이다. 음식을 먹어서 허기가 줄어들면 쾌감은 점점 약해지게 되고, 포만감이 생기면 쾌감은 사라지고 성적 욕구도 점차 가라앉는다.

그러나 음식에 대한 충동은 성에 대한 충동과 달리 주기적인 것으로 몇 시간마다 정기적으로 반복된다. 인간은 성적 만족감 없이도 살 수 있지만 음식에 대한 충동은 충족되어야 하며 그렇지 않으면 죽음을 면할 수 없다.

이렇듯 인생에 있어서 중요한 음식과 성에 대한 충동, 그리고 그것에 대한 만족감이 밀접한 관계에 있는 것은 앞서 말한 바와 같이 식욕 중추와 성욕 중추가 대뇌 시상하부에 나란히 밀접해 있기 때문이다. 이 사실을 알고 그림을 보면 치즈를 먹는 숟가락의 상태와 치즈를 먹은 얼굴의 노골적인 만족감이 잘 묘사된 걸작이라 하지 않을 수 없다.

음식의 풍미를 더하는
음악

음악이 인체에 미치는 영향, 특히 감정과 정신건강에 미치는 영향에 대해서는 많은 사실들이 알려져 지금 시대에는 음악 요법이라는 치료법까지 탄생하기도 했다. 즉 뇌의 활동을 높이기 위해서는 클래식 음악이 가장 좋고, 정신의 긴장을 진정시키기 위해서는 경쾌한 바로크 음악이 좋다. 또한 식사를 즐겁게 하려면 현악 중주 같은 실내악이 도움이 되며, 출산의 진통을 도우려면 베토벤의 〈월광 소나타〉가 효과적이다. 이 같은 사실은 음악을 듣는 사람의 뇌에서 변화되는 뇌파의 상태를 분석해 얻은 결과다.

음악은 음식을 먹는 속도에도 영향을 미친다. 운동하고 활동하며 놀 때에는 경쾌하고 빠른 음악을 듣고, 식사 시간에는 느린 음

악을 듣는 것이 좋다고 한다. 즉 느린 템포의 음악을 들으면서 식
사를 하면 식사도 천천히 하게 되고 양도 다소 적게 먹게 된다는
것이다. 음악과 식사 속도의 관계를 연구한 결과를 보면, 활발한
음악을 들으면서 식사를 할 때에는 평균적으로 1분에 다섯 숟가
락을 떠먹고, 아무 음악도 안 들을 때에는 네 숟가락, 느린 음악
을 들을 때에는 세 숟가락을 떠먹는다고 한다. 음악이 사람의 행
위에 템포를 맞추는 것이 아니라 사람이 들리는 소리의 빠르기에
맞춰 행동을 하려는 경향을 보인다. 그래서 빠른 음악은 활발한
활동을 북돋우는 반면, 느린 음악은 식사를 보다 참을성 있게 천
천히 하게 한다는 사실을 알 수 있다. 그런데 음악이 생물의 감각
이나 감성에만 영향을 미치고 신체의 기능에는 영향을 미치지 않
을까? 이 의문에 답을 주는 그림들을 한번 보자.

즐거운 노래, 즐거운 식사

　네덜란드 화가 얀 스테인Jan Steen, 1626~1679이 그린 〈즐거운 가족〉을
보면 평범한 네덜란드 가정집에서 음악을 연주하고 식사와 술을
마시며 가족 모두가 노래를 부르고 있어 즐거운 분위기가 넘쳐나
고 있다. 가족의 구성을 보면 할아버지는 술잔을 높이 들고 있고
가운데에 앉은 부부인 듯한 남녀가 악보를 보면서 노래를 하고

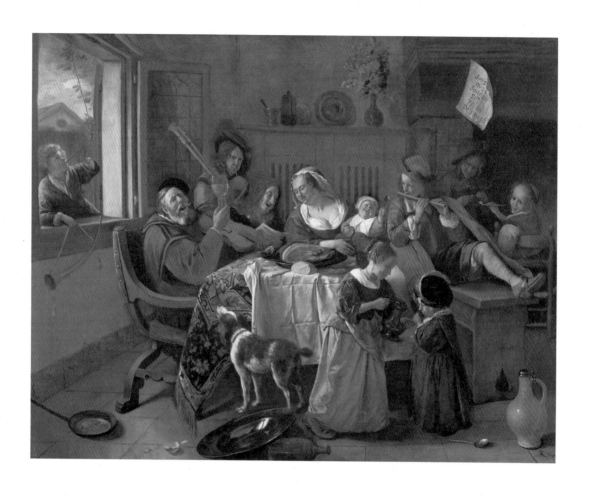

얀 스테인, 〈즐거운 가족〉
1668~1669, 캔버스에 유채, 110.5×141cm, 암스테르담 국립 미술관

있다. 여인이 아기를 안고 있는 것으로 보아 3대 가족이 모여 식사를 하고 노래를 부르는 데 한창 열중하고 있는 장면이다. 그 증거로 바닥을 보면 빈 프라이팬들이 뒹굴고 있고 포도주를 담았던 도자기 병도 내려놓아져 있다. 그러니까 지금은 젊은 사람들이 연주하는 백파이프와 가로피리에 맞춰 가족들이 힘을 다해 노래 부르기에 열심인 시간이다.

이 가족처럼 함께 노래를 부르면 서로의 심장박동이 점차 동일해진다. 숨을 내쉬면 미주신경이 자극받아서 심장박동에까지 영향을 미친다. 요가에서의 호흡이 혈압에 장기적으로 긍정적인 효과를 준다는 연구 결과와도 같은 맥락이라 할 수 있다. 어쨌든 노래를 같이 부르는 사람들끼리 심장박동이 서로 유사해진다는 사실은 매우 고무적인 현상으로 이 점을 밑거름 삼아 가족 간의 공감대를 형성하는 일도 수월해질 수 있다고 생각된다.

음악에 심취하는 순간
풍요로워지는 식사의 만족감

일찍이 성공한 프랑스 화가 귀스타브 쿠르베Gustave Courbet, 1819~1877는 사실주의를 제창하며 인물 초상과 정물화를 비롯해 풍경화에서도 걸작을 많이 남겼다. 사실주의란 추상이나 이상을 물리치고 객관적 상태를 있는 그대로 묘사하는 예술의 한 경향이다. 직접

경험하거나 확인하지 않은 것은 그리지 않았던 쿠르베는 실제로 보지 못했다 하여 천사를 그리지 않았다고 한다.

식사와 음악의 관계를 보여주는 쿠르베의 그림으로는 〈오르낭에서 저녁식사 후〉가 있다. 쿠르베는 프랑스 동부에 있는 마을 오르낭 태생으로 이 그림에 등장하는 네 사람은 모두 화가와 관련이 있는 사람들이다. 그림의 오른쪽에서 바이올린을 연주하고 있는 악사와 그 옆에서 등을 돌리고 앉아 있는 사람은 화가의 친구이며, 턱을 받치고 악사 쪽을 바라보는 사람은 화가 본인이고, 맨 왼쪽에 있는 나이 든 남자는 화가의 아버지다. 네 사람은 친분이 두터운 사람들끼리 모여서 화가의 자택 혹은 친구의 집으로 보이는 곳에서 저녁식사를 한다. 식탁에 남아 있는 빵과 포도주, 그리고 몇 개의 요리 접시로 보아 그들은 이미 식사를 마친 듯하며 모두 악사인 친구가 연주하는 음악에 집중하고 있다.

이 그림은 쿠르베가 서른 살 때 살롱 전에 출품한 열한 점의 작품 중 하나다. 출품했던 그림 가운데 일곱 점이 입선되었는데 이 그림은 2등 상을 수상했으며 국가가 사들이기도 해서 쿠르베의 출세작이라 하겠다. 이렇게까지 호평을 받은 걸작인데도 미술사에서는 그리 주목받고 있지 못한 이유를 나름대로 추리해보면, 그림 속 사람의 표정을 제대로 읽을 수 없을 정도로 그림이 너무나 어두워서 이후 빛을 강조하는 인상파 등에서 그리 좋게 평하지 않은 것이 아닌가 싶다.

조금 전에 저녁식사를 했기 때문인지 바이올린 연주자는 힘이

귀스타브 쿠르베, 〈오르낭에서 저녁식사 후〉
1849, 캔버스에 유채, 195×257cm, 릴 미술관

솟아 악기와 현을 힘껏 쥐고 연주하고 있고 모두가 경청하고 있다. 음악을 듣는 세 청중의 자세를 보면, 우선 등을 돌리고 앉아서 음악을 듣던 친구는 무언가 음악에서 이성적인 공감을 느껴 몸이 달아오르는지 담배 파이프에 불을 댕기고 있다. 화가는 감동받은 나머지 나름의 어떤 환상이 떠오르는지 악사에게 시선을 집중하느라 턱을 괴고 있다. 그는 마치 머릿속에 떠오르는 환상의 세계를 그리는 듯 몸을 움직이려 하지 않는다. 화가의 아버지는 한 손을 윗도리의 호주머니에 넣고는 눈을 지그시 감고 있다. 마치 잠이 든 것 같이 보이지만 악기의 선율에서 어떤 느낌이 올 때마다 따라놓은 포도주를 한 모금씩 마셔서 이제는 바닥이 나 빈 잔이 된 것을 그대로 움켜쥐고 흐르는 음악에 심취해 있다.

이 그림에서 가장 흥미롭고 특기해야 할 장면은 담배를 피우는 남자의 의자 밑에 있는 커다란 개다. 개 역시 음악을 듣고 감동한 것인지, 아니면 음악에 심취한 후 잠을 자는 것인지 눈을 감고 쭈그리고 엎드려서 코를 의자 다리에 대고 있다.

음악이 식사의
속도를 결정한다

최근 새롭게 발견된 호르몬 중에 '다이돌핀didorphin'이라는 것이 있다. 엔도르핀이 암을 치료하고 통증을 해소해주는 효과가 있다

는 사실은 이미 알려졌지만 다이돌핀의 효과는 엔도르핀의 4천 배라고 한다. 다이돌핀은 우리 마음이 감동을 받았을 때 분비된다고 알려졌다. 즉 좋은 음악을 듣거나 아름다운 풍경에 압도당하거나 과거에 전혀 알지 못했던 새로운 진리를 깨달았을 때, 혹은 엄청난 사랑에 빠졌을 때나 진한 키스나 스킨십을 했을 때라고 한다. 음악을 듣고 감동을 받았을 때 다이돌핀이 생성된다고 하니 쿠르베의 그림 속 인물들에게서도 많은 다이돌핀이 나왔을 것으로 짐작된다.

다시 말해서 음악을 듣고 감동을 느끼면 우리 몸에 변화가 일어나 이때까지 전혀 반응이 없던 호르몬 유전자가 활성화되어서 나오지 않았던 엔도르핀, 도파민, 세로토닌 등 유익한 호르몬들이 생성되기 시작한다. 특히 굉장한 감동을 받으면 드디어 다이돌핀까지 생산되는 것이다. 이 호르몬들이 우리 몸의 면역체계에 강력히 작용해 암세포까지 공격하기 때문에 암이 자연 치유되는 데에도 기적적인 역할을 하게 된다.

주로 인간의 감정만을 변화시킨다고 여겨지던 음악이 몸에서 잘 분비되지 않던 다이돌핀 같은 내분비 물질까지 분비시킨다는 사실은 놀랍기만 하다. 따라서 일상에서 식사 시간에는 느린 음악을 듣고 식사 후에는 크게 감동을 주는 음악을 골라 듣는 습관을 기르면 현재와 미래의 인생살이에 많은 도움이 될 것이다.

남자들은 모르는 생명 탄생
인고의 맛

임신을 하면 호르몬의 변화로 우선 입맛이 달라진다. 좋아하던 음식이 싫어지고, 싫어하던 음식이 먹고 싶어지는 등의 변화가 생기는 경우가 많다. 또 임신한 부인의 절반 이상이 입덧을 경험하는데 식욕 부진, 욕지기, 구토, 두통 등의 증상이 나타난다. 대체로 단지 평소 잘 먹던 음식이 보기 싫어지는 정도로 가벼운 증상을 보이지만, 심할 경우에는 물 한 모금도 못 삼켜 탈수 상태가 되기도 하며 때로는 심한 구토로 나중에 피까지 토하기도 한다. 특히 하루 중 아침에 증상이 더 심해진다고 해서 영어로 'morning sickness'라고도 한다. 이런 입덧은 뱃속의 아기가 보내는 생명의 신호로 알려져 있다.

아기가 보내는
생명의 신호, 입덧

입덧의 원인에 대해서는 아직 정확히 알려져 있지 않다. 하지만 임신에 적응하기 위한 반응으로, 임신 중 입덧 증상은 임신호르몬_{융모성 성선 자극 호르몬} 수치와 관계가 깊다고 알려져 있다. 임신으로 인한 임신호르몬 증가는 난소의 에스트로겐 분비를 자극해 이 호르몬이 입덧의 증상을 일으키는 것으로 이해되고 있다. 호르몬 양이 증가하는 임신 5~6주 무렵부터 11~12주 무렵까지가 입덧이 가장 심하다. 이때가 바로 태아의 형태가 갖춰지고 신체 각 부위의 기능이 시작되는 시기에 해당하며, 그 뒤에 어머니는 태아에 점차 적응해 증상이 좋아지기 시작하고 임신 중기가 되면 다 잊어버릴 정도로 상태가 좋아진다.

입덧할 때 가장 참기 어려운 것은 주위에서 나는 냄새라고 한다. 입덧이 뱃속 아기가 보내는 생명의 신호라고는 해도 정작 입덧을 하는 임부는 죽을 지경이다. 특히 임신 초기에 냄새에 무척 예민해지는 증상이 나타나면 집에서는 밥 냄새, 냉장고 냄새, 욕실의 비누와 샴푸 냄새, 그리고 자신의 화장품 냄새까지도 역하게 다가온다. 사람이 많은 대중교통을 이용할 때에는 냄새 때문에 숨이 막히기도 하는데 사람들의 땀 냄새, 특히 남자들의 스킨 냄새에도 코를 막게 된다고 한다. 보통 임신 전에는 잘 느끼지 못했던 냄새들이 강하게 느껴지거나 싫어하지도 않았던 냄새에 거

부감을 느끼는 경우가 많다. 이렇듯 냄새 때문에 생기는 입덧은 특별히 정해진 유형은 없고, 특정 냄새의 좋고 나쁨을 느끼는 것도 개인마다 다르게 나타난다. 하지만 임부가 겪는 가장 참기 어려운 고통인 것은 맞다.

임신 중 입덧 증상이 악화되어 영양, 신경계, 혈관계, 간과 신장 등에 장애가 생기는 것을 악성 임신오조妊娠惡阻, hyperemesis gravidarum라고 한다. 쉽게 말해서 임부가 겪는 아주 심한 입덧을 의미한다. 임신 초기의 입덧 증상이 점점 악화되어 전신 장애가 나타나고 결국에는 생명이 위태로워지는 증상으로, 이전에는 조기 임신중독증이라 해서 임신중독증의 하나로 분류했다.

임신한 여인이
전하는 메시지

입덧이 뱃속 아기가 보내는 생명의 신호라고 생각하고 어머니가 그 신호에 보답하기 위해 인내로써 참고 견디는 모습을 잘 표현한 그림이 있다. 오스트리아 화가 구스타프 클림트Gustav Klimt, 1862~1918의 〈희망 II〉를 보면 배가 부른 임부가 눈을 지그시 감고 입덧의 고통을 참는 듯한 표정을 하고 있다. 그림의 아랫부분에는 세 여인의 얼굴이 그려져 있다. 임신한 여인의 얼굴과 비슷한데 임부가 겪는 신체적·정신적 고통을 참아내는 모습을 묘사한

구스타프 클림트, 〈희망 Ⅱ〉
1907~1908, 캔버스에 유채, 110×110cm, 뉴욕 현대미술관

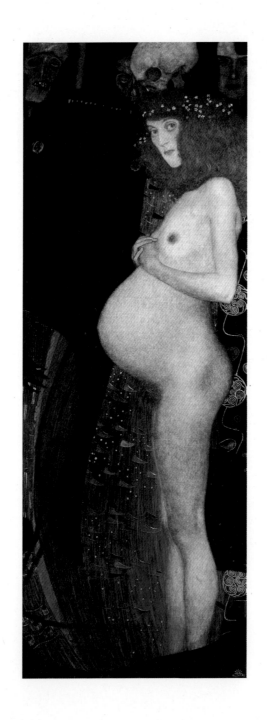

구스타프 클림트, 〈희망 Ⅰ〉
1903, 캔버스에 유채, 181×67cm, 오타와 국립 미술관

것 같다. 맨 아래의 검은 머리 여인은 입덧의 고통을 느끼고 있고, 그 위의 갈색 머리 여인은 입덧의 냄새를 인내하느라 코를 가리고 있으며, 그 위의 황갈색 머리 여인은 환멸을 느낀 듯이 눈을 지그시 감고 있다. 클림트는 세 여인의 얼굴에 각각 세 가지 인고, 즉 고통, 인내, 환멸을 표현한 것같이 느껴진다. 또 주변에 화가의 특징적인 표현인 여러 빛깔의 문양들이 보인다.

클림트의 또 다른 그림 〈희망 I〉은 만삭이 된 여인을 중심으로 배경의 윗부분에 해골과 남자의 이상한 얼굴이 있다. 왼쪽의 얼굴은 고통으로 찌그러진 모습, 오른쪽의 얼굴은 이를 인내하는 심각한 모습, 가운데에 있는 얼굴은 죽음에까지 이르게 되는 환멸의 표정을 묘사한 것 같다. 임부는 그림을 보는 우리 쪽을 노려보며 마치 "남자들이여, 그대들은 이런 인고를 통해 세상에 나온 것을 상상이나 해보았는가?" 하고 묻는 듯하다. 또 하나 해석하기 어려운 부분은 이 그림에서도 보이는 여러 빛깔의 문양이다. 어떤 의미가 내포되어 있는 것 같은데 해석하기는 곤란하다.

오감의 알레고리,
호루스의 눈

클림트 작품의 문양을 아르누보Art Nouveau 양식을 취한 것이라고 보는 견해도 있으나, 이집트 신화에 나오는 호루스 신의 눈 모형

호루스의 눈 목걸이
카이로 이집트 미술관

을 문양화한 것으로 보는 과학자들의 견해도 있다. 이집트의 피라미드에서 발견된 왕족의 유물 가운데 보석으로 된 '호루스의 눈 목걸이'라는 것이 있다. 호루스는 죽음과 부활의 신 오시리스와 최고의 여신 이시스 사이에서 태어난 아들이며, 사랑과 미의 여신인 하토르의 남편이기도 하다.

아버지인 오시리스가 동생 세트에 의해 살해되자 성년이 된 호루스는 원수인 세트를 죽여 복수를 하고 이집트의 왕이 되었다. 세트가 죽기 전에 호루스의 왼쪽 눈에 타격을 가해 왼쪽 눈을 잃게 되었는데 지식과 달의 신 토트가 마법의 힘으로 치유해주었다고 한다. 그래서 이집트의 왕이 된 호루스는 파라오와 왕권을 수

그림	❘	⌒	◁	⌒	○	◁
분수	$\frac{1}{64}$	$\frac{1}{32}$	$\frac{1}{16}$	$\frac{1}{8}$	$\frac{1}{4}$	$\frac{1}{2}$
의미	촉각	미각	청각	생각	시각	후각

호루스의 눈 모형을 분해한 것과 각각의 의미

호하는 상징이 되었다.

호루스 눈의 모형은 모두 여섯 부분으로 되어 있다. 이것을 당시 바빌로니아인과 이집트인이 주로 상용문자로 사용했다. 이집트 고왕국 시대의 측량 제도에서는 호루스의 눈 전체를 1로 해서 각 부분에 분수를 배치했는데, 1/2, 1/4, 1/8, 1/16, 1/32, 1/64을 모두 더하면 63/64가 되고, 부족한 1/64은 호루스의 눈을 치유해준 토트가 채워준다고 여겼다. 그리고 1/2은 후각을 상징하며, 1/4은 시각을, 1/8은 생각을, 1/16은 청각을, 1/32은 미각을, 1/64은 촉각을 상징한다. 호루스의 눈을 감각의 총화로 표현해 오감의 알레고리로도 볼 수 있는 것이다.

호루스의 눈으로 감상하는
클림트 문양

호루스의 눈이 감각의 총화로 표현되었다는 이야기를 참고해 앞서 본 클림트 그림의 문양과 호루스의 눈을 비교 대조해보자. 〈희망 II〉의 여인이 입고 있는 옷은 붉은 바탕에 둥근 시각 문양으로 되어 있다. 그리고 여인의 배 앞부분의 옷은 여러 빛깔의 바탕에다 미각, 후각, 시각, 촉각 등의 문양으로 되어 있는데, 아래의 고통스러운 표정의 세 여인과 연결되고 있다. 더 자세히 말하면 임부의 임신한 배의 윗부분에서 문양이 끝나고 있어 마치 임신의 고통, 즉 미각, 후각, 시각을 통해 겪는 입덧의 괴로움을 세 여인과 결부시켜 표현했다고 볼 수 있다. 그야말로 임신의 고통을 예술적인 표현만이 아니라 과학적인 표현으로도 승화한 게 아닌가 하는 생각을 해본다.

〈희망 I〉에 나체로 등장하는 만삭의 임부를 보자. 여인의 뒷부분에 황금색 미각 문양을 원으로 합친 것을 연결한 것을 미루어 볼 때, 이제 임신 초기에 겪는 입덧의 고통에서 벗어난 여인은 더 이상 냄새에 영향을 받지도 않고 음식도 잘 먹고 소화도 잘 해낼 것이다. 그 앞부분에는 보라색 바탕에 흰 점과 후각의 문양을 넣은 것이 임부의 하퇴 부위에서 위를 향하다가 배 부위에 와서는 아무런 표현이 없고, 어깨 부위에 이르러 인고와 환멸과 죽음을 표현한 남자들의 얼굴 부분에서 사라지고 있다. 이것을 마치 남

자들에게 임신과 출산의 고통을 묻기 위해 표현했다고 한다면 적절한 과학적 해석이 될 수도 있겠다는 나름의 추측을 해본다.

이처럼 우리가 뱃속에서 나온 것은 어머니가 목숨을 건 인내와 환멸의 고통을 겪으면서도 굴하지 않고 포기하지 않은 결과라 할 수 있다. 그러니 우리들, 특히 그 인고를 상상도 하지 못하는 남자들로 하여금 조금이라도 뉘우침을 느끼게 하는 클림트의 이 그림들은 과연 명화 중의 명화가 아닐까 싶다.

Sensation Flavor Gallery

풍미 감각 갤러리 2

술이 정신을 지배할 때

고흐는 압생트를 많이 마신 다음날에는
찬란한 노란 빛깔이 나타났다 사라지는 것이 보였다.
그 노란빛에 매혹되어 압생트를 과음하며
자기 몸을 불살랐다.

술이 없었다면
그 작품은 탄생했을까

　　　　　　　　　　　　많은 예술가에게 술은 동
반자와 마찬가지였다. 걸작을 낳는 데 촉매 역할을 하기도 했기
에 술을 사랑한 예술가들이 많았다. 그러나 술 때문에 더 많은 명
작을 남기지 못하고 요절하거나 심신의 쇠약으로 자신의 상상을
더 실현하지 못한 사람들도 많았다. 어쨌든 절제의 미학이 함께
따라야 했을 것이다.

　취기는 개인마다 편차가 크다. 술을 마시는 사람은 우선 기분
이 좋아져 의기양양해지고 감수성이 예민해지면서 다정다감해진
다. 친교를 맺고 친밀감을 돈독히 하는 데 술만큼 효과적이고 직
접적인 것은 별로 없다고 여겨진다. 취기에 젖어 알몸이 된 기분
으로 사람들을 대할 용기가 생겨난다. 술은 언어 중추를 자극해

서 말을 많이 하게 해 사교에 유용하다. 따라서 사람들 간의 의사소통이 수월해지기 때문에 모임에는 술이 반드시 등장하게 된다.

술과 창작의 관계를 생각해보면, 술이 없었다면 그 예술 작품이 탄생하기 어려웠을 것이라 생각되는 경우도 적지 않다. 예술은 무의식에서 출발하기 때문에 익히고 습득한 기억들이 무의식의 내면에 고개 숙이고 있다가 술의 힘으로 긴장이 제거되면 자기도 모르게 몸 밖으로 발현될 수 있는 순간의 기회를 얻는다. 실제와 상상의 중간에 있던 인간의 창조력이 보통 때보다 고조되면서 어떠한 어려움도 극복해낼 수 있는 자신감과 창작의 순간에 필요한 집중력이 솟는다. 이처럼 술은 창작의 새로운 발상에 도움이 된다.

술의 신
디오니소스

술에 대한 이야기에서 술의 신 디오니소스에 대해 언급하지 않을 수 없다. 그리스 신화에서는 디오니소스지만 로마 신화에서는 바쿠스라는 이름으로 불린다. 디오니소스는 원래 자연계의 생명력, 즉 나무의 수액과 동물의 피 등을 관장하는 생명의 신이다. 이러한 생명력이 빠르게 성장하는 포도나무를 통해 입증되는 한편, 그 열매로 생산되는 포도주가 디오니소스를 상징하게 되어

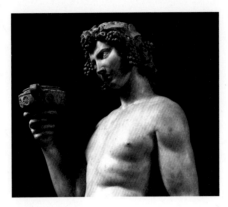

미켈란젤로, 〈바쿠스〉
1496~1497, 203cm, 피렌체 바르젤로 국립 미술관, 상체만 부분 확대

그를 포도주의 신, 술의 신으로 부르게 되었다. 그는 머리에 포도나무 덩굴이나 담쟁이넝쿨 화관을 쓴 벌거벗은 모습의 젊은 청년으로 표현되는데 미켈란젤로가 만든 대리석 조각상 〈바쿠스〉가 유명하다.

디오니소스가 술의 신이 된 사연을 들여다보자. 디오니소스의 어머니 세멜레는 아름다운 님프였는데 제우스의 유혹으로 아이를 임신하게 되었다. 그러자 이러한 기미를 감지한 제우스의 부인 헤라가 사실을 확인하려고 노파로 변장한 채 세멜레를 방문했다. 헤라는 그녀에게 제우스가 정말로 그녀를 사랑한다면 부인에게만 보여준다는 갑옷의 광휘를 보여달라고 하라고 귀띔해주었다. 세멜레는 신이 아니었기 때문에 제우스가 보여준 갑옷의 휘황찬란한 광휘에 타 죽은 비운의 여인이 되었다. 이때 대지의 여신 가이

아가 세멜레의 뱃속에서 자라고 있던 디오니소스를 재빨리 끄집어냈고, 제우스는 자신의 넓적다리에 아이를 넣고 키웠다.

이 이야기를 그림으로 잘 표현한 것이 프랑스 화가 귀스타브 모로Gustave Moreau, 1826~1898의 〈제우스와 세멜레〉이다. 이 그림은 디오니소스의 탄생을 소상하게 나타내고 있는데, 제우스가 자신의 갑옷에서 발하는 광휘에 타 죽은 세멜레에게서 디오니소스를 거두어들이는 장면을 묘사했다.

어린 디오니소스는 님프들에 의해 양육되었다. 디오니소스는 성장하면서 헤라의 끈질긴 구박과 박해를 받았다. 헤라는 디오니소스를 미치게 했고 미친 그는 이집트와 시리아 지방을 방황했다. 그가 소아시아의 프리기아 지방에 이르렀을 때 가이아가 그의 미친병을 치유해주고 종교 의식을 전수해주었다. 가이아는 이후 디오니소스 축제 때 행해질 제전의 양식도 전해주면서 이때 디오니소스와 신도들이 새끼 사슴의 가죽을 입어야 한다는 점을 가르쳐주었다.

미친병에서 치유된 디오니소스는 지상의 여러 나라를 돌아다니는 방랑자가 되었다. 어느 날 그는 길을 가다가 나뭇가지 하나를 주웠는데 이 나뭇가지를 새의 뼈와 사자의 뼈, 그리고 마지막으로 당나귀의 뼈 속에 각각 한 번씩 넣었다 뺐다. 이 나뭇가지가 나중에 디오니소스 신앙의 중심지가 되는 그리스의 낙소스 섬에 심어져 최초의 포도나무로 자라나게 되었고, 이 포도나무에서 열린 포도로 최초의 포도주를 만들었다. 그래서인지 와인을 마시면

귀스타브 모로, 〈제우스와 세멜레〉
1895, 캔버스에 유채, 212×118cm, 파리 귀스타브 모로 미술관

처음엔 새처럼 재잘거리고 그다음엔 사자처럼 난폭하게 변했다가 나중에는 당나귀처럼 우매해진다는 전설이 있다.

디오니소스에게
위로받은 여인들

디오니소스가 술의 신이었음에도 불구하고 처음부터 술이 그렇게 중요한 역할을 하지는 않았다. 종교적 황홀경에 반드시 술이 필요한 것은 아니었기 때문이다. 디오니소스 축제에 술이 도입된 것은 디오니소스가 생산력과 풍요의 신에서 포도주의 신으로 신격이 바뀐 후의 일이다.

디오니소스는 귀족이나 문화적 엘리트 계층이 아닌 민중을 위한 신이었다. 민중에게 술과 축제로 대변되는 디오니소스는 일상의 근심과 걱정, 노동의 고통을 잊게 해주는 고마운 신이었다. 서민들에게 일상으로부터의 해방감을 맛보게 해주는 이 신은 다른 어떤 올림포스 신보다도 중요했다. 특히 가부장적 제도 속에서 억압을 받는 제2의 시민계급인 여자들에게 술과 광란의 춤은 스트레스와 불만을 토로할 수 있는 거의 유일한 합법적 장치였다. 따라서 초창기에 디오니소스를 숭배한 신도들은 거의 모두 여자들이었다.

민중의 신으로서 디오니소스는 지성적이고 위압적인 동료 아

폴론보다 강력하지 않고 인지도도 낮았지만 그의 탄생과 인생에 대한 신화는 훨씬 흥미진진하다. 디오니소스의 삶은 그 자체로 축제다. 그를 추종하던 특별한 여성들은 그리스어의 '미친'이라는 말에서 유래한 '마이나데스Mainades' 또는 '마이나드Mainad, 단수형은 Mainas', 그리고 소아시아 리디아의 말로는 '바코이Baccoi'라고 불렸다. 바로 이 명칭에서 디오니소스의 로마 식 이름인 바쿠스Bacchus가 생겨났고, 바쿠스의 축제를 '바카날리아Bacchanalia'로 표현하게 되었다.

당시 여성들은 가사와 양육 등으로 가정에 얽매이고 남편으로부터 노예와 같은 취급을 당하며 자유나 자주성이라고는 조금도 없이 살고 있었다. 그녀들은 디오니소스의 신도가 되면 생활의 고통과 고역으로부터 해방될 수 있었다. 이런 이유로 부녀자들은 광적으로 디오니소스에게 모여들게 되었고, 가정을 뒤로하고 산으로 디오니소스를 찾아가 광란의 축제로 밤을 새웠다.

이런 분위기를 잘 표현한 그림은 프랑스 화가 니콜라 푸생Nicolas Poussin, 1594~1665의 〈바카날리아〉라는 작품이다. 이 그림이 디오니소스 축제를 그린 다른 그림들과 다른 점이 있는데, 우측 상부에 있는 뿌리가 달린 헤르메스의 모습을 새긴 '헤르마'라는 이정표 앞에서 축제가 거행된다는 점이다. 헤르메스란 이승과 저승을 오르내리는 영혼의 신이기 때문에 이정표로 세워진 그의 동상은 이승과 저승의 경계선을 의미한다. 만일 과음을 해서 광란의 축제가 도를 넘어 이 경계선을 넘으면 헤르메스가 저승으로 끌고 갈 것

이라는 경고의 메시지로 볼 수 있다.

그러나 이 그림은 디오니소스 축제의 광기가 타락된 광기가 되기보다 창조적 영감의 원천이 되는 건전한 광기가 되어 절제의 미학으로 승화되기를 바라는 마음에서 그린 것으로 해석된다. 이처럼 술은 축제의 분위기를 한껏 높일 수도 있지만 너무 지나치면 저승으로 향한다는 양의성을 지녔다는 점을 간접적으로 표현한 작품이기도 하다.

압생트의 유혹,
자신을 향해 방아쇠를 당긴
화가들

서양화가 중에 권총으로 자살한 화가는 두 사람이 있다. 한 사람은 네덜란드의 반 고흐이고, 다른 한 사람은 독일의 표현주의 화가 에른스트 루트비히 키르히너 Ernst Ludwig Kirchner, 1880~1938이다.

두 화가가 남긴 작품을 통해 공통적으로 느낄 수 있는 점은 두 사람 모두 고독과 실망과 절망감에서, 혹은 몹시 흥분한 상태에서 술을 마시다가 중독되었으며, 어떤 좋지 않은 상황이나 인간관계에 있어서 남을 해치지 못하고 스스로를 자해하는 성격의 소유자였다는 것이다. 즉 반 고흐는 자기 귀를 자르고, 키르히너는 실물과 다르게 자화상에서 자기의 오른손이 잘려 없어진 그림을 그렸다. 그러다가 종국에는 원망스러운 세상에 해가 되는 일을

265

하지 않고 자신을 향해 방아쇠를 당겼다.

　따라서 두 화가가 어떻게 해서 술을 가까이 하게 되었으며 불평이 있어도 남을 해치지 못하고 자해한 성격의 공통점이 그들의 작품에 어떻게 반영되었는지 살펴보자.

압생트 효과,
찬란한 노란색

　1886년 파리에 온 반 고흐는 여러 화가들과 사귀면서 술을 마시게 되었다. 때마침 파리에서는 압생트$_{absinthe}$라는 술이 크게 유행하고 있었다. 압생트는 단순한 술이 아니라 프랑스 역사의 한 시기를 대변할 정도로 유명한 일화를 지닌 것으로 알코올을 70~80퍼센트 함유한 독한 술이었다. 원료는 아니스, 히솝박하과 식물, 향쑥 등의 향초香草이며 이를 증류하면 에메랄드그린 빛깔의 술이 만들어진다. 값이 싸고 독해서 쉬이 취하기 때문에 '녹색 요정'이라 불렸다. 반 고흐가 압생트를 마시기 시작한 것은 당시 파리의 코르몽 아틀리에미술 학원에 해당한다에서 만난 로트레크가 그를 데리고 술을 마시러 다니면서부터다.

　그 후 반 고흐가 원하던 '화가 공동체'의 꿈을 실현하기 위해 프랑스 남부의 아를에 갔을 무렵에는 기후 탓인지 술을 마시지 않았다. 그러나 금주는 오래가지 못했다. 그는 해바라기 그림에 넣

빈센트 반 고흐, 〈꽃병에 꽂힌 열네 송이 해바라기〉
1888, 캔버스에 유채, 93×73cm, 런던 내셔널 갤러리

빈센트 반 고흐, 〈자화상〉
1888, 캔버스에 유채, 27×19cm, 스위스 바젤 미술관

을 찬란한 노란 빛깔을 얻기 위해 고심하고 있었는데, 압생트를 많이 마신 다음날에는 그 찬란한 노란 빛깔이 보이다가 사라지는 것이었다. 즉 과음하고 난 후에 나타나곤 하는 찬란한 노란빛에 매혹되어 그 빛깔을 자신의 캔버스에 올리기 위해 압생트를 과음하며 자기 몸을 불살랐던 것이다.

반 고흐가 그린 최고의 명화〈꽃병에 꽂힌 열네 송이 해바라기〉는 압생트로 인한 황시증黃視症에 걸리면서 얻어낸 작품이다. 그가 압생트를 과음하곤 했다는 사실은 그 무렵에 그린〈자화상〉을 보면 알 수 있다. 〈자화상〉은 압생트를 많이 마신 다음날 그린 것으로, 눈 주변의 부종과 눈의 충혈, 술의 부작용으로 완전히 변형된 얼굴, 굳어진 표정이 그대로 표현되어 있다.

반 고흐가 찬란한 노란색을 얻기 위해 압생트를 과음했다는 이야기는 꽤 일리가 있다. 나중에 알려진 사실이지만 그 술에는 환각과 색맹을 초래하는 투우존thujone이라는 독성분이 있는데 황시증도 그 부작용의 하나다.

자신의 몸에
형벌을 내린 화가

'화가 공동체'의 꿈 실현에 찬동해서 폴 고갱Paul Gauguin, 1848~1903도 아를에 왔는데 자기 방에 걸려 있는 해바라기 그림을 보고 깜짝

빈센트 반 고흐, 〈귀에 붕대를 한 자화상〉
1889, 캔버스에 유채, 51×45cm, 개인 소장

놀랐다. 그도 그럴 것이 파리에서 반 고흐의 작품을 본 적이 있는 고갱은 그때와 판이하게 달라진 그의 그림에 놀라지 않을 수 없었다. 그러나 고갱은 겉으로 표현하지는 않았다. 두 화가는 그들의 꿈을 실현하기 위해 아를에서 공동생활을 하다가 결국 파탄에 이르게 되었다. 고갱과의 말다툼 끝에 차마 상대를 해치지는 못하고 반 고흐는 자신의 귀를 자르는 자해 행위를 했다. 그는 병원에 입원했다가 퇴원하자마자 두 장의 자화상을 그렸는데 두 장의 그림에서 모두 귀에 붕대를 하고 있다. 그중 하나가 담배 파이프를 물고 있는 〈귀에 붕대를 한 자화상〉이다.

사회로부터 냉대를 받고 사람들로부터 거부당한 데에는 반 고흐 자신의 책임이 없는 것도 아니지만 그는 너무나 정직했고 지나치게 자기 마음속 깊은 곳까지 아무런 거리낌 없이 드러내 보이곤 했다. 그래서 혹자로부터 세상물정 모르는 어리석은 사람으로, 철부지 시골뜨기로, 맹목적인 고집쟁이로 평가받기도 했다. 그러나 타인에게 자신의 진심을 이해받지 못할 때에는 상대를 공격하는 것이 아니라 오히려 자기 몸에 가혹한 형벌을 내리는 자학성을 품고 있었다. 그 결과 고갱과의 다툼 후에 자신의 귀를 자르고 그 후 37세라는 젊은 나이에 자기 몸에 방아쇠를 당겨 자살한 것이다.

오른손을 잃은
화가

키르히너는 1914년 1차 세계대전이 일어나자 다음해 봄 군에 입대해서 몇 달 동안은 고된 병영 생활을 견뎌냈다. 하지만 신경 쇠약이 일어나 치료를 받게 되었는데 그 무렵에 그린 자화상이 〈군인으로 그려진 자화상〉이다. 군복을 입고 담배를 가로문 화가는 가면을 쓴 것처럼 얼굴 표정이 철저히 굳어 있다. 이 얼굴 표정은 마치 말 못할 전쟁의 공포를 암시하는 듯하다. 전쟁은 개인을 정신적으로 뿐만 아니라 육체적으로도 관능성이나 이성을 잃은 죽음의 구렁으로 몬다. 전쟁의 이런 극한 상황은 화가의 그림 창작에서 상징이 되는 오른손을 필요 없게 만들었고, 그림에서는 자신이 아무리 노력해도 상황이 회복될 수 없기 때문에 손을 잘라버렸다는 뜻이기도 하다.

절단된 손을 표현한 키르히너의 그림은 사람들의 시선을 끈다. 이 그림을 처음 봤을 때 혹시 키르히너가 군 복무 과정에서 부상을 입고 절단된 손을 표현한 게 아닌가 하는 생각이 들었다. 그러나 사실은 그렇지가 않고 그림에서만 오른손이 절단되었으며 실제로 그의 손에는 이상이 없었다고 한다. 그림 뒤편에는 실직한 모델 여인과 그리다 말고 놓아둔 미완성의 마른 캔버스가 보인다. 이는 전쟁이 몰고 온 화실의 폐허를 보여주며 화가로서 전쟁을 반대하는 의사를 확고히 표현한 것이라 할 수 있다.

에른스트 루트비히 키르히너, 〈군인으로 그려진 자화상〉
1915, 캔버스에 유채, 69.2×61cm, 오벌린 칼리지 앨런 메모리얼 미술관

불행한 시대의
상처받은 영혼

키르히너는 이런 복잡한 생각으로 정신과 육체가 쇠약해지고 심한 우울증에 시달리게 되었다. 약물치료모르핀으로 추정된다를 받았는데 그때 황홀한 기분에 빠진 정신 상태를 그린 것이 〈황홀경에 빠진 자화상〉이다.

심한 정신장애로 키르히너는 군에서 제대하게 되었다. 그 후로 그는 술로 세월을 보내게 되었고, 그런 상황을 잘 묘사한 또 다른 자화상이 〈주정꾼 자화상〉이다. 이 그림을 그리면서 그는 이런 말을 남겼다.

"낮이나 밤이나 창가에서 병사들이 함성을 지르며 행진하는 소리가 들려온다. 나는 그때마다 기절할 것 같은 기분에 사로잡혀 술을 더 마시게 된다."

〈주정꾼 자화상〉을 지배하고 있는 이미지는 직선이나 방형이 아니라 곡선과 원형이다. 타원형의 갈색 테이블은 마치 공중에 떠 있는 것같이 불안한 모양으로 화면의 상부를 차지하고, 테이블 위에는 아프리카의 가면 모양처럼 생긴 유리잔이 놓여 있다. 청색과 붉은 무늬로 된 가운을 입은 화가는 몸을 겨우 테이블에 기대고 있고, 그의 얼굴은 마치 반 고흐가 술에 취한 다음날에 그린 자화상을 닮았다. 눈 주위가 부어오르고 입 주위가 튀어 나왔으며 오른손으로는 뭔가아마도 술를 더 요구하는 듯이 손을 내밀고

에른스트 루트비히 키르히너, 〈황홀경에 빠진 자화상〉
1915, 개인 소장

에른스트 루트비히 키르히너, 〈주정꾼 자화상〉
1915, 캔버스에 유채, 119×89cm, 뉘른베르크 게르만 국립 박물관

있어서 그림 속 모든 것을 통해 불안감을 몇 번 굴절시켜 절망에 이른 심정을 표현한 듯하다.

키르히너는 1921년에 이르러서야 중독 증상에서 완전히 벗어나 건강과 삶의 여러 문제에서 안정을 되찾았다. 그림도 다시 그리기 시작해서 그의 생애에 635점의 표현주의 작품을 남겼다. 그런데 독일 나치 정부가 그의 작품을 퇴폐 미술이라 낙인찍고 32점을 압수해 퇴폐 미술 전람회를 열었다. 이에 실망하고 격분한 키르히너는 1938년 6월 15일 자택에서 권총으로 자살해 생을 마치고 말았다.

클레오파트라의
진주 칵테일

이집트의 여왕 클레오파트라는 로마의 세기적인 두 통치자 카이사르와 안토니우스의 마음을 사로잡아 마치 떡 주무르듯 자기 뜻대로 요리한 인물로 유명하다. 그래서 그녀를 절세의 미녀로 생각하기 쉬운데, 전해지는 기록들을 보면 그녀는 외모가 빼어났다기보다는 인간적인 매력과 여성적인 우아함이 넘치는 지혜의 여인이었다. 그녀는 이집트 왕실에서 태어나 세련된 교육을 받았으며 매력적인 파티 매너를 겸비한 사교계의 여왕이었다.

야망으로 만들어진
사랑

클레오파트라는 이집트를 침공한 로마의 카이사르를 유혹해 그의 권력으로 왕권에 복귀할 수 있었다. 그런데 든든한 배경이 되어주던 카이사르가 정적들에 의해 암살되는 바람에 자신의 뒤를 봐줄 배경이 없어졌다. 정치적 야망을 접을 수밖에 없어 상심하던 그녀에게 다시 절호의 기회가 왔다. 바로 로마의 차세대 대권 주자인 안토니우스가 그녀를 만나고 싶어 한다는 소식을 듣게된 것이다. 클레오파트라는 카이사르를 통해 안토니우스와 만난적이 있었기 때문에 그의 성격을 잘 알고 있었다. 그는 카이사르처럼 여자를 좋아했으나 카이사르와 달리 투박하고 무식한 군인이어서 유혹하기에 더없이 좋은 상대였다.

클레오파트라는 결코 서두르지 않고 충분히 시간을 끌면서 안토니우스를 조급하게 만드는 지혜를 발휘했다. 그녀는 여자로서 매력과 지혜를 지녔을 뿐만 아니라 거대한 부를 소유한 이집트의 여왕이었다. 로마의 장군 안토니우스는 황금의 나라 이집트를 손에 넣으려는 야심을 갖고 클레오파트라를 불러냈다. 클레오파트라는 기다리던 기회가 왔을 때 기쁜 마음으로 달려갔다. 그녀 역시 안토니우스의 힘을 빌려 불안한 이집트의 왕위를 지켜보겠다는 야심이 있었다.

클레오파트라와 안토니우스는 타르수스에서 처음 만났다. 그

로렌스 알마 타데마, 〈안토니우스와 클레오파트라〉
1885, 캔버스에 유채, 65.4×92.1cm, 개인 소장

곳의 시가지가 강으로 이어져 있어서 클레오파트라는 온갖 보석으로 장식된 향기 나는 배를 타고 강을 거슬러 올라가 안토니우스를 만났다. 선체는 황금빛이었고, 갑판 중앙에 금실로 수놓은 장막이 좌우로 열려 있었으며, 그 아래 옥좌에 사랑의 여신 비너스로 분장한 클레오파트라가 앉아 있었다. 노예들은 은으로 만든 노를 저으며 피리와 하프 가락에 맞춰 춤을 추었다. 배에서는 형용할 수 없는 향기가 바람을 타고 진동했다.

두 사람의 이런 첫 만남을 표현한 그림으로 네덜란드 태생의 영국 화가 로렌스 알마 타데마Lawrence Alma Tadema, 1836~1912의 〈안토니우스와 클레오파트라〉가 있다. 화가는 그리스 역사가 플루타르코스가 안토니우스와 클레오파트라의 만남에 대해 쓴 글을 근거로 이 그림을 그렸다고 한다.

엄청나게 화려한 배를 타고 온 클레오파트라와의 첫 만남에 안토니우스는 그만 혼을 뺏기고 말았다. 이 그림을 보면 정신이 나간 안토니우스가 벌떡 일어서서 놀람과 경이로움이 가득 찬 눈길로 클레오파트라를 바라보고 있다. 클레오파트라는 금으로 장식된 이동 닫집 안에서 비스듬히 몸을 기대고 앉아 요염한 눈초리로 안토니우스를 탐색한다.

지상 최고의 만찬이 된
두 잔의 술

이 극적인 만남에서 클레오파트라는 안토니우스의 마음을 사로잡기 위해 수단과 방법을 가리지 않았다. 그녀는 환영 만찬을 열어 그를 초청했다. 안토니우스는 그녀의 초청에 응해 만찬장에 도착했고 그녀는 자랑 삼아 그 만찬을 '지상 최고의 만찬'이라 표현했다. 그런데 만찬 식탁에 차려놓은 것은 단지 두 잔의 술밖에 없었다. 안토니우스는 속으로만 코웃음을 치며 '이것이 지상 최고의 만찬이냐'는 말은 하지 않은 채 씁쓸한 표정을 지을 뿐이었다. 이 일화를 표현한 것이 이탈리아 화가 조반니 바티스타 티에폴로 Giovanni Battista Tiepolo, 1696~1770의 작품 〈안토니우스와 클레오파트라의 연회〉이다.

거대한 궁전의 만찬 식탁에는 아무것도 차린 것 없이 단지 술이 담긴 술잔 두 개뿐이다. 이를 본 안토니우스가 실망하는 듯하자 클레오파트라는 자기 귀에 달고 있던 커다란 진주를 떼어 술잔에 담근다. 진주는 서서히 녹아 들어갔고 이로써 참으로 값을 매길 수 없는 진귀한 '진주 칵테일'이 만들어진다. 클레오파트라가 나머지 귀걸이의 진주를 떼어 술에 담그려 하자 안토니우스는 그만 자신이 경솔했음을 스스로 인정하고 그녀를 만류한다.

술에 넣은 것은 클레오파트라가 프톨레마이오스 왕조의 공주로서 물려받은 가문의 보물인 비너스의 진주였다. 그녀는 안토니

조반니 바티스타 티에폴로, 〈안토니우스와 클레오파트라의 연회〉
1744, 캔버스에 유채, 249×346cm, 멜버른 빅토리아 국립 미술관

우스를 유혹하기 위해 가문의 보물을 주저 없이 술잔에 던진 것이다. 진주의 사연을 알게 된 안토니우스는 급히 그녀를 제지했다. 클레오파트라는 타르수스의 연회에서 자신과 이집트의 운명을 맡긴 게임의 승자가 된 셈이다. 그날 밤 두 사람은 최고급 만찬을 즐기며 사랑을 나누었다.

당신 없이는
살 수 없어요

이렇게 해서 클레오파트라는 안토니우스를 완전히 사로잡았다. 여인으로 무르익은 클레오파트라의 아름다움을 천하의 안토니우스라도 외면할 수 없었다. 그녀에게 빠져 안토니우스가 로마를 잊어버릴 정도가 되자 로마의 시민들, 특히 로마의 군부는 그를 외면하기 시작했다. 그러나 안토니우스는 자신의 임무를 잊은 채 클레오파트라와 알렉산드리아로 가서 한겨울을 함께 보내고 돌아갔다. 그 후 그녀를 잊지 못하고 또다시 찾아왔다. 클레오파트라의 우아한 용모와 뛰어난 말솜씨에 홀딱 반한 안토니우스는 그야말로 그녀의 포로가 되었다. 클레오파트라와 결혼을 한 안토니우스는 로마에 있는 부인옥타비아누스의 여동생과는 이혼했다.

두 사람은 부부가 되었지만 안토니우스는 그녀가 독에 대한 지식이 풍부해서 어쩌면 자신을 독살할지도 모른다는 염려를 하기

도 했다. 그래서 맛있고 보기에도 화려한 요리를 그녀가 그토록 권했음에도 손도 대지 않았다. 남편으로부터 자신이 의심받고 있다는 사실을 느낀 클레오파트라는 슬펐다. 그녀는 행여 안토니우스가 권태를 느낄세라 새로운 즐거움을 개발하며 날마다 산해진미에 악사와 무희를 동원해 화려한 볼거리를 제공했다. 그러던 어느 날 만찬 식탁에 앉은 그녀는 남편의 술잔에 꽃잎 하나를 떼어 띄우며 그에게 권했다. 안토니우스가 무심코 그 술잔을 받아 마시려 하자 그녀는 손으로 술잔을 쳐서 떨어뜨렸다. 그러고는 이렇게 말했다.

"내가 당신을 죽이려고 한다면 언제든지 죽일 수 있고 그럴 기회도 얼마든지 있었어요. 하지만 나는 당신 없이는 살 수 없다는 걸 알아주었으면 해요."

그녀는 노예 한 명을 불러 그 술을 마시게 했다. 잔을 받아 마신 노예는 그 자리에서 쓰러지며 의식을 잃고 끝내 죽고 말았다. 이 이야기를 이탈리아 화가 티에폴로가 그림으로 담은 것이 〈안토니우스와 클레오파트라의 만찬〉이다. 이 프레스코에는 클레오파트라가 노예를 불러 독주를 마시라고 명령하는 장면이 나타나 있다.

안토니우스는 그 후로 클레오파트라가 권하는 음식이라면 무엇이든 전혀 의심하는 기색 없이 받아먹었다. 그는 클레오파트라의 '진주 칵테일'에 온 마음이 녹아들어 결국 로마를 배반하고 처자식마저 버린 채 그녀의 포로가 되었고, 이 연인의 말이라면 모

조반니 바티스타 티에폴로, 〈안토니우스와 클레오파트라의 만찬〉
1747~1750, 프레스코, 650×300cm, 베네치아 라비아 궁전

든 것을 들어주는 충실한 남편이 되었다. 이처럼 클레오파트라가 로마의 장군을 자신의 손아귀에 넣고 마음대로 움직일 수 있었던 이면에는 술을 알맞은 때와 장소에 사용하는 지식과 그 지식에서 우러나는 탁월한 지혜가 있었던 것이다.

아버지에게 권한
한 잔의 술

창세기 19장 30~38절에 아
브라함의 조카 롯과 그의 두 딸이 소돔을 탈출한 후에 일어난 일을
기록한 내용이 있다.

"롯이 소알에 살기가 두려워 두 딸과 함께 소알에서 나와 산에
올라가 살았다. 롯은 두 딸과 함께 굴에서 생활했다. 큰딸이 동생
에게 말했다. '우리 아버지는 늙으셨고 이 땅에는 세상의 도리에
따라 우리가 배필로 삼을 사람이 없다. 그러니 우리가 아버지께
술을 마시게 하고 동침해서 아버지에게서 씨를 받도록 하자.' 그
날 밤에 두 딸은 아버지에게 술을 대접해 취하게 한 뒤 큰딸이 아
버지와 동침했다. 그러나 아버지는 딸이 눕고 일어나는 것을 깨
닫지 못했다. 이튿날 큰딸이 동생에게 다시 말했다. '어젯밤에는

내가 아버지와 동침했으니 오늘밤에도 아버지께 술을 드리고 이번에는 네가 들어가 동침하여 아버지에게서 씨를 받자.' 그날 밤에도 두 딸은 아버지에게 술을 대접해 취하게 한 후 작은딸이 아버지와 동침했다. 그러나 이번에도 아버지는 딸이 눕고 일어나는 것을 깨닫지 못했다. 롯의 두 딸이 아버지로 말미암아 잉태했다. 큰딸은 아들을 낳아 이름을 모압_{Moab}이라 했으니 오늘날 모압 사람의 조상이다. 작은딸도 아들을 낳아 이름을 벤암미_{Ben-Ammi}라 했으니 오늘날 암몬 사람의 조상이다."

　화가들 중에는 금기된 것에 흥미를 느끼는 사람들이 많이 있었다. 롯과 그 딸들의 이야기 역시 화가들에게는 흥미로울 수밖에 없는 주제였다. 옛날이나 지금이나 근친상간은 금기 중의 금기이기 때문이다. 이 흥미로운 소재를 화가들은 어떻게 표현했을까?

도시는 불타고
아버지는 취하다

　네덜란드 화가 얀 마시스_{Jan Massys, 1510~1575}의 〈롯과 두 딸〉을 보면 한 장의 그림에 여러 이야기가 있다. 하나님의 명령으로 소돔과 고모라가 막 파괴되려 할 때 천사가 롯을 찾아와 가족과 함께 그곳을 떠나라고 일러주며 절대로 뒤를 돌아보지 말라고 경고했다. 그러나 롯의 아내는 불타는 소돔 도시를 뒤돌아보는 바람에 소

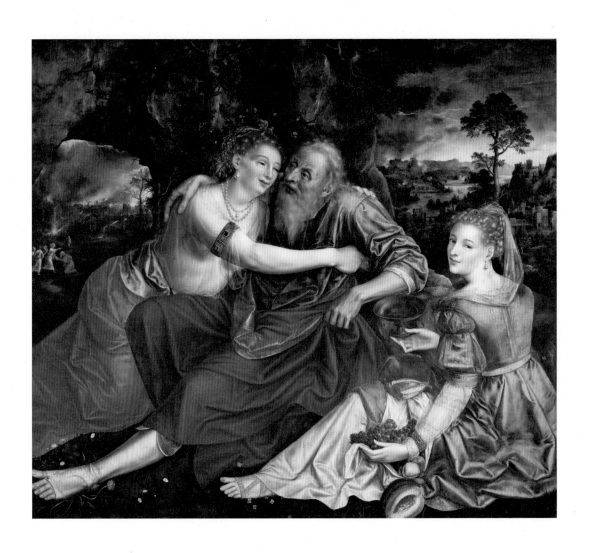

얀 마시스, 〈롯과 두 딸〉
1563년, 오크 패널에 유채, 151×171cm, 빈 미술사 박물관

금 기둥으로 변했고 롯과 그의 두 딸은 동굴로 겨우 피신했다. 지구상에서 후손도 없이 자신들만 있게 될 것을 두려워한 나머지, 두 딸은 아버지를 술에 취하게 한 후 유혹하기로 결심했다. 이 역사적 줄거리를 드러내기 위해 그림의 왼편에는 소돔이 불타고 있고, 오른쪽에는 고모라 역시 화염에 휩싸여 있다.

이 그림의 주제는 후반부 일화를 형상화한 것으로 구성상 중앙에 언니 되는 여인이 반라의 몸으로 늙은 롯의 무릎에 기대고 있다. 그들 옆에서 동생이 정중하게 포도주가 담긴 잔을 권하고 있다. 롯은 이미 취했다. 거푸 들이켠 포도주가 늙은이의 피를 달구었다. 왼손으로는 흘러내리는 겉옷을 추스르면서도 오른손으로는 여인의 탐스런 어깨를 감싸 안았다. 무릎을 곧추세우고 허벅지로 여인의 매끄러운 아랫배를 문지르는 롯의 관능적인 자세가 엿보인다. 큰딸이 롯의 겨드랑이를 끌어안으며 풀밭에 눕히는 동안 작은딸은 술잔과 포도송이를 들고 다음날 밤을 준비한다.

유혹에 대한 롯의 반응은 이중적이다. 흘러내리는 도덕을 추스르는 왼손과 다가오는 유혹을 반기는 오른손은 술잔을 비우기 전과 후처럼 판이하다는 것을 보여준다. 세워서 접은 무릎도 저항과 탐닉이라는 이중적인 뜻을 지닌다. 롯은 눈을 들어 큰딸의 낯선 얼굴을 바라본다. 롯의 눈길에서 질책의 표정을 읽었다면 성서의 기록에 대한 화가의 자의적 해석의 표현이 될 것이다.

마시스의 그림에서는 술을 마시는 광경은 없고 단지 작은딸이 과일과 함께 빈 술잔을 들고 있는 것으로 롯이 만취한 상황이 간

접적으로 묘사된다. 대신 사건의 시작에서 현재에, 그리고 앞으로 진행될 일을 예고하고 있다.

엄숙하고
진지한 유혹

피렌체에서 활동했던 시인이자 화가인 로렌초 리피Lorenzo Riffi, 1606~1665는 성서의 내용을 많이 그렸는데 그중에서 〈롯과 두 딸〉이 대표작이라 할 수 있다. 이 작품을 보면 어두운 동굴에서 은신 생활을 하는 롯을 두 딸이 시중들고 있다. 딸들은 사내를 만나지 못해 결혼을 하지 못한 채 늙은 아버지를 정성껏 모신다.

동생이 술병을 기울이고 언니는 술잔을 권하며 아버지는 그 술잔을 두 손으로 받아들고 있다. 아버지는 눈이 거의 감기도록 술을 받은 탓에 그날 밤의 일을 알지 못할 것이다. 롯이 술잔을 기울이면 포도주의 술기운에 기댄 망각의 너울에 빠져 부녀상간父女相姦의 수치를 덮을 것이다. 아버지를 유혹하는 큰딸의 얼굴에는 수심이 가득하다. 두 딸의 자세와 표정은 진지하고 엄숙하다. 부끄럽게 알몸을 드러내지도 않고, 다만 딸과 아버지의 무릎이 가까스로 닿을 뿐이다. 큰딸의 자세는 마치 미켈란젤로가 그린 〈최후의 심판〉에서 심판관 예수를 올려다보며 인간의 구원을 갈구하는 마리아의 자세를 연상케 한다.

로렌초 리피, 〈롯과 두 딸〉
1650년대 초, 캔버스에 유채, 148×185cm, 피렌체 우피치 미술관

취기에 가려진
수치

이탈리아 화가 구에르치노Guercino, 1591~1666가 그린 〈롯과 두 딸〉은 리피의 그림보다 일이 더 진행된 상태를 표현하고 있다. 다시 말해서 '그날 밤'의 일을 동굴 밖으로 끌고 나왔다. 구에르치노는 식탁 장면을 치워버렸다. 빵과 과일이 수북하게 쌓인 풍성한 식탁이나 수다한 상징의 소재들은 그의 관심사가 아니었는지, 아니면 바로크의 감성과 어울리지 않는지 하나도 표현되지 않았다.

구에르치노의 붓은 빛과 어둠의 경계에서 등장인물들의 내면화된 심리 상태를 건져 올리는 데 충실하고 있다. 아버지와 두 딸이 이루는 인물 구성은 실타래처럼 엉켜 있다. 아버지는 작은딸이 권하는 술잔을 기울이고, 큰딸은 술잔을 응시하며 술병 손잡이를 움켜쥔다. 큰딸은 아버지의 표정을 살피고, 작은딸은 술잔을 살핀다. 그러나 아버지는 두 딸의 시선을 피해 머리를 뒤로 젖히고는 술을 마신다. 딸들이 '언제 들어와서 언제 나갔는지' 알아서는 안 되기 때문이다.

세 사람의 삼각관계는 인물들이 이루는 삼각 구성에 전제되어 있다. 적, 청, 황으로 이루어진 옷 색깔은 구에르치노의 고전적 감각이다. 이 고전적 색채 배열은 구성의 균형뿐만 아니라 줄거리의 전개를 이끄는 동인이다. 아버지의 하체를 감싼 노랑은 호색과 위험을, 작은딸이 걸친 빨강은 유혹과 열정을, 큰딸이 입은

구에르치노, 〈롯과 두 딸〉
1617, 캔버스에 유채, 190×175cm, 산 로렌초 수도원 엘 에스코리알

파랑은 기다림과 이성을 의미한다.

　롯은 달빛을 희롱하며 술잔을 기울이다가 어느덧 술기운이 달아오르자 윗옷을 벗어던졌다. 그에게 어제는 있었으나 내일은 없다. 붉은 치마를 걸친 작은딸은 왼손으로 술잔을 기울이는 아버지의 행동을 거들면서 오른손으로 그의 옷자락을 끌어내린다. 롯의 왼팔은 점점 힘이 빠지고 돌침대에 상체가 기울면서 그의 아랫도리는 자동적으로 노출될 것이다. 롯은 나무에 등을 기대고 있는데 그 나무는 허리가 분질러져 있어서 롯의 보잘것없는 운명과 다를 바 없다. 죽은 나무에 새싹이 돋아남을 암시한 것으로 해

295

석된다. 즉 모압 족과 암몬 족이 늙은 아비의 씨앗을 얻은 두 딸의 어린 뱃속에서 자라날 것이기 때문이다.

리피와 구에르치노의 그림이 말하는 것은 감미로운 육체의 향연보다 자손을 번식해야 하는 의무감에서 나온 부녀상간의 이야기다. 여기서 행위의 수치스러움을 중화시키기 위해 모두 술이 동원되고 있다. 리피의 그림에서는 큰딸이 아버지에게 술잔을 올리고 아버지는 그것을 받아들고 마시려 한다. 그런데 구에르치노의 그림에서는 작은딸이 아버지가 받아든 술잔을 입으로 가져가게 밀어 올리고 있다. 두 그림에서 언니가 술을 권할 때에는 동생이 술병을 들고 있고, 동생이 술을 권할 때에는 언니가 술병을 들고 있다. 이로써 아버지에게 술을 권하는 일이 두 자매의 합의에 의한 행동이라는 사실을 짐작할 수 있다.

술 마시는 왕과
술 마시지 않는 독재자

요르단스는 17세기 플랑드르 바로크 시대의 대표 화가 중 한 사람으로, 1620년경부터는 예술가로서 완숙의 경지에 올라 미술사에 남는 다양한 걸작들을 창작했다. 그중에서 공현축일公現祝日과 관련한 흥미 있는 종교화를 여러 장 그렸다는 사실에 주목할 필요가 있다.

공현축일이란 예수가 하나님의 아들로 온 세상 사람들 앞에 '공식적으로 나타난 날'을 말한다. 예수가 30회 탄생일에 세례를 받고 하나님의 아들로서 공증을 받은 날을 기념하는 날이다. 영국 등 서방 교회에서는 이 축제일을 3인의 동방박사가 아기 예수를 탐방한 후 탄생을 알린, 즉 '주님이 나타난 날'이라는 의미로 주현절主顯節이라고 한다. 또 이날이 탄생일 후 12일째 되는 날이기

때문에 '12일제'라고도 한다.

　주현절도 다른 기독교 축일들이 그러하듯 이교도 문명의 축일이 되었다. 옛날 로마인들은 동짓날 축제로 사투르누스농경의 신제라는 것을 올렸다. 이날 행사의 특색은 갈레트galette라는 빵을 먹는 것이었는데 그 속에 하얀색 또는 검은색의 잠두콩을 넣어 구운 다음 빵을 잘라서 나누어 먹었다. 이때 잠두콩이 든 부분을 차지한 사람이 그날의 왕이나 여왕으로 뽑혀 축제를 주재했다. 플랑드르에서는 이 축제 방식을 주현절에 적용해 축연을 왕이 주재하는 형식을 취했다고 한다.

자유롭게 취하는 시간, 주현절 축제

　요르단스의 〈술 마시는 왕〉은 진짜 왕이 술을 마시는 장면을 묘사한 것이 아니라 방금 이야기한 것처럼 세 사람의 동방박사가 예수의 탄생을 경배하러 온 것을 기념하는 주현절의 축제를 표현한 것이다. 즉 큰 케이크 속에 숨긴 콩 한 알을 차지한 사람이 주현절 축제의 왕이 되어 축연을 주재하게 된다. 그래서 '콩의 왕'이라고 불리기도 한다.

　요르단스가 살던 당시에는 지금보다 훨씬 요란스런 잔치를 치른 것으로 보인다. 그림에서도 백파이프로 연주하는 음악에 맞춰

야콥 요르단스, 〈술 마시는 왕〉
1640, 캔버스에 유채, 156×210cm, 벨기에 왕립 미술관

노래를 부르고 모든 사람들이 마음껏 먹고 마시며 흥겨워하고 있다. 사람들은 가운데에 있는 왕으로 분장한 사람을 중심으로 양쪽에 동일하게 배분되었지만 그들은 한 가족이거나 가까운 친구들이다. 함께 모여 술을 마시고 노래하며 왁자지껄 흥겹게 노는 것이 플랑드르의 전통이다. 이 그림은 화가의 재치 있는 필치로 생기 넘치는 장면을 유쾌하고 우스꽝스럽게 표현했다. 왕이 술잔을 들어 축연에 모인 모든 사람들에게 "왕이 마신다"고 외치면 모두가 "왕이 마신다"를 복창하고 술을 마신다. 마치 우리네 건배하는 식으로 술 마시는 순간을 묘사했는데 이런 식의 건배가 여러 번 있어서 더러는 취한 사람들도 있음을 보여준다.

왕의 왼편에서 술잔을 높이 들어 뭔가를 소리치며 마치 심장이라도 튀어나올 정도로 입을 크게 벌리고 있는 사람이 있는가 하면, 그 아래에 소리 지르는 사람보다 더 취한 사람이 있다. 자기 앞에 있던 술은 모두 다 마셔서 빈 병이 되었으며, 몸을 가누질 못해 의자의 손잡이를 잡고 소리를 지르다가 술병을 올려놓았던 쟁반을 쓰러뜨리며 마신 술을 폭포수처럼 토해낸다. 화가의 더욱 익살맞고 재미있는 표현은 그림의 왼쪽 상단에서 담뱃대를 들고 소리 지르는 사람의 입술이다. 그의 윗입술과 아랫입술은 마치 바닷물이 파도치는 것 같은데 윗입술의 파도는 오른쪽으로, 아랫입술의 파도는 왼쪽으로 향하여 위아래 입술의 신경이 완전히 마비된 듯하다. 그야말로 평상시에는 볼 수 없는 입술 모양이 연출될 정도로 술을 흠뻑 마시고 있다.

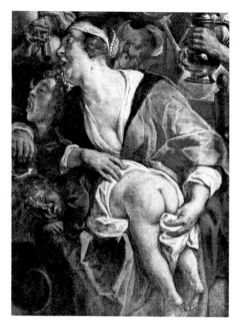

〈술 마시는 왕〉의 부분 확대
_ 왕 앞에서 아기 기저귀를 가는 여인

　한 가지 납득이 잘 가지 않는 장면은 그림의 오른쪽에서 아기
의 기저귀를 갈아주고 있는 여인이다. 모두가 즐거운 마음으로
축연을 벌이고 있는 상황에서, 특히 왕이 술을 마시고 있는 앞에
서 아기의 기저귀를 간다는 것이 일반적인 상식으로는 이해가 가
질 않는다. 그런데 여인의 표정과 몸짓을 보면 기저귀를 가는 일
보다 왕을 향해 소리치는 일이 더 기분 좋아 보인다. 그녀 역시
술에 취해 있고 아기가 울어대니 하는 수 없이 기저귀를 갈아주
고 있는 것 같다.

사람들의 이런 표정으로 보아 플랑드르의 주현절 축제는 밤늦게까지 진행되는 그야말로 흥청망청 마시고 노는 인심 좋은 축연이라는 것을 알 수 있다. 아기의 기저귀를 갈아주어야 할 시간이 오고 자기 앞에 놓인 술이 완전히 고갈될 때까지 실컷 마시는 시간인 것이다.

과음에 대한
화가의 생각

화가가 이런 과음 장면을 축제 그림에 넣은 데에는 나름의 생각이 있었을 것이다. 과음은 인간의 격을 떨어뜨리고 적어도 잠시 동안은 이성을 상실하게 하며 길게는 바보로 만들기도 한다. 그러나 술을 마시는 것이 범죄는 아니며 단순히 술을 마시는 것으로 범죄가 생기는 일은 드물다. 술은 인간을 바보로 만들기는 해도 악한으로 만들지는 않는다. 화가는 일반적으로 술을 마시는 사람이 진심과 솔직함을 지니고 있다는 것을 알리고 싶은 심정에서 과음에 대해 과감히 표현한 게 아닌가 생각된다.

실은 그림의 주인공인 왕은 아담 반 노르트Adam van Noort, 1562~1641라는 화가이며 요르단스의 스승이자 장인이다. 장인은 요르단스의 장래성을 보고 그에게 딸을 주었다. 기저귀를 갈고 있는 여인이 바로 딸 카타리나로, 그녀 역시 술에 어느 정도 취하기는 했지

〈술 마시는 왕〉의 부분 확대
_ 왕은 장인, 연주자는 화가, 여인은 화가의 아내다.

〈술 마시는 왕〉의 부분 확대 _ 현판에 쓰인 글씨
"공짜 밥 주는 곳에서 손님 노릇 하는 것처럼 좋은 게 어디 있겠소?"

만 그녀가 안고 있는 아기는 아버지가 항상 귀여워하는 손자이기 때문에 아버지가 비록 왕관을 썼다 해도 그의 앞에서 일상처럼 기저귀를 갈고 있다. 왕의 뒤에서 백파이프로 연주하는 사람은 이 그림을 그린 화가 자신이다.

그림의 표현으로 보아 이 주현절 축연은 화가 자신의 집에서 가족 일동이 친구 또는 주위 사람들을 초청한 모임이라는 것을 알 수 있다. 특히 왕의 머리 위쪽에 붙은 현판에 "공짜 밥 주는 곳에서 손님 노릇 하는 것처럼 좋은 게 어디 있겠소?"라고 쓰여 있는 것을 보면 이 장소는 분명 화가의 집 혹은 장인의 집이라는 사실을 추측해볼 수 있다. 그림의 표현대로라면 이 집은 인심 좋고 너그러움이 넘치는 곳이다.

독재자는
술을 마시지 않았다

플랑드르인들은 17세기 봉건시대의 사회 도덕관에 사로잡혀 내일의 고뇌를 앞당겨 하고 오늘의 만족을 내일로 미루는 것에 익숙해져 있었다. 그런 그들이 주현절이라는 명분으로 모여 정감이 오고 가는 한때를 즐기는 장면을 화가는 그림을 통해 익살스럽게 표현했다. 특히 술 마시는 왕의 정감 넘치고 너그러운 표정은 극적인 어울림의 분위기를 완벽히 살리고 있다.

너그러운 '술 마시는 왕'의 표정을 보고 있노라면, 머릿속에 과거에 있었던 추억 하나가 떠오른다. 지난날 동료 교수가 제자들과 술을 마실 때마다 술을 마시면 사람이 너그러워져야 하며 그 너그러움이 몸에 배어야 한다고 강조하곤 했는데 그런 의미에서 술 모임의 명칭도 '너그 모임'이라 했다. 사실 술을 마시고 너그러워지는 일은 술 마시는 사람들이라면 반드시 명심해야 할 과제다. 술은 잘 조절해 마시면 더할 나위 없이 몸에 좋지만 지나치게 잘못 마시면 몸만 해치는 것이 아니라 신세마저 망친다. 그래서 예부터 주도酒道라는 것이 있어 특히 우리나라에서는 웃어른들이 함께 술을 마시며 주법酒法을 가르쳤다. 지금은 그 표본이 '너그 모임'이 될 수도 있을 것 같다.

동시에 미국 작가 찰스 퍼거슨이 쓴 "독재자는 모두 금주가다 Dictators don't drink" 하퍼스 매거진, 1937년 6월호라는 논설이 떠오른다. 그의 주장에 따르면 스탈린, 히틀러, 무솔리니와 같은 독재자들은 술을 마시지 않았다고 한다. 첫 번째 이유는 자신들이 부정한 폭력적 수단으로 권력을 탈취했기 때문에 언젠가 자신들도 반대의 처지가 될지 모른다는 우려에서였다. 그리고 두 번째 이유는 자신들이 마치 성실한 정치 지도자로서 오로지 국민을 위한 정치에만 전념하는 모습을 보이기 위해서였다고 한다. 즉 이들이 술을 마시지 않고 독재에만 전념했기 때문에 인류에게는 매우 위험한 일이었다는 날카로운 통찰력이 담긴 글이었다.

Sensation Flavor Gallery

풍미 감각 갤러리 3

축제와 죽음의 이미지 사이에서

식사야말로 소통을 위한 최고의 수단이다.
식사를 나눈다는 것은
종교와 예술, 과학이 두루 관련된 문화이다.
그래서 사람과 사람, 신과 인간, 죄와 구원,
삶과 죽음을 소통하고 결속시키는 역할을 한다.

유대 전통 축제 음식의
유래

원래 축제는 일상의 근심을 잠시나마 잊고 일에서 벗어나 새로운 생활과 접하고 싶은 바람으로 시작되었다. 축제가 일반적인 여흥과 다른 점은 지역 공동체가 집단적으로 참여해 공동체 모두의 걱정거리나 속박에 대한 저항을 은유적으로 표현하는 데 있다. 유럽에서 축제는 권력에 억눌린 민중이 불만을 표출하는 합당한 통로이자, 민족의 정체성을 확인하고 지역민이 화합하기 위한 수단이었다. 즉 축제는 성스러운 영역이 세속적인 영역으로 이동하는 기회를 이용한 단결이라는 의미를 지녔다. 성聖과 속俗의 구분이 잠시나마 해소될 수 있는 일종의 위로 모임의 상징이기도 했다.

유월절에는 빵, 양고기
혹은 물고기

　유대인이 최대의 축제로 여기는 유월절逾越節은 출애굽에 근거를 두고 있다. 신은 이집트가 유대 노예들을 풀어주도록 하기 위해 이집트에 열 가지 재앙을 내리는데 마지막 재앙이 이집트에서 태어난 모든 첫 아이들의 죽음이었다. 이때 모세는 유대인들에게 대문에 어린 양의 피를 발라두면 신이 밤에 보낸 죽음의 사자가 그 집을 그냥 지나갈 것이라고 말했고, 그 말에 근거해 양고기가 유월절의 음식으로 등장하게 되었다. 또 유월절을 무효절無酵節이라고도 한 것은 유대인들이 서둘러 이집트를 탈출해야 할 때 만드는 데 시간이 걸리는 발효된 빵이 아니라 발효시키지 않은 무효 빵우리의 떡에 해당한다을 만들라고 신이 지시했다는 데에서 유래한 것이다. 그래서 유대인들에게 유월절은 억압과 압제로부터 자유를 쟁취했음을 찬양하는 데 그 의의가 있다. 최대의 명절로 유월절 축연을 거행할 때에도 무효 빵은 반드시 등장했고 그것을 함께 나누어 먹으며 의의를 되새기곤 했다.

　나중에 유대교와 그리스도교는 비록 결별했지만 유대인의 유월절 축제 음식을 계승하는 동시에 새로운 의미를 부여한 것이 등장했다. 유대교와는 다른 그리스도교의 독자성을 분명히 하기 위해 유월절의 요리가 새끼 양이던 것이 물고기로 바뀌었다. 이는 대홍수에서 노아의 방주에 타지 않았는데도 살아남은 유일한

생명체가 물고기였다는 점에서 물고기를 매우 신성하게 여겼기 때문이다. 따라서 '구약성서 시대에는 양고기, 신약성서 시대에는 물고기'라는 경향이 생겼다.

애초에 양고기의 유래에 대해서는 세례 요한이 예수를 '신의 어린 양'이라고 부른 바 있고 예수가 유월절의 새끼 양처럼 희생 되었다는 의미로 해석하는 데에는 이의가 있을 수 없다. 그러나 예수가 최후의 만찬 식탁에서 빵을 자신의 몸이라고 선언했으므 로 중요한 것은 어디까지나 빵이 되었으며, 메인 요리가 양고기 가 되었든 물고기가 되었든 간에 별 차이가 없다는 해석이 생겨 나게 되었다. 식탁에 새끼 양만 놓여 있다면 그것은 예수가 먹는 것이라기보다는 예수의 희생을 상징한다고 해석하는 것이 좋을 것 같다.

사육제와 사순절,
광란과 금욕의 교차

중세부터 근세까지 식사의 질은 귀천을 가릴 것 없이 들쑥날쑥 했다. 농촌에서는 이런저런 축제 때 일상에서 벗어난 광란의 축 제를 즐겼고 교회가 정한 날에 자숙이나 단식을 감수했다. 광란 의 국면과 금욕의 국면이 잇따른 것이 바로 사육제謝肉祭와 사순절 四旬節이다.

사육제, 즉 카니발carnival이라는 단어는 고기를 치우거나 없앤다는 의미의 라틴어 '카르넴 레바레carnem levare'에서 유래했다는 설이 유력하다. 로마어 'karneval'은 고기 음식을 참는다는 뜻으로 금식 기간의 시작을 알리는 말이었다. 그러나 애초의 사육제는 고기를 주신 하나님께 감사를 올리는 행사라는 의미이기도 했다. 그러던 것이 점차 세속적인 축제가 되면서 고기를 실컷 먹으며 자유롭게 마시고 춤추는 사흘간혹은 일주일간의 제전으로 여기는 사회가 생기게 되었다.

사순절이란 부활절 전에 행해지는 40일간의 재기齋期다. 예수의 부활 이전의 사순, 즉 40일간이 사순절이다. 40이라는 숫자는 모세와 엘리야, 특히 예수가 광야에서 단식한 기간에서 유래했다. 따라서 예수의 수난을 기리며 예수가 황야에서 수행했던 기간에 맞춰 단식하고 회심하는 참회 기간을 말한다. 이로써 사육제와 사순절은 포식과 단식, 기쁨과 고통, 만족과 후회, 악덕과 미덕, 죄와 구원 간의 대립을 상징하는 것으로 변하게 되었다.

그림 한 장으로 보는
사육제와 사순절의 싸움

사육제와 사순절의 대립을 잘 표현한 화가가 피테르 브뢰헬이다. 그의 그림 〈사육제와 사순절의 싸움〉은 어디까지나 브뢰헬 특

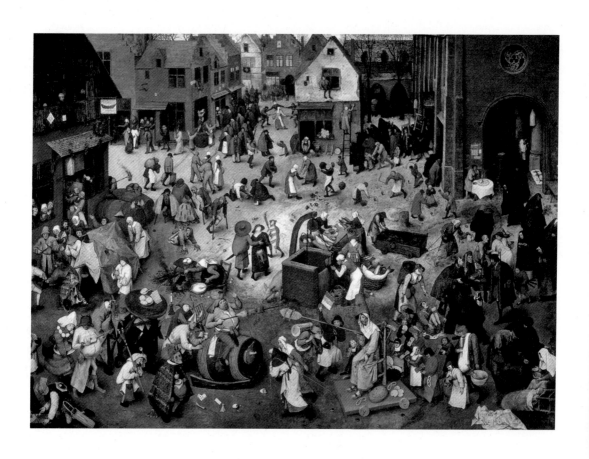

피테르 브뢰헬, 〈사육제와 사순절의 싸움〉
1559, 나무에 유채, 118×164cm, 빈 미술사 박물관

유의 떠들썩한 파노라마 부감도로서 그림 왼편은 사육제를, 오른편은 사순절을 보여주고 있다. 좌우 끝에는 술집과 교회가 버티고 서 있으며, 아랫부분에는 사육제의 의인상인 뚱뚱한 남자가 포도주 통에 걸터앉은 채 머리 위에 고기 파이를 얹고 손에는 긴 꼬치에 꿴 돼지고기를 들고 있다. 그의 뒤에는 사육제 특유의 복장을 한 사람들과 악기를 연주하는 남자들이 따르고 있으며, 뒤편에 있는 여인은 계란을 넣어놓고 팬케이크를 굽고 있다. 왼편 아래 구석의 젊은이는 길고 네모난 와플을 머리에 둘러 감은 채 도박을 즐기고 있다.

이 그림으로 알 수 있듯이 사육제의 마지막 화요일은 남은 계란이나 버터 등을 전부 써서 팬케이크를 만들어 먹는 관습이 있었기 때문에 '팬케이크 화요일'이라고도 했다. 사육제의 음식은 고기뿐만 아니라 와플, 버터, 계란으로 대표되기도 한다. 배경 속 술집 앞에서는 노천 연극이 열리고 있다.

사육제가 시작되는 날은 국가나 지역의 풍습에 따라 다르다. 참고로 프랑스에서는 사순절이 시작되는 재의 수요일 바로 전날인 화요일에 시작되며 이 화요일을 '마르디 그라_{Mardi Gras, 고기를 먹는 화요일} 라고 했다. '참회의 화요일'을 뜻하는 말로 사순절 전에 집 안에 있던 고기를 모두 먹어 치워버리는 풍습을 사육제의 신호로 삼은 것이다.

아래쪽에 사육제의 의인상과 마주보는 사순절의 의인상은 비쩍 마른 노파다. 노파는 교회에서 사용하는 삼각의자에 앉아 양

봉용 바구니를 머리에 쓰고 빵을 구울 때 쓰는 긴 주걱 위에 청어를 얹어 들고 있다. 사육제의 의인상에게 마치 고기 대신 청어를 먹으라는 듯 도전적으로 내밀고 있다. 노파의 발치에는 홍합이 담긴 큰 그릇이 있고, 하트 모양의 프레첼과 누룩을 넣지 않고 구운 납작한 빵이 널려 있다. 프레첼은 성찬의 빵처럼 성스러운 의미가 있다고 해서 사순절 동안 구워 먹는 빵이다. 두 남녀 수도사가 노파가 앉은 의자를 끈다. 그 뒤로 맹인, 신체장애자, 남편을 잃은 여인에게 적선하는 사람, 매장하기 위해 죽은 이를 손수레로 나르는 사람, 미사를 끝내고 교회에서 나오는 사람이 보인다. 여기서 화면 여기저기에서 보이는 걷지 못하는 장애인이나 맹인을 흥겹고 떠들썩한 쾌락에 빠진 사람들과 대비적으로 표현한 화가의 날카로운 시선을 느낄 수 있다.

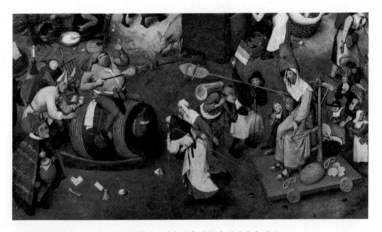

〈사육제와 사순절의 싸움〉의 부분 확대 _ 사육제와 사순절 의인상의 대결

〈사육제와 사순절의 싸움〉의 부분 확대 _ 사순절의 대표 음식은 물고기임을 알리는 장면이다.

 그림의 가운데에 있는 우물 가까이에서 생선장수들이 커다란 생선을 씻어 바구니에 담고 있다. 그리고 벌여놓은 좌판에 깨끗이 씻은 생선들을 올려놓고 이제 그것들을 팔기 위해 토막을 낸다. 그들과 멀리 떨어져 있지 않은 곳에서 줄무늬 옷을 입은 광대가 한낮임에도 횃불을 들고 걷고 있다.

 역시 축제에는 음식이 빠질 수 없는 모양이다. 이 그림에서 보는 바와 같이 사육제 음식은 고기, 와플, 버터, 계란 등이고, 사순절 음식은 물고기, 프레첼, 납작한 빵, 홍합 등이다. 특히 등장인물들이 지닌 고기와 물고기는 의미상 대비된다. 즉 고기는 쾌락과 포식을, 물고기는 금욕과 단식을 의미하는 것으로 표현되었

다. 축제의 광란과 종교의 경건함, 쾌락과 금욕 등이 대치하는 이 화면에는 당시 사회의 현실도 반영되어 있고, 우행과 선행을 대표하는 사육제와 사순절 양쪽에서 허용된 음식이 모두 등장한다. 이처럼 브뢰헬의 이 그림은 유대의 전통 축제 음식의 유래를 한눈에 이해하는 데 크게 도움이 되는 작품이라 할 수 있다.

죽음을 예고하고
부활을 알리는 음식

유대 축제 음식을 표현한 그림들은 종교화가들의 인식에 따라 양식의 차이를 보인다. 특히 예수와 열두 제자의 '최후의 만찬'을 주제로 한 작품들 간에는 만찬을 주재한 예수의 의도를 어떻게 이해하고 표현하느냐에 따라 차이가 많이 생긴다. 따라서 여기서는 축제 음식을 통한 영감을 가장 능숙하게 예술로 승화시킨 작품들을 살펴보려 한다.

인간의 최대 소망이면서도 결코 이루지 못하는 것은 죽음을 극복하는 일일 것이다. 죽어서도 부활할 수 있다는 종교적인 믿음을 어떻게 전할 것인가의 문제에 대해 가장 활용도가 높은 그림은 레오나르도 다 빈치Leonardo da Vinci, 1452~1519의 〈최후의 만찬〉이라 할 수 있다.

빵은 나의 몸,
포도주는 나의 피

로마 교황청은 이탈리아 밀라노에 새로 지어진 산타 마리아 델레 그라치에 성당의 식당 벽면에 벽화를 그려줄 유능한 화가를 물색했다. 결국 당시 이탈리아에서 명성이 높았던 화가 다 빈치에게 성서에 나오는 예수와 제자들의 마지막 만찬 광경을 벽화로 그려줄 것을 주문했다. 주문을 수락한 다 빈치는 '최후의 만찬'이라는 화제로 그림을 그렸는데, 주로 신약성서 마태복음 26장 20절를 참고했다고 한다. 그 이유는 그 글이 자신이 표현하려는 '최후의 만찬'의 미덕과 이미지에 가장 가깝게 기술되어 감정이입이 가능하다고 판단했기 때문이다. 그는 그 미덕과 이미지를 강조하기 위해 기존의 전통을 따르지 않고 나름의 해석으로 표현하려 했다.

만찬이 열린 날이 바로 예수가 체포되기 전날이었다. 이날은 유월절에 해당하는 날이기도 해서 표면상으로는 유월절을 축하하는 자리였다. 그러나 실은 열두 제자들과의 고별 만찬이 될 거라는 것을 예수는 알고 있었다. 〈최후의 만찬〉은 이 모든 사실을 알고 있는 예수의 모습을 표현한 것이다. 식탁 위에는 빵과 포도주가 있다. 자신에게 닥칠 일을 이미 알고 있었던 예수는 빵을 들고 제자들에게 말했다.

"내가 진실로 너희들에게 이르노니, 너희들 중에 나를 팔 자가 있느니라. 이것은 너희를 위해 주는 내 몸이니 너희가 이를 알고

레오나르도 다 빈치, 〈최후의 만찬〉
1493~1497, 벽화의 수정판. 밀라노 산타 마리아 델레 그라치에 성당

행해 나를 기념하라."

그런 다음 예수는 포도주 잔을 들고 다시 말했다.

"이 잔은 내 피로 세우는 새 언약이니 곧 너희를 위해 붓는 것이니라."

이 그림은 유월절을 기념하려고 제자들과 함께 모인 장소에서 예수가 제자들 중 한 명이 자신을 배반할 거라는 사실을 알린 후 성체성사聖體聖事를 행한 일화를 담은 것이다.

손은 배신자를
알고 있다

예수가 "너희들 중에 나를 팔 자가 있느니라"라고 한 말에 배반자가 누구인지 모르는 제자들은 "제가 배반할까요?" 하고 질문하며 자신만은 무고하다는 표정을 짓는다. 예수가 빵을 들고 "먹어라. 이것은 내 살이다"라고 말한 참뜻을 알지 못한 채 서로에게 배반자를 물으며 웅성이고 있다.

예수는 자신이 처형되리라는 것과 유다가 배반하리라는 것을 알고 있다. 하지만 그날 밤 예수가 체포될 것을 알지 못하는 제자들은 어리둥절한 표정으로 예수가 한 말의 뜻을 캐묻는다. 이 드라마틱한 순간을 강조하기 위해 다 빈치는 예수를 중심으로 제자들을 좌우에 여섯 명씩 나누고 다시 세 사람씩 한 그룹으로 결속

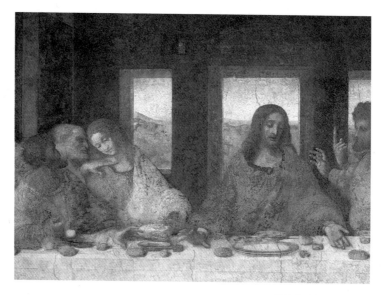

〈최후의 만찬〉의 부분 확대
_ 예수와 유다의 손 모양이 범인을 지목하고 있다.

시키는 방식으로 배치했다. 움직임에 율동감을 주어 제자들의 동
요를 실로 탁월하게 표현했다.

　이 그림의 가장 두드러지는 특징이라면 다 빈치가 유다를 다른
제자들과 같은 자리에 동석시킨 점이다. 그것도 예수의 우측으로
요한 다음에 유다, 베드로의 순으로 예수와 가까운 곳에 유다를
놓았다. 다른 화가들이 유다를 그림에서 제외하거나 다른 좌석에
앉게 하거나, 아니면 배신자라는 사실이 나타나도록 표현한 것과
대비되는 모습이다. 다 빈치는 이 그림에서 유다의 손과 예수의
손이 서로 대응하며 마주보는 방식으로 표현해 유다가 예수를 팔

〈최후의 만찬〉의 부분 확대
_ 예수의 손으로 나타낸 빵과 포도주의 의의

아넘길 자임을 암시했다고 할 수 있다.

이때 예수의 손은 유다가 범인이라는 것을 암시할 뿐만 아니라 "빵은 나의 몸이고, 포도주는 나의 피"라고 한 예수의 말도 표현하고 있다. 즉 바닥이 보이도록 한 예수의 왼손바닥은 밝은 빛이 비추고 있으며 바로 옆에는 포도주 잔이 있어 "포도주는 나의 피다. 이 잔을 돌려가며 마셔라"라고 말한 예수의 말이 반영되어 있다. 엄지손가락을 식탁에 고정한 오른손 옆에는 빵이 있다. 이는 "빵은 나의 몸이니 너희가 이를 알고 행해 나를 기념하라"라는 교시를 손으로 표현하는 이중의 효과를 내고 있다. 그래서 그리스도교도들은 최후의 만찬을 성만찬 혹은 성찬식이라고 부르며 찬양하게 되었다.

빵으로 자신의 부활을
알린 예수

　예수와 관련된 만찬 그림에는 〈최후의 만찬〉의 의미를 강조하는 속편이라고 볼 수 있는 〈엠마오의 저녁식사〉가 있다. 예루살렘 근교의 엠마오로 향하던 두 제자 앞에 부활한 예수가 나타나 이런저런 이야기를 하며 동행한다. 두 제자는 예수를 알아보지 못한 채 엠마오까지 동행하고 그곳에서 저녁식사를 함께 한다. 식사를 할 때 예수가 찬미의 기도를 올리고는 빵을 갈라서 건네자 그제야 두 사람은 예수를 알아보았다. 하지만 그 순간 예수의 모습은 어디론가 사라지고 만다.

　누가복음에 실린 이 이야기는 12세기 무렵까지는 그림으로 그려지지 않았지만, 최후의 만찬과 마찬가지로 성체배령聖體拜領을 나타낸다고 여겨지면서 점차 작품으로 남게 되었다. 예수가 최후의 만찬에서 선언한 성체로서의 빵이라는 교의를 부활하고 나서도 다시 한 번 보였다는 점에서 이 주제는 최후의 만찬을 보완하고 응축한 것이라 하겠다. 열세 명이 식탁 앞에 앉은 〈최후의 만찬〉과 달리 〈엠마오의 저녁식사〉는 세 사람만의 식사여서 최후의 만찬의 축약판인 셈이다.

　17세기 이탈리아의 거장 미켈란젤로 다 카라바조Michelangelo da Caravaggio, 1573~1610는 〈엠마오의 저녁식사〉로 이 장면을 잘 표현해냈다. 예수가 찬미의 기도를 올리고 빵을 갈라 건네주자 두 제자가

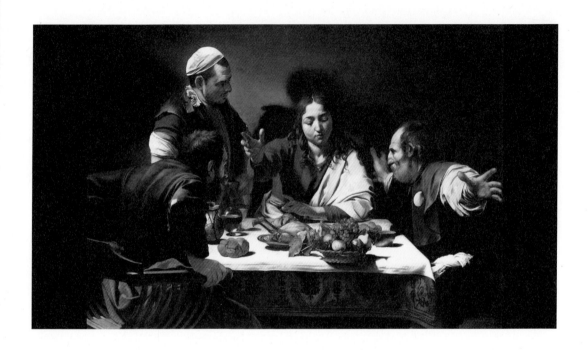

미켈란젤로 다 카라바조, 〈엠마오의 저녁식사〉
1601, 캔버스에 유채, 139×195cm, 런던 내셔널 갤러리

예수라는 사실을 깨닫는 순간을 그린 것이다.

식탁 위에는 빵과 포도주와 각종 과일이 놓여 있다. 빵은 생존에 꼭 필요한 양식으로 성찬식의 신비와 결합되어 고유의 의미를 지니며 식탁 왼쪽에는 포도주가 담긴 병이 있다. 성찬식에서 포도주는 인간의 죄를 용서하기 위해 흘린 예수의 계약의 피를 상징한다. 또 바구니 속에 있는 썩은 사과와 색이 변한 무화과는 인류의 원죄를 뜻하고, 석류는 과즙과 껍질의 붉은색 때문에 예수가 흘린 피, 곧 수난을 가리킨다. 그러나 열매의 달콤함 때문에 예수의 부활 후 하나님으로부터 선택받은 이들이 누리게 될 기쁨을 의미하기도 한다. 흰색 식탁보는 예수의 수의에 대한 기억으로 죽음과 부활을 상기시킨다.

등장인물로는 그림 오른편에서 크게 양팔을 벌린 제자와 앞쪽

〈엠마오의 만찬〉의 부분 확대
_ 바구니 속 과일로 표현된 희생과 부활

왼편의 의자에서 일어서려는 제자, 그리고 예수 곁에서 영문을 모른 채 쳐다보는 이 집의 하인이 그려져 있다. 예수의 얼굴이 수염이 없고 훨씬 젊은 모습인 것이 눈길을 끄는데, 이는 "예수께서 다른 모습으로 그들에게 나타나셨다"마가복음 16장 12절라는 내용을 참고한 표현인 것 같다. 즉 처음 만났을 때 제자들이 알아차리지 못했을 정도로 평상시의 모습과 달랐던 것이다. 이 점을 강조하기 위해 화가는 강한 빛의 명암으로 뚜렷한 대조를 연출해 예수를 부각시켰다.

　다 빈치의 〈최후의 만찬〉에서 예수는 자신의 삶을 포기하는 죽음의 예고로 "빵은 나의 몸이고, 포도주는 나의 피"라고 말한다. 다시 말해서 인간의 죄를 위해 궁극적인 희생을 치르는 것을 상기시키는 죽음의 예고다. 카라바조의 〈엠마오의 저녁식사〉에서 자신을 몰라보는 제자들에게 예수가 빵을 갈라주며 자신의 부활을 알리는 장면을 보면 여기서도 빵과 포도주의 상징이 눈에 띈다. 이를 강조하기 위해 놀란 제자들의 모습을 드라마틱하게 묘사하는 한편, 식탁 위의 사과는 원죄를, 석류는 부활을 상징하므로 이 둘을 대비시켜 예수의 희생과 부활을 바구니 속 과일로도 표현한 화가의 세심성이 엿보인다.

식물의 카니발리즘으로 탄생하는
카니발

이 글의 제목 '식물의 카니발리즘으로 탄생하는 카니발'은 언뜻 보면 모순인 듯하지만 이는 완전히 내 나름의 모험적인 생각에서 붙인 것이다. 우선 카니발리즘과 카니발의 혼동을 피해야겠다는 생각에서다. 카니발은 마치 카니발리즘의 약어같이 느껴지지만, 영어로 표현하면 카니발리즘cannibalism은 사람이 사람의 고기를 먹는 식인食人행위를 뜻하며, 카니발은carnival은 축제, 즉 사육제를 뜻하는 것으로 둘은 완전히 구별되는 말이다. 그러나 각각 한글로 표기하고 그대로 발음하면 혼동할 수 있기 때문에 글을 쓰기에 앞서 정확한 뜻을 구분해보았다.

일반적으로 먹을 수 있는 식물은 죽을 수밖에 없는 운명을 타고났다. 사람이 식물을 먹지 않는다고 해도 모든 식물은 오래가

지 않아 변성되게 마련이고 점점 부패해 악취를 발하면서 죽어 없어진다. 조용히 자연사하는 것이다. 그러나 사람이 살아가기 위해 식물을 먹을 때 식물의 입장에서 보면 살생을 당하는 셈이다. 나는 이것을 '식물의 카니발리즘'이라 표현하려 한다. 또 식물이 이렇게 살생당하면서 생겨나는 맛이 있어 사람들이 모여 그 맛을 함께 즐기면 곧 축제, 카니발이 된다고 생각했다.

과일을
살해하다

　식물의 카니발리즘과 카니발의 관계를 표현한 그림이 있는지 찾아보았더니 스페인 화가 바르톨로메 에스테반 무리요Bartolomé Esteban Murillo, 1617~1682가 그린 〈과일 먹는 소년들〉이라는 작품을 만날 수 있었다. 무리요는 원숙하고도 자유로운 느낌을 주면서 감정의 진실이 잘 나타나는 그림을 그린 것으로 유명하다. 그는 성화뿐만이 아니라 소년과 거지, 방탕한 자식, 농부의 아들 등을 다룬 풍속화도 여러 점 그렸다. 그중 〈과일 먹는 소년들〉을 보고 있노라면 그림의 주인공들이 천진난만하게 과일을 살생하고 그 맛을 음미하면서 서로 오가는 눈길로 마치 축제를 누리고 있는 듯이 느껴진다.

　두 소년은 맨발에다 무릎이 다 헤진 누더기 옷을 입고 있다. 그

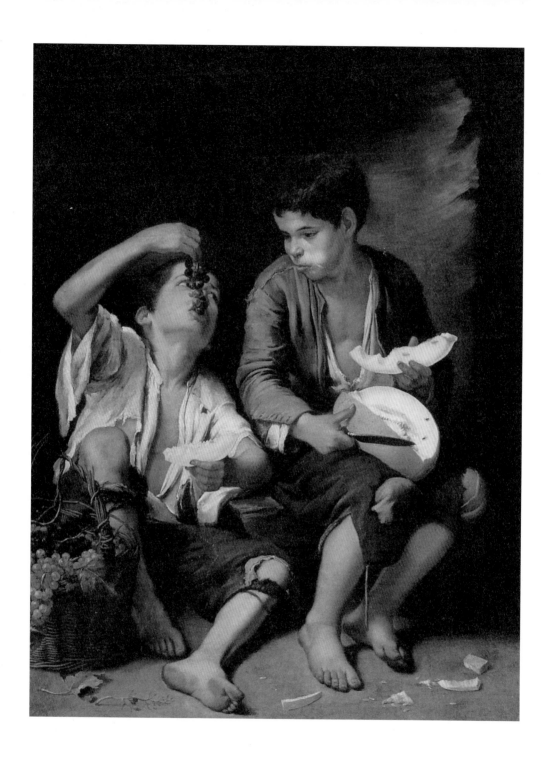

바르톨로메 에스테반 무리요, 〈과일 먹는 소년들〉
1650, 캔버스에 유채, 146×104cm, 뮌헨 알테 피나코테크

런데 그들이 먹는 과일은 포도와 멜론 같은 고급 과일로, 과일들이 바구니에 가득 차다 못해 주변에 흩어져 있는 것으로 보아 소년들이 어디서 서리해 온 것을 짐작할 수 있다. 왼쪽의 소년은 한 손에 멜론을 들고 있으면서 다른 손으로는 포도를 먹고 있는 것으로 보아 허기진 배를 채우기 바쁜 것 같다.

허기진 배를 채우기 위해 소년들은 과일을 먹는다, 아니 살생한다. 오른쪽의 소년이 칼을 쥐고 멜론을 자르는 모습은 마치 과일을 살해한다고 표현해도 손색이 없기 때문이다. 두 소년은 살해한 과일을 입에 넣고 이번에는 씹는 행위를 계속하다 보니 그 우러나는 맛 또한 즐거워 서로 말은 못 하고 오고 가는 눈길로 즐거움을 나눈다. 더 자세히 보면 왼쪽의 소년은 기다란 포도 줄기를 들어 입에 넣으려는 순간에 옆에서 멜론을 입에 한입 물고 있는 다른 소년을 바라보며 눈길을 주고받는데 마치 맛의 축제가 벌어지는 현장 같다. 식물의 카니발리즘으로 탄생되는 카니발의 현장이다.

아들을 먹는 아버지,
사투르누스

식인 행위, 즉 카니발리즘은 먹는 일에 관한 한 최대의 금기지만 동서양의 역사에는 식인에 대한 기록이 헤아릴 수 없이 많다.

어떤 의미에서는 예수의 몸과 피를 상징하는 성체를 받는 성찬 또한 식인의 은유라고 볼 수 있고, 또 어느 부족사회의 경우에는 인육을 먹는 관습을 종교 의례로 행하기도 했다. 전쟁 중에 적의 시체를 먹는 전쟁 카니발리즘도 행해졌다. 이렇듯 세계 각지의 식인 이야기는 헤아릴 수 없이 많다.

우리도 예외는 아니다. 우리의 식인 문화는 효도라는 발상에서 비롯되는데, 죽음 직전에 이른 부모에게 자신의 손가락을 잘라 피를 내 먹이거나 허벅지 살을 베어 그 고기를 먹이는 단지斷指 또는 할고割股 행위 등이 있었다. 인육을 약으로 삼은 일은 신라시대부터 조선 말기까지 존재했으며, 대한민국 임시정부의 주석이었던 김구 선생 역시 자서전《백범일지》에 자신의 허벅지 살을 베어 병든 아버지에게 먹였다고 기술했다. 백범의 아버지도 자신의 어머니, 즉 백범의 할머니에게 자기 손가락을 끊어 피를 마시게 해 사흘을 더 살게 했다는 일화가 있다.

식인을 표현한 그림으로는 그리스 로마 신화에 나오는 사투르누스의 이야기를 담은 루벤스의 〈아들을 먹어 치우는 사투르누스〉가 유명하다. 세상은 대지의 여신 가이아와 하늘의 신 우라노스가 짝을 맺으면서 시작되었는데 우라노스가 가이아와의 사이에서 낳은 티탄들을 지하 세계로 보내버리자 가이아가 복수심에 불타서 막내 사투르누스에게 낫을 건넸다. 그 낫으로 사투르누스는 아버지를 죽이고 스스로 신들의 왕이 되었다. 그런데 아들의 손에 죽게 된 우라노스가 죽기 전에 아들에게 이런 저주를 남기

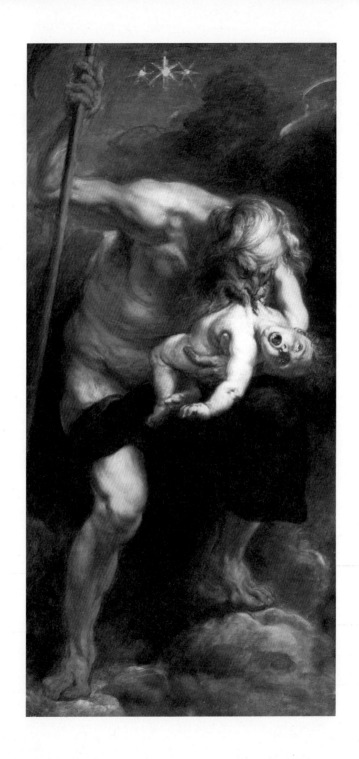

페테르 파울 루벤스, 〈아들을 먹어 치우는 사투르누스〉
1636, 캔버스에 유채, 180×87cm, 마드리드 프라도 미술관

<아들을 먹어 치우는 사투르누스>의 부분 확대
_ 기겁하는 아이의 표정

고 세상을 떠났다.

"네가 나를 죽이고 왕위를 빼앗았으니 그 벌로 너도 네 자식들 손에 의해 죽으리라!"

사투르누스가 이 저주를 두려워해 자식들을 모조리 잡아먹는 장면을 그린 것이 루벤스의 <아들을 먹어 치우는 사투르누스>이다. 이 그림은 사투르누스의 광기보다 겁에 질린 아이의 표정을 집중적으로 표현해 카니발리즘의 실상을 여지없이 드러냈다는 호평을 받고 있다.

서로를 먹어야
살아남는다

하지만 미술사에서 가장 유명한 식인 사건은 프랑스 화가 제리코Jean Louis André Théodore Géricault, 1791~1824가 그린 〈메두사 호의 뗏목〉에 등장한다. 1816년 6월 세네갈로 향하던 프랑스 해군의 프리깃 함 메두사 호가 좌초되었다. 배에 타고 있던 총독과 부관 등 중요 인물들은 구명보트로 도망쳐 나갔지만 남은 승선 인원 149명은 커다란 뗏목으로 옮겨 타야 했다. 표류하는 뗏목 위에서 식량은 곧 떨어졌고, 싸움과 자살이 이어지는 착란 상태 속에서 기아에 시달리던 사람들은 시체를 먹기에 이르렀다. 표류 12일째에 가까스로 다른 군함에 견인되어 구출되었을 때 생존자는 불과 열두 명이었다.

제리코는 생존자들을 인터뷰하며 당시 상황을 자세히 들었다. 그리고 실제 뗏목의 모형을 만들고 병원에서 시체를 스케치하는 등 사건을 정확히 재현하기 위해 초벌 그림과 완성된 작품으로 나누어 그리며 표류한 사람들의 고통스러운 상황을 보여주려고 노력했다. 이렇게 공들여 완성한 작품을 1819년 살롱 전에 발표해 커다란 화제를 불러일으켰고, 그 사건은 프랑스에서 엄청난 스캔들이 되었다.

이처럼 프랑스 혁명 전후의 격변기에 제리코는 때로는 직접화법을 통해, 때로는 상징적 화법을 통해 비극적인 사건을 냉정하

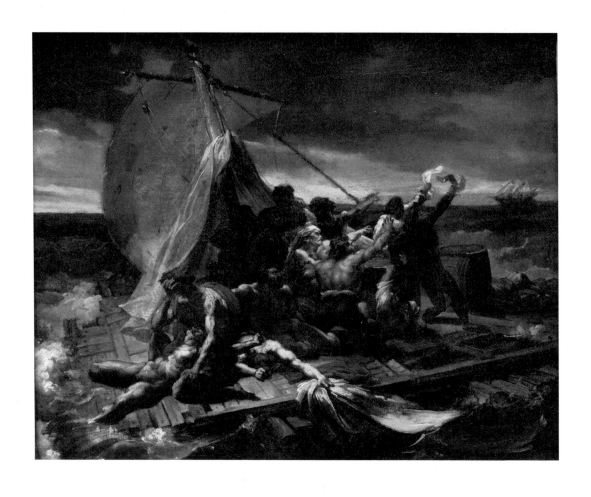

제리코, 〈메두사 호의 뗏목〉(초벌 그림)
1818, 파리 루브르 박물관

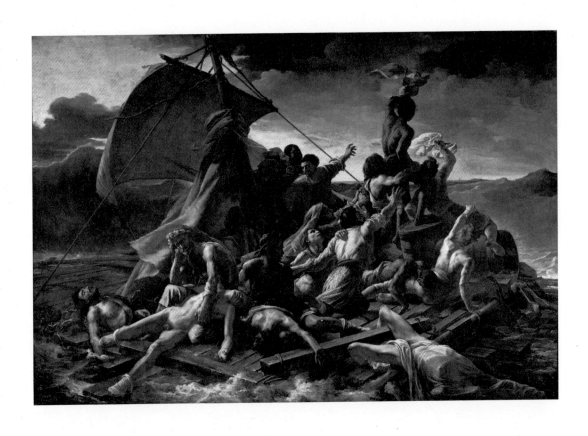

제리코, 〈메두사 호의 뗏목〉(완성작)
1818~1819, 캔버스에 유채, 490.2×716.3cm, 파리 루브르 박물관

리만큼 사실적인 기법으로 그렸다. 많은 사람이 표류 중에 익사, 병사, 자살, 발광, 심지어는 기아로 죽었다. 그는 그림에서 인물들의 몸짓만으로 죽은 사람의 시체를 먹는 카니발리즘이 있었다는 사실을 표현했다. 또 이런 극한 상황에서 지체 높은 상류계급 사람들은 보트를 타고 구명된 반면, 하류층 사람들은 엄청난 고통으로 희생되었음을 폭로했다. 이 그림은 제리코가 그린 일련의 대작 시리즈 중 최초의 것이다. 실제로 일어난 사건을 마치 획기적인 역사화와 같은 대작으로 엮어 인간이 처한 극한 상황의 마지막 단계에서 카니발리즘이 일어날 수 있다는 것을 시사한다. 평소에는 상상도 하지 못했던 일이 궁지에 달하면 일어날 수 있다는 사실을 노골적으로 표현한 것이다.

소크라테스의
마지막 술잔

아테네에서 태어난 고대
그리스의 철학자 소크라테스기원전 469~399는 어린 시절에 다이몬초자
연적인 영적 존재의 소리를 듣고 자주 깊은 몰아 상태로 빠지던 신들린
아이였다고 한다. 펠로폰네소스 전쟁 때 보병으로 참전하면서 훌
륭한 인내심과 침착한 용기를 터득했다고 하며 노년에는 악처의
대명사인 크산티페와 결혼했다.

소크라테스는 종군 때 외에는 아테네를 떠난 적이 없었다. 젊
은 시절에는 자연에 대한 연구를 했으나 그 후에는 인간의 문제
에만 관심을 기울여 아테네의 거리와 시장, 체육관 등에서 사람
들과 대화와 문답을 하면서 살았다. 그의 인격과 더불어 유머 있
는 날카로운 논법에 공감한 젊은이들은 '소크라테스 동아리'를 형

성했는데 플라톤도 그 모임에 참여해 큰 영향을 받았다. 그러나 그의 나이 칠십에 가까울 무렵 멜레토스, 아니토스, 리콘이라는 세 명의 시민이 소크라테스가 불경스러운 믿음을 전하고 젊은이들을 타락시켰다며 그를 당국에 고발했다.

정치적 희생양이 된 철학자

소크라테스는 청년들을 타락시키고 국가가 신봉하는 신들을 믿지 않으며 다이몬이라는 색다른 존재를 신봉했다는 혐의로 고발당해 법정에 서게 되었다. 평생 한 번도 기소당해본 적이 없던 그로서는 자기 자신이 죄를 짓거나 남에게 해를 끼칠 만한 사람이 아님을 스스로 확신하고 있었기에 재판을 받는 일을 감당하기 힘들었다.

법정에 선 소크라테스는 "아테네인들이여!"라는 말을 서두로 법정에서 변론을 펼치기 시작했다. 그는 자신에게 손해가 될 수도 있음을 잘 알면서도 배심원들에게 존칭을 사용하지 않았다. 그동안 무작위로 선출된 아테네의 배심원들이 무고한 사람들을 숱한 범법자로 몰고 간 데에 대한 우회적인 비난의 표시였는지도 모른다. 처음부터 그가 배심원들의 선처를 바랄 심사였다면 "배심원 여러분!"이라고 했어야 했다. 배심원으로 참석한 아테네 시민들

소크라테스의 두상
기원전 3세기 작품의 복제. 파리 루브르 박물관

중에는 불쾌감을 느낀 사람도 있었을 것이다. 하지만 그것은 시작
에 불과했다. 소크라테스의 변론을 들은 501명의 배심원 투표 결
과 281 대 220으로 소크라테스의 유죄가 인정되었다. 소크라테스
는 피고석을 떠나며 다음과 같은 의미심장한 말을 남겼다.

"이제 갈 시간이 되었구나. 나는 죽고 그대는 살 것이다. 누가
더 나은지는 아무도 모른다."

그는 칠십 노인이 될 때까지 신에 대한 믿음을 의심받은 적이
없었던 자신이 왜 이런 누명을 쓰게 되었는지 알 수 없었다. 하지
만 청년들을 선동한 죄와 신에 대한 불경죄는 고발장에 적힌 내
용일 뿐 그 이면에는 정치적 이해관계가 보다 복잡하게 얽혀 있

었다. 아테네 정부는 소크라테스라는 상징적인 인물을 공개적으로 처단함으로써 반체제 세력의 난동을 사전에 차단함과 더불어 끊임없이 정권을 비판하는 늙은 철학자의 입을 영원히 다물게 할 필요가 있었다. 그들은 소크라테스를 법정에 세울 죄목을 궁리한 끝에 청년들을 타락으로 선동한 죄와 신에 대한 불경죄로 결정하기로 했다. 청년들을 타락시켰다는 항목에는 그의 젊은 제자들이 국가에 해를 끼쳤다는 반감도 서려 있어 소크라테스를 기소해 감옥으로 보낸 것이다.

소크라테스,
최후의 만찬

아테네의 감옥에서는 강도와 절도 등을 저지른 일반 범죄자들은 매우 엄하게 다루고 있었으나 사상범이나 정치범에게는 매우 관대했다. 특히 사형수에게는 더욱 관대해 사형 집행 이틀 전에는 이발사에게 머리를 가다듬어 정돈하는 것도 허용되었다. 소크라테스는 독약이 내려지기 전날 밤 아내 크산티페와 함께 하룻밤을 지낼 수 있었다. 사형 집행 당일에는 발에 채웠던 족쇄에서도 풀려났고 아침부터 지인들의 면회는 물론 최후의 만찬도 허용되었다.

사형이 집행되는 날이 되자 파이돈, 아폴로도로스, 케베스, 시

미아스, 크리톤 등이 찾아왔다. 그리고 참으로 감격스러운 장면이 벌어졌다. 특히 가장 친한 친구였던 크리톤은 소크라테스가 먹을 최후의 만찬을 위해 시중에서는 보기 드문 수입 와인과 그리스인들이 좋아하는 생선인 뱀장어, 바닷가재, 다랑어, 붕장어, 성게, 곰치, 조개 등으로 만든 해물 요리를 일급 요리사에게 부탁해 준비해 왔다.

이렇게 준비된 최후의 만찬이 시작되고 와인의 첫 잔은 소크라테스로부터 시작되었다. 소크라테스는 첫 잔을 받자 자기가 마시기 전에 잔을 기울여 술이 바닥에 떨어지도록 해서 신에게 헌주하고는 여러 친구들에게 감사의 말을 간단히 했다. 그러고 나서 와인을 마시고 자신의 왼편에 있는 친구에게 잔을 돌렸다. 그 잔은 계속해서 왼쪽으로 돌아가는 형식을 취했으며 소크라테스는 해가 질 때까지 친구들과 철학, 영혼, 진리의 본질에 대해 이야기를 나누며 최후의 만찬을 즐겼다.

마침내 소크라테스는 옆방으로 가서 목욕을 하고 옷을 갈아입은 후 두 아들과 아내, 일가친척들과 만나 그들에게 "죽음을 피하는 것보다 악을 피하는 것이 더 어렵다"고 말했다. 그는 이별의 인사를 하며 가족들과 친족은 사형이 집행되는 광경을 보지 말고 돌아가도록 했다.

소크라테스는 감옥의 소년에게 독약을 가져오라고 했다. 그러자 친구들은 아직 해가 지지 않았으니 서두를 것 없다고 했다. 그는 지체할 생각은 전혀 없이 "조금 늦게 독약을 먹는다고 달라지

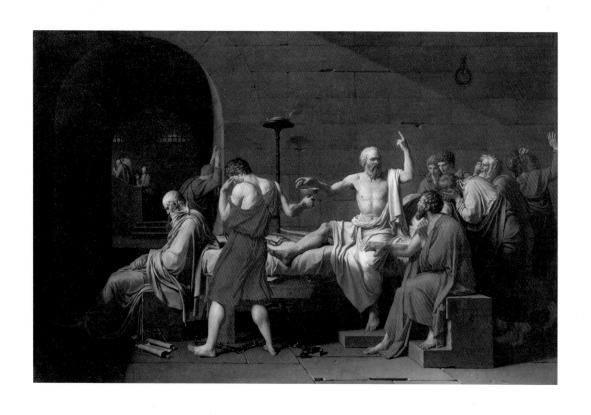

자크 루이 다비드, 〈소크라테스의 죽음〉
1787, 캔버스에 유채, 130×197cm, 뉴욕 메트로폴리탄 미술관

는 것은 아무것도 없다. 살려고 애를 쓰는 것이 오히려 어리석게 보인다"고 말했다. 약사발이 도착했다. 소크라테스는 망설이거나 얼굴색 하나 변하지 않고 서슴없이 사약_{독당근} 즙을 마셨다. 그는 자신이 이미 죽을 만큼 충분한 양의 독약을 마셨다는 말을 듣고는 잘 알았다고 하며 "이승에서 저승으로 가는 길에 행운이 있기를" 하고 기도를 올렸다. 친구들이 더 이상 참지 못하고 눈물을 흘리자 그는 기분이 상한 듯이 "이 무슨 짓인가. 나는 엄숙한 침묵 속에서 죽음을 맞아야 한다고 하지 않았는가. 조용히들 참게나!"라고 했다.

소크라테스는 지시를 받은 대로 이리저리 걸어다녔다. 독이 온 몸에 퍼져 더 이상 걸을 수 없게 되자 자리에 누웠다. 먼저 발과 다리가 뻣뻣해지더니 하체 전체가 차갑게 굳고 복부까지 굳어졌다. 그리고 그의 빛나던 숨마저 멈추었다.

사약으로 사용된 독당근

사형 집행에서 약사발을 내리는 방식을 취한 것은 고대 그리스 때부터였다. 이때 독당근_{poison hemlock}이 사용되었는데, 독당근은 뿌리만이 아니라 잎과 줄기와 씨앗에 코니인_{coniine}이라는 독성분이 들어 있다. 독성분의 함량은 농도가 불안정해서 날씨에 따라 많

은 차이가 생긴다. 여름날 가뭄이 져 뜨거울 때에는 구름이 긴 날이 지속될 때보다 독성이 약 두 배나 높아진다. 그러나 말리면 독성은 약해진다. 이런 이유로 사약을 내릴 때에는 언제나 신선한 재료를 써서 즙을 내 마시게 했다.

독당근의 독작용은 주로 중추신경계에 작용하는 알칼로이드로서 팔다리의 말단에서부터 나타나는 것이 특징이다. 의식은 그대로인 채 전신의 근육에 강직이 일어나며, 특히 심장은 박동한다 해도 횡격막의 근육이 마비되어 호흡이 곤란해져서 결국 질식으로 사망하게 된다.

이렇게 사약이 집행되는 소크라테스의 최후 광경을 잘 묘사한 화가로는 자크 루이 다비드Jacques Louis David, 1748~1825를 꼽을 수 있다. 다비드는 18세기 말 프랑스에서 감상적인 발상의 미술에 반기를 들고 옛 고전주의 양식을 찬양하는 신고전주의 미술을 태동시킨 사람이기도 하다. 그는 〈소크라테스의 죽음〉이라는 그림에서 이른바 소크라테스가 친구들이 있는 가운데 담담하게 약사발을 받는 광경을 실감나게 표현했다.

음복과 성체배령 그리고
스파게티 증후군

음식을 나누어 먹는 것은 사람과 사람을 연결한다. 살아 있는 사람들 사이에서만이 아니라 산 사람과 죽은 사람, 인간과 신을 잇는 중요한 매개이기도 해서 예부터 전해 내려오는 인류의 문화를 형성한다. 이면에는 죽은 이를 보고 싶은 그리움과 그와 대화하고 싶은 욕망이 있어서 죽음의 시공을 삶의 시공으로 불러오기 위해 의례를 올린 후 음식을 나누며 추억을 애도로 승화한다. 이때 의례에 참여한 사람들 간에 친밀감이 높아질 수 있다는 복합적 의미도 내포되어 있다. 이런 이유로 장례식에 모인 조문객들이 고인을 기리며 영정 앞에서 숙연하게 식사하는 것은 동서고금을 막론한 관습이 되어 지금은 장례에서 빼놓을 수 없는 하나의 절차가 되었다.

삶과 죽음이
공존하는 밥

　고인을 위해 제사를 올리는 행위는 조상이 있어 내가 존재하므로 그 은혜를 기리는 한편, 조상의 은혜를 잊지 않고 보답하기 위해 열심히 살아가겠다는 의지의 표현이기도 하다. 또 사회적인 큰 의미에서 우리는 자연의 고마움을 잊지 않고 그 은혜에 보답하는 차원에서 천지신명께 제사를 올리기도 한다.

　삶과 죽음 사이에서 벌어지는 공식共食의 의의를 예술로 표현한 작품으로 조각가 강용면의 〈온고지신 2000 영혼〉을 들 수 있다. 거대한 놋쇠 밥그릇에 노란 종이꽃을 가득 담은 이 작품은 '밥심'으로 살아가는 한국인의 감성을 그야말로 솔직하게 잘 드러낸 것으로 보인다. 놋쇠 그릇 가득히 쌓아 올린 밥은 모두가 상여喪輿를 장식하는 종이꽃들이다. 상여는 가마같이 생긴 것으로 장례 때 시신을 묘지까지 운구하는 도구다. 따라서 이 밥그릇 속에는 삶과 죽음이 공존하고 있다. 생명의 밥이요, 망자를 애도하는 제사상의 밥이기도 하다. 그렇다면 이 작품은 삶과 죽음 간의 소통을 의미하는 음복飮福을 표현한 것으로도 보이는데, 음복의 의의를 간소하면서도 알기 쉽게 표현한 걸작이라 하지 않을 수 없다.

　음복은 죽음이라는 상실에 맞서 고인과의 삶을 회상하며 일체감을 갖기 위한 행위다. 묘를 참배할 때 음식을 올리는 풍습도 그 일환이다. 몇몇 부족사회에서는 죽은 자의 신체 일부를 먹는 관습

강용면, ⟨온고지신 2000 영혼⟩
2000, 브론즈와 종이꽃, 133×133×138cm, 작가 소장

이 있다. 이는 산 자가 죽은 자를 자신의 몸속으로 거두어들여 죽은 자와 일심동체가 되기 위함이다. 그리스도교도가 예수의 몸을 상징하는 성체를 배령하는 것도 이런 연유에서라고 할 수 있다.

신성한
영적 식사

성체배령은 예수가 수난 후 부활했다는 교의의 상징이다. 가장 기본적인 먹을거리인 빵에 상징적인 의미를 부여함으로써 본능에서 나온 동물적인 행위인 '먹기'를 신성한 의식으로 끌어올린다. 성체라는 상징으로 육체라는 살덩어리를 성스러운 것으로 만들기에 이는 음식과 먹는 행위를 긍정하는 종교적 기반이 되었다.

처형 직전의 사형수처럼 특수한 경우나 여간 절실한 상황이 아니라면 죽음을 앞둔 사람은 대체로 식사를 원하지 않는다. 그러나 모범적인 그리스도교도는 임종 때 가장 절실한 영적 식사인 성체배령을 행한다. 죽음을 앞둔 성인들이 주교에게서 성체를 배령하는 장면은 성인전에도 자주 등장한다.

스페인 화가 헤로니모 하신토 드 에스피노사Jerónimo Jacinto de Espinosa, 1600~1667가 그린 〈막달라 마리아의 성체배령〉이라는 작품을 보자. 찢어진 옷을 걸친 막달레나가 무릎을 꿇고 입으로 직접 성체를 받고 있다. 발치에 놓인 향유 단지와 해골은 그녀의 상징물이다.

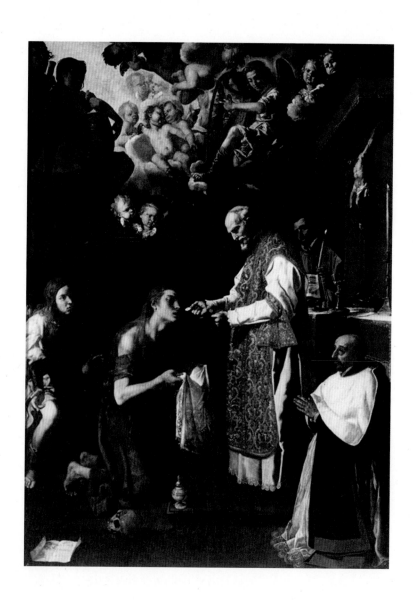

헤로니모 하신토 드 에스피노사, 〈막달라 마리아의 성체배령〉
1665, 캔버스에 유채, 315×226cm, 발렌시아 미술관

〈막달라 마리아의 성체 배령〉의 부분 확대
_막달라 마리아의 상징물인 향유 단지와 해골

예수가 일곱 악령을 물리쳐주어 참회하게 된 막달레나는 예수가
십자가에 못 박힐 때 곁에 있었으며 부활한 예수와 개인적으로
만나기도 했다. 또 예수가 승천한 후로는 남프랑스로 가서 30년
동안 산속에서 수행했다고 전해진다. 그녀가 임종할 때에는 성
막시미누스로부터 성체를 배령했다고 하는데 화가는 바로 그 장
면을 그림으로 표현한 것이다.

죽음을 맞이하는 식사란 결코 배고픔을 채우기 위한 것도, 미각
의 쾌락을 얻기 위한 것도 아닌 영적이고 정신적인 행위다. 사형
수가 처형당하기에 앞서 평소에 늘 먹던 식사를 소망하는 것은 그
것을 눈으로 보고 맛봄으로써 마음을 안정시키려는 것일 뿐이다.
그러나 그리스도교도들에게 성체배령은 무엇보다 마음을 가라앉
히고 주와 일심동체가 되기 위한 최후의 몸짓이라 할 수 있다.

스파게티
증후군

　불과 30~40년 전만 해도 우리 사회에서는 사람들이 운명할 때 자기 집에서 가족의 정다운 위로와 애도를 받으며 세상을 마감하는 자연사의 과정을 밟았다. 비록 병원에 입원해 있던 환자도 회복 가능성이 없다는 의사의 판단이 내려지면 가족의 요청으로 환자를 집으로 모셔 그곳에서 돌아가시게 하는 것이 고인의 품위를 존중하는 가족 된 도리로 여겼다. 그러던 것이 오늘날에는 죽음이 가까이 오면 일단 병원으로 모시는 풍조로 변하고 있다. 현대 의학, 특히 말기 환자까지 인공적으로 소생시키거나 연명시키는 시술이 발달했기 때문에 죽을 때에 이른 임사臨死 환자더라도 시술을 받을 기회를 주는 것이 가족의 도리라는 생각에서다. 따라서 일단 입원한 임사 환자의 경우에는 빼놓지 않고 모두 연명 시술을 거치고 있다.

　임종 의료 시술에서는 아무리 죽음이 임박한 환자라 할지라도 의사는 생명을 끝까지 유지시켜야 하는 의료 윤리와 생명 유지 의무가 있기 때문에 최후의 순간까지 최선을 다하게 된다. 그러다가 환자가 조금이라도 위급한 증상을 보이면 환자는 집중치료실에 수용되고 외부와의 면회가 차단된 상태에서 시술을 받는다. 면회는 한정된 시간에만 가능하다. 면회를 할 때 팔다리가 고정된 상태로 고통으로 몸부림치는 환자의 모습을 지켜봐야 하는

가족들은 정신적 고통뿐만 아니라 시술이 장기화될 때 치르는 고액의 의료비 부담으로 인한 경제적 갈등에도 시달려 가끔 의사와 환자의 가족 간에 의견 마찰이 벌어지곤 한다.

여기서 우리 모두가 생각해야 할 문제가 있다. 사람들의 생명이 연장되어 장수하는 인구가 증가함에 따라 매스컴에서는 '장밋빛 장수 인생'이라고 찬미하는 기사가 많이 나오고 사람들은 어떻게 해서든지 장수해야겠다는 소망을 품는다. 그러나 장수의 끝 무렵이 되어 죽음에 가까워지면 대부분의 사람들은 병원에 입원해 임종 치료를 받게 되니 인생의 마지막 단계를 바로 중환자실 또는 집중치료실에서 보내게 된다. 환자나 가족의 의견이 반영되지 않는 이런 현장은 '장밋빛 장수 인생'을 사는 곳이 아니라 '장미가시밭길'을 걷는 장소가 된다.

이때 음식을 자력으로 먹을 수가 없어서 위에 꽂은 튜브를 통해 음식물이 공급되며 각종 약물도 혈관에 꽂힌 튜브를 통해 투약된다. 이 상황을 보다 못한 어느 만평가는 몸에 꽂힌 수많은 튜브가 마치 스파게티를 포크로 들어 올릴 때 늘어지는 모양과 같다 해서 '스파게티 증후군'이라고 표현하기도 했다.

최근에는 음복이나 성체배령과 같이 죽음에 막 다다른 사람이나 세상을 떠난 고인과 나누던 의미 있는 음식은 점차 우리 주변에서 보이지 않고 튜브를 통한 음식 공급이 이루어지고 있다. 비록 임종 의료라 할지라도 사람이 존엄을 지키며 생을 마칠 수 있는 것이 아니라 단순히 연명하기 위한 것이라면 인식을 달리할

필요가 있을 것 같다. 이는 사회적인 문제로도 심각히 다뤄야 하는 과제이기도 하다.

이처럼 식사야말로 여러 가지 소통을 위한 최고의 수단이다. 식사의 나눔은 종교와 예술과 과학이 두루 관련된 문화이기도 해서 사람과 사람, 신과 인간, 죄와 구원, 삶과 죽음을 소통하고 결속시키는 역할을 할 수 있다는 점을 강조하지 않을 수 없다.

존경하는 문국진 선생님
과 함께 책을 내게 되어 영광이다. 열정적으로 활동하시는 모습
을 보며 늘 존경해왔고 사표師表로 삼아왔는데, 이처럼 선생님과
한 주제로 글을 쓰고 공저자로 책을 내게 되니 영광스럽기 그지
없다.

문국진 선생님을 처음 뵌 것은 서울의 한 미술관에서였다. 햇
수는 정확히 기억이 나지 않으나 십수 년 전이었다. 법의학자로
서 태산 같은 분이었지만, 미술과 음악을 좋아하셔서 나 같은 사
람에게도 허물없이 말을 걸어오셨다. 이런저런 이야기가 오가던
중에 반 고흐의 죽음에 대해 큰 관심이 있고 그것을 규명하는 책
을 쓰고 싶다는 말씀을 하셨다. 나는 적극적으로 써보시라고 부
추겼다. 법의학자가 '자료 부검'을 통해 반 고흐의 사인을 규명한
다는 것은 누가 보아도 흥미로운 이슈였다.

선생님은 당신이 미술 분야의 전문가가 아니라는 점에서 주저
된다고 말씀하셨다. 그러나 선생님의 안목과 열정, 게다가 법의
학자로서 지금껏 쌓아온 남다른 업적을 볼 때 선생님의 그런 접
근이 미술계에 큰 의미가 있을 뿐 아니라 반드시 필요하다고 생
각했다. 결국 선생님은 이후 반 고흐의 사인을 다룬《반 고흐, 죽

355

음의 비밀》을 쓰셨고, 그밖에 법의학적 관점에서 풀어쓴 많은 미술 책을 출간하셨다. 그 책들은 미술이 단순히 조형과 양식의 이야기로 채워질 대상이 아니라 우리의 삶과 삶의 여러 조건들에 대해서도 이야기하는 매우 폭넓은 담론의 대상임을 여실히 보여주었다. 미술인들에게는 미술을 바라보는 시각이 얼마나 다양할 수 있는지 깨닫게 해주었다. 그리고 사회 각 분야의 전문가들이나 지식인들에게는 각 분야의 전문적 지식과 경험을 대중화하는 데 미술이 얼마나 유용한 수단인지를 생생히 보여주었다.

문국진 선생님의 이런 놀라운 성취를 보며 기뻐하고 고마워하던 어느 날, 선생님은 내가 일하던 미술관으로 찾아오셨다. 그 자리에서 그동안의 인연도 있고 하니 무언가 함께 재미있는 일을 하나 벌여보자고 제안하셨다. 그렇게 의기투합하여 나온 결과물이 바로 이 책이다. 미술에 대한 애정으로 만나 소통해오다가 이처럼 책까지 함께 내게 되었으니 그 인연의 깊이가 남다르다. 까마득한 후학을 이렇듯 아껴주고 살펴주신 것을 생각하면 그저 고맙고 황송할 따름이다.

선생님과 논의 끝에 책의 주제는 우리의 감각 중 미각과 관련된 것으로 잡았다. 내가 이와 관련한 장르별, 주제별 그림들을 미

술사적 정보에 기초해 개괄적으로 소개하는 일을 맡았고, 문국진 선생님은 음주의 역사와 문화, 카니발리즘, 음식에 배어 있는 문화인류학적인 배경 등 법의학자로서 갖게 된 다양한 관심사를 미술 작품을 통해 조명하셨다. 그렇게 이 책은 미술이 다뤄온 음식 주제의 그림들과 그 배경에 자리한 인간의 본능적·역사적·문화적 욕구들을 두루 살피는 책이 되었다.

문국진 선생님의 전문 분야인 법의학은 의학을 기초로 하여 법률적으로 중요한 사실관계를 연구하고 해석하며 감정하는 학문이다. 일반인들에게는 특히 범죄 현장에서 주검이 말하는 살인의 진실을 엄밀한 과학자의 눈으로 관찰하고 증언해주는 학문으로 잘 알려져 있다. 그런 점에서 법의학은 인간의 존엄성과 사회 전체의 건강을 지키고 보호하는 학문이라 할 수 있다. 미술 역시 인간의 존엄성과 사회의 건강을 지키는 데 기여하는 분야다. 예술은 인간에게 아름다움과 감동을 느끼게 하고 그 감화를 통해 우리 자신의 존엄과 삶의 숭고함을 돌아보아 지키게 한다. 또한 사회의 정신적인 건강을 함양하는 데에도 기여한다. 그런 점에서 "인생은 짧고 예술은 길다"는 말이 "인생은 짧고 의술은 길다"는 말에서 나온 것이라는 사실은 시사하는 바가 크다. 그 맥락 위에

서 문국진 선생님과 나는 함께 이 책을 쓸 수 있었다.

이 출판 프로젝트는 나에게 인간의 존엄성과 인권을 지키기 위해 평생을 헌신해온 선생님의 발자취를 다시 한 번 돌아보는 기회가 되었다. 선생님은 부귀나 명예를 생각하지 않고 오로지 그 일이 좋아서, 그리고 그 일이 다른 사람들에게 도움이 되기에 법의학자로서 열심히 살아오셨다. 나 또한 내가 하는 일을 얼마나 좋아하는지, 그리고 이 일을 통해 얼마나 다른 사람의 행복을 위해 노력하고 있는지 부끄러운 마음으로 스스로를 되돌아보게 된다. 이번 공저를 통해 스스로 선생님의 모습을 조금이라도 닮아가는 기회가 되었음에 감사한다.

바우재에서
이주헌

맛을 담은 그림 속 사람 이야기
풍미 갤러리

초판 1쇄 인쇄 2015년 10월 26일
초판 1쇄 발행 2015년 11월 10일

지은이 문국진, 이주헌
발행인 김우진

발행처 이야기가있는집
등록 2014년 2월 13일 제 2014-000062호
주소 서울시 마포구 월드컵북로 375, 2306(DMC 이안오피스텔 1단지 2306호)
전화 02-6215-1245 | 팩스 02-6215-1246
전자우편 editor@thestoryhouse.kr

ⓒ 2015 문국진, 이주헌

ISBN 979-11-86761-01-4 03600